中國大陸觀光管理法規與策略總論

趙嘉裕　著

校長序

　　中國大陸觀光客來台灣觀光旅遊為台灣帶來可觀的收入，如：旅運交通、旅館飯店、餐飲小吃、觀光周邊產品等業者，均是直接受惠的觀光相關產業。大陸客來台旅遊，正好為台灣的經濟注入新的活水，因此，本書蒐集有關中國大陸觀光相關產業等資料與法規，共計六篇十五章，介紹中國大陸觀光休閒產業、觀光行政組織、觀光人力資源管理、觀光休閒遊樂產業、旅行業及領隊、導遊人員、觀光旅館（酒店）產業、觀光旅遊產業投訴管理、觀光產業未來的展望與管理策略等相關法規與管理策略議題。

　　本校趙嘉裕老師在觀光管理系任教，在校講授觀光行政與法規及觀光休閒等相關課程，於認真教學及兼任進修推廣部組長行政職務之餘，並一直專注觀光行政與法規及觀光休閒有關議題之研究。本書對於中國大陸觀光管理法規與策略等相關議題均有深入的研究分析，對於兩岸觀光旅遊研究提供了學術上與實務上重大的參考價值。由於本校刻正規劃從技職院校轉型為綜合大學，日後有關兩岸觀光旅遊研究相關議題勢必是未來金門大學之教學及研究重點。本人期盼趙君能賡續致力於其相關研究領域，並立即有新的成果問世，特於此新書出版前夕，謹綴以上數言，聊表賀忱。

國立金門技術學院校長 李金振 謹識

中華民國 98 年 11 月

自序

　　自從 2008 年底第二次「江陳會」達成兩岸海空運直航、週末包機、大陸居民來台旅遊、通郵及食品安全等六項協議後，兩岸關係邁入了一個新里程碑，其中影響台灣景氣最直接的項目，就是開放中國大陸大陸觀光客來台。根據行政院陸委會資料統計顯示，自 2003 年起中國大陸人民來台觀光人數開始超過經貿活動人數。據我國內政部入出國及移民署統計，2009 年 1-4 月中國大陸人民來台總人數為 35.65 萬人次，較上年同期增加 389.04%。其中經貿交流為 2.21 萬人次，較上年同期增加 169.92%，觀光活動為 19.19 萬人次，較上年同期增加 875.15 %。累計自 1987 年至 2009 年 4 月底止，中國大陸人民來台總人數共計 250.83 萬人次。

　　反觀，我國民眾赴中國大陸旅遊人數據中國旅遊年鑑及中國統計月報估計，2009 年 1-4 月我國民眾赴中國大陸旅遊人數約達 142.76 萬人次，較上年同期減少 1.62%。累計自 1987 年至 2009 年 4 月底止，我國民眾赴中國大陸旅遊人數共計 5,285.16 萬人次。因此，從上述統計資料得知，2009 年 1-4 月中國大陸人民從事觀光活動為 19.19 萬人次，較上年同期增加 875.15 %。

　　又以中國大陸觀光客每人每天平均消費約 295 美元，為台灣帶進約 3 億美元（約 102 億元新台幣）的可觀收入，可直接受惠的是觀光相關產業，如：旅運交通、旅館飯店、餐飲小吃、觀光周邊景點產品等業者，均因這些觀光客的活動帶來了許多的利益。

　　兩岸三通的開放，讓兩岸的交流更加緊密，也是兩岸觀光產業發展的新里程碑，中國大陸一直努力發展文化創意產業，更以全力發展旅遊業為主力核心。大陸客來台旅遊，正好為台灣近年來疲軟的經濟注入新的活水，因此，在兩岸開放三通後，在兩岸的交流背景下，對於中國大陸觀光管理與法規相關課題，頓時成為一門顯學，目前研究兩岸觀光管理的文獻甚少，無法滿足研究的需求，因此筆者蒐集有關中國大陸觀光相關產業等資料與法規，加以整理分類撰寫本書，來探討中國大陸觀光管理法規與策略上之相關規定，期能為兩岸的觀光產業研究略盡綿薄之力。本書共計六篇十五章，主要介紹中國大陸觀光休閒產業、觀光行政組織、觀光人力資源管理、觀光休閒遊樂產業、旅行業及領隊、導遊人員、觀光旅館（酒店）產業、觀光旅遊產業投訴管理、觀光產業未來的展望與管理策略等相關法規與管理策略議題，進行探討與研究。

　　本書得以付梓，首要感謝秀威資訊科技股份有限公司的協助，更要感謝國立金門技術學院李金振校長及觀光管理系陳建民主任的愛護與關心，感謝學校提供良好的研究環境，使我得以專心研究教學相長。一併感謝所有關心與鼓勵我的師長、先進、親人與摯友。金門處於偏遠離島地區，在資料的取得上實為不易，本書撰寫過程雖力求嚴謹審慎，但筆者才疏學淺，恐有任何疏漏，尚祈各界先進不吝斧正。

<div align="right">

趙嘉裕　謹識

中華民國 98 年 11 月

</div>

目　次

第一篇　中國大陸觀光休閒產業

第三篇　中國大陸旅行業及領隊、導遊人員

第四篇　中國大陸觀光旅館（酒店）產業

中國大陸觀光休閒產業

第一章

定義、沿革及發展

第一節　觀光休閒產業定義

一、觀光旅遊的基本概念

　　英文的觀光 Tour 源自拉丁文 Tornus，意指前往各地且會回到原出發點的旅行，可能為休閒娛樂、學術、政治、經濟、教育、文化等動機，Tourism 除了上述意義外，由供給面看還包括與觀光事業相關的所有活動。而中國大陸易經有「觀國之光」及左傳有「觀光上國」，是指從事巡遊他國，觀察他國民俗風土，政治制度及宣揚本國勢力之意。世界觀光組織（World Tourism Organization，WTO）將觀光旅遊定義為：離開日常生活居住地，前往其他地方從事休閒、商業、社交或其他目的相關活動之總稱。現今則大多依據 Hunt 和 Layne 於 1991 年提出的定義，將觀光和旅遊視為同義。

　　通俗來講，觀光休閒就是指以觀賞自然風光、城市風光、名勝古蹟為目的的旅遊，通過觀光遊覽獲得美的享受和愉悅身心，調節體力，這是世界上最古老、最常見、最基本的旅遊類型。

二、觀光的構成要素

1. 觀光主體：人，即觀光客。WTO 認為在訪問國（地）停留至少一夜，但不超過一年（半年）的訪客（只停留 24 小時以下的訪客謂之遊覽者）。
2. 觀光客體： 觀光資源，觀光目的地。
3. 觀光媒體：旅行社，交通業，旅館業與相關行業，如觀光行銷機構等。

三、觀光旅遊的特點

知名度高，吸引力大的旅遊目的地成為旅遊熱點；旅遊者以觀賞、遊覽為主，流動性大；旅遊者在目的地逗留時間不長，且重遊率低；旅遊者消費水準不高，對價格比較敏感，旅遊活動自由度大；受氣候影響較大，觀光旅遊淡旺季十分明顯。

第二節　中國大陸觀光產業發展沿革及分析

中國大陸解放後開始把旅遊業當成事業來辦，當時主要是承擔外交活動中接待外國友人的工作，中國旅遊業的真正起步應該是在中共十一屆三中全會以後，當時鄧小平非常重視旅遊業，他指出：「旅遊事業大有文章可做，要突出地搞，加快地搞。」1978 年中

國大陸向世界旅遊者打開了大門，海外來華人數猛增，造成旅遊住房嚴重不足，那時北京、上海、桂林等重點旅遊城市經常「住房告急」。以北京為例，幾乎每天都有遊客抵京後無住處，不得不先參觀遊覽，後進房休息，有的則改變行程，連夜用飛機、汽車運送到南京、天津等地，沒送走的就在飯店大廳過夜。當時北京僅有北京飯店、民族飯店、前門飯店等 7 家涉外飯店、5200 張床位，而實際用於接待旅遊外賓的床位不到 1000 張。

　　1979 年的全國旅遊工作會議開了 20 天，會議傳達了鄧小平等人有關發展旅遊的指示，研究具體落實措施以及如何挖潛改造現有住房，以解決北京旅遊住房緊缺的問題。會後形成了一個檔，即《關於大力發展旅遊事業若干問題的報告》。1979 年 11 月 29 日，國務院批准了這個報告，並轉發全國貫徹。1981 年召開的全國旅遊工作會議上明確指出：旅遊業是一項綜合性的經濟事業，是國民經濟的一個組成部分，是關係到國計民生的一項不可缺少的事業。同時重新組建旅遊工作領導小組，旅遊領導小組是一個議事的非常設機構。當時在國務院，像領導小組這種非常設機構一共有 14 個，1982年機構改革的時候國務院把 14 個非常設機構全部撤銷，旅遊工作領導小組也隨之被撤銷，業務工作由國家旅遊局來承擔。因為旅遊業是一個綜合性很強的、跨地區跨行業的、國際性和關聯性很強的行業，單獨一個部門是不行的，它必須得有這麼一個協調機構，因此 1985 年的時候又成立旅遊協調小組，1988 年 5 月，旅遊協調小組被撤銷，後又成立了國家旅遊事業委員會，國家旅遊局現有全國假日協調小組、全國紅色旅遊工作協調小組，分別負責節假日和紅色旅遊相關工作的協調。1986 年 4 月 12 日，六屆全國人大四次會議審議批准了全國的「七五」計畫，旅遊業列入第三十七章，提出：

要大力發展旅遊業，增加外匯收入，促進各國人民之間的友好往來，在國家統一領導下，動員各方面的力量，加強旅遊城市和旅遊區的建設，加快培養旅遊人才和擴大旅遊商品的生產銷售等，這是旅遊業第一次在國家計畫中出現，應該說是旅遊業發展史上的里程碑，也標誌著中國大陸的旅遊業進入了一個新的發展階段。

所以中國大陸開始把旅遊作為產業來辦並開始中國旅遊業的對外開放應該說是從 80 年代開始的。80 年代中國旅遊業的投資領域主要在旅遊飯店業，共引進外資達 150 億美元，占投資總額 200 億美元的 75％；其次是旅遊區開發，主要投向廣州南湖度假區、蘇州太湖旅遊度假區等 12 個國家級旅遊度假區；再次是基礎建設項目，主要投資項目有北京八達嶺、安徽黃山、湖南張家界的索道、黑龍江亞布力滑雪場、北京九龍遊樂園等，同時旅行社也全面開放，但是那時的很多中國人都還沒有「旅遊」的概念。

進入 90 年代以後，很多中國人才開始有了旅遊的意識，國內旅遊逐漸興起並日益紅火，當時景點不多，北京、西安等名勝古蹟多的地方成了少數幾個熱門的旅遊城市。90 年代開始中國大陸旅遊業產業化呈現出驚人的速度，1996 年旅遊業實現了創匯過 100 億美元的歷史性跨越，1998 年，中央經濟工作會議將旅遊業確定為國民經濟新的增長點，2001 年，國務院《關於進一步加快旅遊業發展的通知》中指出：「樹立旅遊觀念，充分調動各方面的積極性，進一步發揮旅遊業作為國民經濟新的增長點的作用。」2006 年中國旅遊業發展「十一五」規劃綱要明確提出，要把旅遊業培育成為國民經濟的重要產業。在國家對旅遊業地位不斷提升的推動下，從 1985 年陝西省出台省級政府第一個《關於大力發展旅遊業的決定》開始，迄今為止，全國各省區市政府共出台了 60 餘個關

於發展旅遊業的意見或決定，目前已有 27 個省區市把旅遊業確定為支柱產業、主導產業或重要產業。黨的十七大以來，為落實科學發展觀和全面建設小康社會的戰略舉措，更加重視民生問題和生態文明建設，旅遊業現已被定位為國民經濟重要產業，進一步成為廣泛涉及政治、文化、社會、生態的複合型產業。

總體來看，改革開放 30 年來中國大陸旅遊產業的變革具體表現在以下幾個方面：

一、旅遊產業性質方面

中國大陸的旅遊業採取了先入境、後國內、再出境的發展次序。改革開放初期，受各方面條件的限制，國內旅遊採取了「不提倡、不宣傳、不反對」的政策，以接待海外入境旅遊者為主，國內旅遊僅有小規模的差旅和公務活動，更不存在嚴格意義上的出境旅遊，旅遊市場格局單一而薄弱，進入 20 世紀 80 年代中期，隨著綜合國力的提升，居民收入顯著提高，國內旅遊市場開始形成。1993年國務院辦公廳轉發國家旅遊局《關於積極發展國內旅遊業的意見》，對國內旅遊工作提出「搞活市場、正確領導、加強管理、提高品質」的指導方針。為克服 1993 年下半年經濟過熱引起的通貨膨脹以及 1997 年的亞洲金融風暴，客觀上必須大力發展國內旅遊以擴大內需，在內外因素的共同作用下，國內旅遊受到高度重視。1995 年實行雙休日制度，居民閒暇時間增多，特別是 2000 年開始的黃金週，使國內旅遊在假日期間出現「井噴」現象，與入境旅遊共同成為驅動中國旅遊業發展的兩個車輪。中國公民出境旅遊是旅遊需求的延伸和升級，也是改革開放的必然結果。中國人最早的出

境旅遊起源於 1983 年，1990 年 10 月率先開放中國公民自費赴新加坡、馬來西亞和泰國等三國旅遊。1997 年，香港、澳門對內地居民開放旅遊後，廣東地區的「港澳探親」成為出境遊的開始，同時正式開展中國公民自費出境旅遊業務，之後出境旅遊目的地的數量逐步增加。2005 年 8 月份，國家旅遊局對今後旅遊業的發展戰略做出了新的表述，從原來的「大力發展入境旅遊，積極發展國內旅遊，適度發展出境旅遊」改為「大力發展入境旅遊，全面提升國內旅遊，規範發展出境旅遊」。中國國家旅遊局發佈的消息稱，截至 2008 年 8 月，已開放的中國公民出境旅遊目的地有 135 個國家和地區。

二、旅遊產業體系方面

　　旅遊業發展之初，旅遊供給的短缺制約與國民經濟的短缺緊密聯繫在一起，突出表現為飯店短缺、交通緊張。1981 年國務院《關於加強旅遊工作的決定》指出：目前旅遊接待條件較差，這個矛盾要逐步解決。1979 年，中國出現了第一批中外合資項目，最早批准的三個合資專案都是從屬於旅遊業的企業，旅遊業成為對外開放的前沿 20 世紀 80 年代中期，旅遊工作的重點轉移到產業體系的培育上來。1985 年，國務院批轉國家旅遊局《關於當前旅遊體制改革幾個問題的報告》提出：要從只抓國際旅遊轉為國際、國內一起抓；從以國家投資為主建設旅遊基礎設施轉變為國家、地方、部門、集體、個人一起上，自力更生與利用外資一起上；從主要搞旅遊接待轉變為開發、建設旅遊資源與接待並舉。這一指導方針的出台，標誌著中國旅遊業進入全面構建旅遊產業體系的新階段。1998 年

以後國家開始發行國債，解決基礎設施建設等一系列重大問題。
2000 年至 2004 年，全國共安排旅遊國債 67.2 億元。2005 年至 2007
年，又安排了 21 億元資金用於紅色旅遊建設。在產業體系發展過
程中，旅遊標準化工作發揮了重大作用。此外，1987 年中國大陸
頒佈了《旅遊涉外飯店星級的劃分與評定》標準，標誌著旅遊業標
準化工作的開始。1995 年成立全國旅遊標準化技術委員會，2001
年成立全國旅遊品質認證管理委員會，加強對旅遊業標準化和品質
認證工作的指導和管理。截至目前，中國大陸已經頒佈了 18 項旅
遊標準，其中國家標準 11 項、行業標準 7 項，成為世界上頒佈旅
遊業標準最多的國家。

三、旅遊產業管理方面

　　中國大陸旅遊業是從外交接待轉變而來的，開始是處於政府的
行政管制之下，實行的是政府直接管理的計劃經濟模式。早期旅遊
管理的主要對象是旅行社和旅遊飯店（時稱旅遊涉外飯店）。1964
年 12 月在國旅總社的基礎上設立了中國旅行遊覽事業管理局，作
為外交部代管的國務院直屬機構，與國旅總社合署辦公，兩塊牌子
一套班子。1978 年 3 月改為直屬國務院的中國旅行遊覽事業管理
總局，仍由外交部代管。1982 年 8 月，經全國人大常委會批准，
中國旅行遊覽事業管理總局更名為中華人民共和國國家旅遊局，簡
稱國家旅遊局。1982 年 7 月，旅遊總局與國旅總社分開辦公，但
仍掌握著旅行社的外聯通知權、旅遊包價定價權等涉外經營權。直
到 1985 年 1 月，外聯權和簽證通知權才向省級機構下放。1985 年，
國務院批准《全國旅遊事業發展規劃（1986 年至 2000 年）》，首次

把「旅遊業作為國家重點支持發展的一項事業」列入國民經濟發展計畫。1986 年國務院成立旅遊協調小組和中國旅遊協會，標誌著中國大陸旅遊業進入了新的發展階段。同年，國務院發佈了旅遊業第一部行政法規—《旅行社管理暫行條例》。1988 年，國務院成立國家旅遊事業委員會，屬於國務院常設的議事、協調機構，對旅遊業進一步加強領導。同年，經國務院批准，國務院辦公廳轉發國家旅遊局《關於加強旅遊工作的意見》，原則上明確了旅遊的行業範圍。1988 年 10 月，國務院發佈了國家旅遊局「三定」方案。這是第一個全面、系統的旅遊管理體制改革的實施方案，明確了旅遊主管部門的職責和職能，旅遊業從此逐步轉到經濟管理的軌道上。按照國務院的統一部署，1998 年，國旅總社、國際飯店等國家旅遊局直屬企業與國家旅遊局實施政企脫鉤。1999 年 5 月，北京市旅遊局的直屬企業分離出來組建首旅集團，帶動了各地的體制變化，標誌著旅遊企業管理體制又進入了新的階段。

隨著改革開放的日趨深入，經濟社會的加快轉型，旅遊業實踐的不斷豐富以及對於旅遊業發展規律認識的逐漸深化，在內容、範圍、方式和手段等方面，旅遊管理模式都較改革開放初期發生了變化。1999 年國家旅遊局提出建設世界旅遊強國的宏偉目標後，旅遊行業管理的重點也隨之變化，由以旅行社和飯店行業為重點向大旅遊、大市場、大產業方向轉變，相繼發佈了一系列行業性管理規章和辦法，推動了旅遊管理向縱深發展。2000 年國務院發佈《全國年節及紀念日放假辦法》，之後又發佈《關於進一步發展假日旅遊的意見》，設立了全國假日旅遊部際協調會議制度，有力地促進了旅遊管理從供給管理向需求管理延伸的重大結構性轉變。

四、旅遊產業市場開拓方面

在改革開放之前和之初，中國沒有真正意義上的旅遊市場行銷。進入 20 世紀 80 年代後，中國大陸的旅遊宣傳工作取得了相應的進展，1981 年起中國大陸先後在東京、巴黎、紐約、倫敦、法蘭克福、雪梨、洛杉磯等城市設立旅遊辦事處。1983 年，國家旅遊局設置宣傳司，1988 年，國家旅遊局設置國際市場開發司，負責研究制定開拓國際市場戰略和具體實施辦法、旅遊對外宣傳並組織實施，開發國際旅遊客源市場，20 世紀 80 年代末期，中國大陸初步建立起了自中央到地方、從旅遊管理部門到各旅遊企業的旅遊市場促銷的機構體系。

1992 年的「中國友好觀光年」開啟了全國「旅遊主題年」的序幕，之後國家旅遊局每年都確定一個主題，集中開展宣傳促銷和產品推廣活動。截至 2007 年，中國已有年 300 萬人次以上的客源國 3 個，年 50 萬人次以上的客源國 13 個，全面開拓國際市場的格局已經形成。

改革開放 30 年來，旅遊市場行銷的重心呈現逐步下移的趨勢，旅遊促銷的方式方法和專業化程度不斷提升，進入 20 世紀 90 年代，各省區市、各地方開始開展多樣化、多元化的行銷，尤其是旅遊城市日益成為旅遊市場促銷的主體。旅遊媒介的選擇也愈發多樣化，從以雜誌、宣傳冊等書面媒體為主，到電視、互聯網、VCD、製作精美的旅遊圖冊及富有特色的地方性旅遊導遊手冊、手機短信等，單一手段的市場行銷被淘汰，代之以複合式、大範圍、多角度、全方位的與國際接軌的行銷模式。1997 年，國家旅遊局正式開通

中國旅遊網,在政府部門中率先進入「資訊高速公路」;1998 年廣東省旅遊局組織的「廣東人遊廣東」活動,激發了居民省內游的熱潮;1999 年廣西首創的「大篷車」旅遊促銷活動,在全國引起了極大反響。2002 年 1 月,國內第一家專業性旅遊衛視頻道—海南電視台旅遊綜合頻道(旅遊衛視 TSTV)正式播出,開創了旅遊專業電視媒體之先河,2002 年 10 月中國大陸第一個旅遊目的地行銷系統(DMS)—廣東南海 DMS 正式建成,成為中國大陸旅遊促銷資訊化建設的標誌。自 1998 年起,開始舉辦中國國際旅遊交易會(CITM),到 2008 年已經連續成功舉辦了 10 屆,成為亞洲地區規模最大、專業性和國際化程度較高的國際旅遊盛會。

五、旅遊產業教育體系方面

中國的旅遊教育體系主要包括院校教育和成人教育。旅遊院校教育分為中等職業教育和高等教育兩個層次,旅遊成人教育主要由旅遊培訓中心以及部分旅遊院校來承擔。1979 年,中國第一所旅遊高等學校—上海旅遊高等專科學校成立,標誌著中國大陸旅遊高等教育的開端。從 1980 年開始,國家旅遊局先後投資,與大連外國語學院、杭州大學、南開大學、西北大學、西安外國語學院、長春大學、中山大學、北京第二外國語學院等 8 所高等院校聯合開辦了旅遊系和旅遊專業。此後,隨著教育體制的改革,高等旅遊院校不斷增多。1978 年 10 月,江蘇省旅遊學校正式成立,隨後成立了北京旅遊學院、湖北旅遊學校、四川旅遊學校,這四所學校是中國大陸第一批旅遊中等職業學校受旅遊高等教育特別是 20 世紀 90 年代末期高校快速擴招的影響,旅遊中等職業教育經歷了波動式發

展，但在產業需求趨旺的推動下，目前旅遊中等職業教育的規模已與旅遊高等教育相當，改革開放之初，國內的旅遊高校和職業中專剛剛開辦，人才輸送能力不足。國家旅遊局於 1979 年在北京第二外國語學院舉辦了第一期旅遊翻譯導遊培訓班，1981 年又在北戴河舉辦了首期全國飯店經理培訓班，中國大陸的旅遊成人教育自此拉開序幕。結合旅遊業的特點，逐步建立起了國家、省級、地市級旅遊部門和旅遊企業的四級培訓體系，旅遊成人教育由最初的「救急角色」轉換為旅遊從業人員的提高自身技能素質的重要途徑。截至 2007 年，全國共有高等旅遊院校及開設旅遊系（專業）的普通高等院校所 770 所，在校生 39.74 萬人；中等職業學校 871 所，在校學生 37.64 萬人；全行業在職人員培訓總量達 320.94 萬人次。

為了選拔導遊人才，1989 年在全國實行導遊資格考試。截至 2007 年底，全國持有導遊資格證書的人員達到 58.15 萬人，其中，持有導遊 IC 卡人員 40.14 萬人，通過考試取得中級導遊員證書 1.79 萬人，2008 年作為國家旅遊局直屬專業研究機構，中國旅遊研究院成立，標誌著科技興旅邁上了一個新台階。

經過 30 年的歷程，中國大陸旅遊業取得了巨大的發展。2007 年，中國大陸國內旅遊人數達 16.1 億人次，入境旅遊人數達 13187.33 萬人次，其中外國人 2610.97 萬人次；國內旅遊收入達 7771 億億元，國際旅遊（外匯）收入達 419.19 億美元。到 2007 年末，全國已有旅行社 18943 家，其中國際旅行社 1797 家；有星級飯店 13583 家；成規模的景區超過 20000 家，A 級旅遊區 3100 餘家，其中 4A 級以上 928 家；國家旅遊度假區 12 家，省級度假區上百家；優秀旅遊城市 307 個，旅遊強縣 17 個；工農業旅遊示範點 1098

家，還有國家重點風景名勝區 187 個，國家自然保護區 303 個，國家森林公園 627 個，國家地質公園 138 個，列入《世界遺產名錄》的世界遺產 35 個。據世界旅遊組織預測，到 2015 年中國將成為世界第一大入境旅遊接待國和第四大出境旅遊客源國，並成為世界第一大旅遊市場。

第三節　中國大陸主要觀光休閒產業及法規

　　全球有兩億四千萬人從事觀光產業，觀光產業總生產額占全球生產毛額百分之十點二，總值約三兆四千億美元。由此可知，觀光產業是不容忽視之產業。觀光產業其特質為服務導向，需大量人力來提供服務；其次是觀光產業不需高技術層次之人力；再者是觀光產業不會有外移之現象；以及發展觀光不會產生污染且兼具環保等特色。

　　大陸主要觀光休閒產業及法規的內容主要涉及旅遊活動中常用的法律、行政法規，包括參與旅遊市場活動的旅行社、導遊員和旅遊消費者等旅遊市場主體的法律法規，旅遊法律關係中的安全、保險和交通法律法規，旅遊合同關係法律法規，以及旅遊活動中發生糾紛以後的投訴法律法規。具體細分為以下幾方面：旅遊行政管理法規，旅遊環境與資源及景區管理法規，旅遊飯店管理法規，旅行社管理法規，導遊管理法規，旅遊價格管理法規，旅遊交通運輸法規，旅遊合同管理法規，旅遊投訴管理法規，旅遊安全管理法規，出入境及旅行拘留管理法規等。

　　大陸旅遊業最常用的主要法規有：旅遊發展規劃管理暫行辦法、中華人民共和國自然保護區條例、風景名勝區管理暫行條例、旅行社管理條例、國務院關於修改《旅行社管理條例》的決定、導遊人員管理條例、旅遊投訴暫行規定、旅遊安全管理暫行辦法、重大旅遊安全事故報告制度試行辦法以及出入境邊防檢查條例等。

　　目前，大陸主要觀光產業的法規具體有：《旅遊發展規劃管理暫行辦法》、《中華人民共和國自然保護區條例》、《風景名勝區管理暫行條例》、《旅行社管理條例》、《國務院關於修改〈旅行社管理條例〉的決定》、《導遊人員管理條例》、《旅遊投訴暫行規定》、《旅遊安全管理暫行辦法》、《重大旅遊安全事故報告制度試行辦法》、《出入境邊防檢查條例》等[1]。

[1] 法律法規的具體內容在下文各個相關章節的附錄中均有詳細闡述，在這裡就不再一一贅述。

第二章

中國大陸觀光行政組織

第一節　中國大陸中央觀光行政組織體系

　　大陸觀光的中央行政單位是中華人民共和國國家旅遊局（簡稱
「國家旅遊局」），位於大陸中央觀光行政組織體系之首，是國務院
主管旅遊工作的直屬機構其 Logo 為 🌐，主要職能是：

中華人民共和國國家旅遊局

（一）統籌協調旅遊業發展，制定發展政策、規劃和標準，起草相關法律法規草案和規章並監督實施，指導地方旅遊工作。

（二）制定國內旅遊、入境旅遊和出境旅遊的市場開發戰略並組織實施，組織國家旅遊整體形象的對外宣傳和重大推廣活動，指導中國大陸駐外旅遊辦事機構的工作。

（三）組織旅遊資源的普查、規劃、開發和相關保護工作。指導重點旅遊區域、旅遊目的地和旅遊線路的規劃開發，引導休閒度假。監測旅遊經濟運行，負責旅遊統計及行業資訊發佈，協調和指導假日旅遊和紅色旅遊工作。

（四）承擔規範旅遊市場秩序、監督管理服務品質、維護旅遊消費者和經營者合法權益的責任，規範旅遊企業和從業人員的經營和服務行為，組織擬訂旅遊區、旅遊設施、旅遊服務、旅遊產品等方面的標準並組織實施，負責旅遊安全的綜合協調和監督管理，指導應急救援工作。指導旅遊行業精神文明建設和誠信體系建設，指導行業組織的業務工作。

（五）推動旅遊國際交流與合作，承擔與國際旅遊組織合作的相關事務。制定出國旅遊和邊境旅遊政策並組織實施，依法審批外國在中國大陸境內設立的旅遊機構，審查外商投資旅行社市場准入資格，依法審批經營國際旅遊業務的旅行社，審批出國（境）旅遊、邊境旅遊。承擔特種旅遊的相關工作。

（六）會同有關部門制定赴港澳台旅遊政策並組織實施，指導對港澳台旅遊市場推廣工作，按規定承擔大陸居民赴港澳台旅遊的有關事務，依法審批港澳台在內地設立的旅遊機構，審查港澳台投資旅行社市場准入資格。

（七）制定並組織實施旅遊人才規劃，指導旅遊培訓工作，會同有
　　　關部門制定旅遊從業人員的職業資格標準和等級標準並指
　　　導實施。

（八）承辦國務院交辦的其他事項。

　　國家旅遊局內設 7 個部門，分別是：辦公室（綜合協調司）、
政策法規司、旅遊促進與國際聯絡司、規劃發展與財務司、品質規
範與管理司、人事勞動教育司、老幹部辦公室。

　　國家旅遊局有 6 個直屬單位，分別是：國家旅遊局機關服務中
心、國家旅遊局資訊中心、中國旅遊協會、中國旅遊報社、中國旅
遊出版社、中國旅遊管理幹部學院。

　　國家旅遊局在 13 個國家和地區設立了 16 個駐外機構，分別
是：駐東京旅遊辦事處、駐大阪旅遊辦事處、駐新加坡旅遊辦事處、
駐加德滿都旅遊辦事處、駐漢城旅遊辦事處、亞洲旅遊交流中心（香
港）、駐紐約旅遊辦事處、駐洛杉磯旅遊辦事處、駐多倫多旅遊辦
事處、駐倫敦旅遊辦事處、駐巴黎旅遊辦事處、駐法蘭克福旅遊辦
事處、駐馬德里旅遊辦事處、駐蘇黎世旅遊辦事處、駐雪梨旅遊辦
事處、駐莫斯科旅遊辦事處。

▶國家旅遊局各組織機構的職能分別為：

　　辦公室（綜合協調司）：主要負責文電、會務、機要、檔案等
機關日常運轉工作，承擔資訊、安全、保密、信訪、政務公開和新
聞宣傳工作；承擔旅遊安全綜合協調工作，指導旅遊應急救援和保
險工作；擬訂假日旅遊政策並組織實施。

　　政策法規司：主要承擔相關法律法規草案的起草工作，擬訂規
章並監督實施；研究旅遊經濟運行中的重大問題，承擔旅遊體制改

革的有關工作；承擔機關有關規範性檔的合法性審核工作；承擔旅遊統計和國際旅遊支出統計工作。

旅遊促進與國際合作司：主要承擔國內、國際旅遊市場開發工作，組織開展重點旅遊區域、目的地和線路的宣傳推廣工作；承擔對外合作交流事務，推進中國公民出境旅遊目的地的有序開放；承擔外國在中國大陸境內設立旅遊機構的審批事宜；指導駐外旅遊辦事機構的業務工作。

規劃財務司：主要負責擬訂旅遊發展規劃並組織實施；承擔旅遊資源的普查工作；指導重點旅遊區域、目的地和線路的規劃、開發和保護；引導旅遊業社會投資；承擔機關財務、國有資產管理和內部審計工作；承擔紅色旅遊有關工作。

監督管理司：主要是監督管理旅遊服務品質和市場秩序，指導旅遊精神文明建設和誠信體系建設；承擔旅遊標準的有關工作，擬訂各類旅遊景區景點、度假區及旅遊住宿、旅行社、車船的旅遊設施和服務標準並組織實施；指導旅遊行業組織的業務工作。

港澳台旅遊事務司：主要是擬訂赴港澳台旅遊政策並組織實施；開展對港澳台旅遊市場推廣工作；按規定承擔赴港澳台旅遊的有關事務；依法審批港澳台在內地設立的旅遊機構；指導駐港澳台旅遊辦事機構的業務工作。

人事司：主要承擔機關和直屬單位的人事管理、機構編制工作；指導旅遊培訓工作；擬訂旅遊從業人員的職業資格標準、等級標準並指導實施；承擔旅遊人才援藏工作。

機關黨委：主要是負責機關和在京直屬單位的黨群工作。

離退休幹部辦公室：主要負責機關離退休幹部工作，指導直屬單位的離退休幹部工作。

資訊中心：主要負責旅遊業資訊化的規劃、管理、組織和事業發展的職能，即推進旅遊業的資訊化工作，在全行業貫徹落實中央關於資訊化工作的方針政策；提高國家旅遊局機關辦公自動化水準，形成旅遊業管理電子政府基本架構，實現業務處理的電子化、數位化；促進旅遊業的電子商務，發展包括公共資訊處理中心、政府網站、商務網站、網路服務公司、旅遊科技開發和投資、資料出版在內的多元化業務。

中國旅遊出版社：成立於 1975 年，是國家旅遊局和中國旅遊協會直屬的中央級圖書、音響出版社單位。出版範圍包括旅遊理論、旅遊素材、旅遊業務、旅遊文化、旅遊文學及相關科學領域的圖書、音響製品、電子出版物、導遊圖以及明信片、年畫、掛曆等。

▶國家旅遊局頒佈的法令：

國家旅遊局令第 17 號《國家旅遊局第一批部門規章和規範性檔清理結果目錄》中華人民共和國國家旅遊局令第 17 號經 2001 年 12 月 25 日國家旅遊局局長辦公會議討論通過，現將國家旅遊局及相關機關頒布之法規及規定予以公佈。

國家旅遊局局長：何光暐　二○○一年十二月三十一日
《國家旅遊局及相關機關頒布之法規及規定目錄》見附錄一。

第二節　中國大陸觀光地方行政組織體系

　　除國家旅遊局外，各地方也設置旅遊行政單位，省旅遊局（或直轄市）下設市或區旅遊局，層層管轄，形成了嚴密的大陸觀光地方行政組織體系，以北京為例：

（一）北京市旅遊局是主管本市旅遊業管理工作的市政府直屬機構。市旅遊局的主要職責是：

　　1. 研究擬訂本市發展旅遊業的政策，編制本市旅遊業發展的中長期規劃和年度計畫，並組織實施。

　　2. 起草本市旅遊業方面的地方性法規、規章草案；組織實施旅遊業方面的法律、法規，並負責指導監督。

　　3. 研究制訂本市國際旅遊市場開發戰略，並組織實施；組織本市旅遊形象的對外宣傳和重大促銷活動；開展對外旅遊業務交流。

　　4. 培育完善本市國內旅遊市場；研究制訂本市發展國內旅遊的措施，並組織實施；組織重大的國內旅遊促銷活動。

　　5. 負責核准、審核管理許可權內的旅行社的工作；組織旅遊飯店的星級評定工作；管理全市旅遊區（點）品質等級劃分與評定工作；核准旅遊定點單位，並組織擬訂相關標準和管理辦法；負責旅遊企業和從業人員的行業管理。

　　6. 制訂旅遊行業服務標準，促進旅遊服務品質的提高；組織旅遊業服務品質的檢查、交流；受理國內外旅遊者的投訴，並督促檢查旅遊企業對投訴的處理工作。

7. 依法對全市旅遊市場進行管理，指導查處違反旅遊法規、規章的行為；規範旅遊市場，優化旅遊環境，保證本市旅遊市場健康有序地發展。

8. 組織旅遊資源的普查；按照全市旅遊發展規劃，審核旅遊設施建設、旅遊區（點）的開發利用項目；負責旅遊統計和分析工作。

9. 協調促進旅遊專案和旅遊產品開發、旅遊紀念品生產銷售、旅遊娛樂；協調管理旅遊安全和旅遊區（點）秩序工作。

10. 制定全市旅遊行業教育培訓規劃；研究制訂旅遊從業人員的職業資格制度和等級制度，並組織實施；指導、協調旅遊教育、培訓機構和旅遊企業的教育培訓工作。

11. 指導本市旅遊行業社會團體的工作；指導協調區、縣旅遊工作。

12. 承辦市政府交辦的其他事項。

（二）北京市旅遊局內設各組織機構的職能分別為：

1. 機關處室

　　財務處貫徹國家發佈的旅遊行業財務制度和管理辦法；負責旅遊行業財務統計；負責全市旅遊發展資金的專項使用和機關經費的管理；指導直屬單位的財務工作。

　　綜合與安全管理處組織擬訂本市旅遊業有關安全方面的規章制度；組織具有行業特點的安全宣傳教育；督促、檢查旅遊業重點單位落實有關安全管理制度和措施，組織制訂旅遊安全應急預案；依據國家標準組織推動旅遊區（點）的標準化工作；負責旅遊區（點）服務品質的監督管理，指導協調全市旅遊市場綜合治理工作指導協調全市旅遊市場綜合治理工作，指導區縣旅遊工作。

旅行社管理處負責北京地區旅行社和導遊人員的監督管理，依法負責旅行社設立和導遊人員、領隊人員資格等方面的行政許可工作，負責協調旅遊者出境、入境的有關事項。

飯店餐飲管理處負責本市星級飯店、飯店管理公司的監督管理；依據國家標準與本市地方標準組織推動星級飯店和星級餐館的標準化工作；指導、協調本市重大會議及活動的食宿接待工作。

規劃統計處研究提出本市旅遊業發展的中長期規劃和年度計畫，並組織實施；負責旅遊統計與分析工作，研究提供國內外旅遊統計資訊；組織全市旅遊資源的普查；協調旅遊設施建設、旅遊區（點）開發利用專案的有關工作；指導旅遊行業招商引資工作。

旅遊促進二處負責組織、策劃和承辦以政府名義舉辦的旅遊節慶，旅遊會展以及相關的旅遊專題活動，推動旅遊節慶、旅遊會展活動的市場化、規範化、產業化發展，開展與海內外主要節慶活動機構的交流與合作；指導協調區縣旅遊節慶活動的相關工作。

旅遊促進一處負責研究制定旅遊市場開發計畫並組織實施，開展旅遊市場的調研工作，對旅遊市場的動態進行分析、預測，組織本市旅遊整體形象的對外宣傳工作，開展國際及區域性旅遊組織的交流與合作。

政策法規處負責起草本市旅遊業方面的地方性法規、規章草案；對本部門制定的規範性檔進行合法性審核；負責行政執法監督工作；調查研究有關法律、法規、規章和政策的執行情況；承辦本機關的行政覆議、行政賠償案件和行政訴

訟的應訴代理工作；組織行政處罰聽證工作；負責行政執法
人員的培訓和資格管理工作；指導旅遊法律諮詢服務工作；
負責旅遊行業的調查研究工作，並推廣調研成果。

　　辦公室負責本機關政務工作；負責公文處理、資訊、議
案、建議、提案、檔案、保密、接待聯絡和旅遊志編寫工作，
以及重要會議的組織工作；負責重要文件和會議決定事項的
督查工作；負責機關辦公保障和資產管理工作。

　　人事教育處負責本機關和直屬單位的人事管理工作；制
訂全市旅遊行業人才需求計畫，並組織實施；實施旅遊從業
人員的職業資格制度和等級制度；指導旅遊行業成人教育、
崗位培訓工作；指導旅遊行業教育機構的工作。

　　機關黨委負責本機關和直屬單位的黨群工作、紀檢監察
工作、行風建設和信訪工作。

　　老幹部處負責本機關離、退休人員的管理工作。

2. 局屬事業單位

　　北京市旅遊局老幹部活動站負責旅遊局內部老幹部的
活動組織和籌畫。

　　北京旅遊大廈管理處保證大廈水、電、氣、通訊聯絡等
設備的正常運行及維修，提供飲食保安衛生清掃等服務。

　　北京市第二十二職業技能鑒定所鑒定北京地區旅遊行
業及餐飲業的從業人員，職業高中的畢業生。

　　北京市旅遊業培訓考試中心（北京市旅遊人才服務中
心）承擔旅遊從業人員資格的崗位培訓，促進旅遊實業發
展，主要負責旅遊行業管理人員資格認證的崗位培訓；旅行
社導遊人員資格、等級考試的考務工作和年申培訓；景區景

點講解員資格考試的培訓；旅遊飯店、賓館和旅遊職業高中外語等級考試的考務與培訓；旅遊行業各級各類人員的繼續教育及專題培訓；承擔旅遊業技術人員技能鑒定與培訓；制定旅遊行業培訓計畫，編寫教材並負責旅遊行業各級各類證書發放。

北京市旅行社服務品質監督管理所是北京市旅遊局設置的旅行社服務品質監督機構。質監所根據國家頒佈的法律、法規和行政規章進行工作，負責全面受理旅遊者對北京地區旅行社的旅遊投訴、旅行社品質保證金的理賠以及相關質監管理工作。

北京市旅遊執法大隊負責組織旅遊市場的綜合治理，協調公安、工商等部門打擊擾亂旅遊市場秩序、破壞旅遊環境的違法行為；查處本市行政區域內旅遊違法案件，主要包括上級要求查處的案件，區縣上報的重大、複雜案件和暫不具備執法條件區縣的違法案件，跨區域的案件，以及旅行社綜合服務中違法違規行為；監督檢查全市旅遊服務品質，負責全市性品質大檢查的組織和實施，受理旅遊者的投訴。

《旅遊》雜誌社創刊於 1979 年，是國內創刊最早發行量最大的旅遊休閒月刊，著重介紹中國及世界的名山大川、綺麗風光、異域風情；展示旅遊愛好者難忘的旅行經歷；講述探險者驚心動魄的歷險過程；推薦最新的黃金旅遊線路；揭示鮮為人知的絕勝風光，是旅遊愛好者出行的指南。

北京市旅遊諮詢服務中心「北京市旅遊局資訊中心」建設和維護北京市旅遊資訊服務網路系統；採集、編制、發佈

旅遊資訊；提供旅遊資訊諮詢、旅遊救援與投訴幫助、票務預訂等服務工作，具體職責為：建設和維護全域網路系統的硬體設施；建設好政府旅遊公用資訊平台；在各處室的共同支持下儘快實現全行業的電子政務；在各處室的支援下建設全行業管理辦公自動化網路系統；構建本市旅遊電子商務工程的基本構架並著手進行應用環境的準備工作；在全市建設20 個以上的旅遊諮詢服務中心站點。

3. 協會團體

　　主要有：北京青年旅舍協會秘書處、北京青年旅舍協會、北京市旅遊行業協會。

　　北京市區縣旅遊局機構名稱：東城區旅遊局、西城區旅遊局、崇文區旅遊局、宣武區旅遊局、朝陽區旅遊局、海澱區旅遊局、豐台區旅遊局、石景山區旅遊局、門頭溝區旅遊局、房山區旅遊局、昌平區旅遊局、順義區旅遊局、通州區旅遊局、大興區旅遊局、平谷區旅遊局、懷柔區旅遊局、密雲縣旅遊局、延慶縣旅遊局。區縣旅遊局一般都下設四個部門：辦公室、規劃開發科、綜合管理科、還有的設立市場開發科。以朝陽區為例：

（三）朝陽區旅遊局是區政府主管本區旅遊行業的行政職能部門。主要職責是：

1. 貫徹執行旅遊業方面的法律、法規；研究擬訂本區旅遊業發展的中長期規劃和年度計畫，並組織實施。

2. 研究制定本區旅遊市場開發戰略，培育和發展本區旅遊市場；組織本區旅遊形象的對外宣傳和重大促銷活動，開展旅遊業務交流。

3. 按照管理許可權負責轄區內一、二星級旅遊飯店、一、二、三星級旅遊餐館的評定與行業管理工作；負責 A、AA 旅遊區（點）的行業管理工作。

4. 按照旅遊業服務標準，組織旅遊業服務品質的檢查；受理國內外旅遊者的投訴，並督促檢查旅遊企業對投訴的處理工作。

5. 依法對本區旅遊市場進行管理，查處違反旅遊法規、規章的行為；規範旅遊市場，優化旅遊環境，促進本區旅遊市場健康有序地發展。

6. 組織旅遊資源的普查，負責旅遊資源的統計和分析工作。

7. 協調旅遊專案、旅遊產品和旅遊紀念品開發工作；協調管理旅遊安全工作。

8. 制定本區旅遊行業教育培訓規劃，並組織實施；指導、協調旅遊教育、培訓機構和旅遊企業的教育培訓工作。

9. 承辦區政府交辦的其他事項。

（四）朝陽區旅遊局內設機構的主要職能是：

辦公室負責本局政務工作；負責公文處理、資訊宣傳、議案、建議、提案、信訪、檔案、保密、接待聯絡和旅遊志編寫，以及重要會議的組織工作；負責重要文件和會議決定事項的督查工作；負責機關的人事、財務、統計、後勤保障和資產管理等工作。

規劃開發科負責研究擬訂本區旅遊業發展的中長期規劃和年度計畫，並組織實施；負責研究制訂本區旅遊市場開發戰略，培育和發展本區旅遊市場；組織本區旅遊形象的對外宣傳和重大促銷活動，開展旅遊業務交流；負責景區等級

評定和工農業旅遊示範區的評定工作；協調旅遊專案、旅遊產品和旅遊紀念品的開發工作；會同政府有關部門為旅遊業投資提供資訊和相關服務。

綜合管理科按照管理許可權，負責一、二星級旅遊飯店，一、二、三星級旅遊餐館的評定與行業管理工作；負責 A、AA 旅遊區（點）的行業管理工作；負責貫徹落實旅遊業服務規範；負責受理國內外旅遊者的投訴，並督促檢查旅遊企業對投訴的處理；依法對本區旅遊市場進行管理，查處違反旅遊法規、規章的行為；按照北京市朝陽區人民政府確定的《區政府各工作部門和各街鄉安全工作職責》協調管理本區旅遊安全工作，參與安排重大旅遊活動的安全保衛工作；負責指導旅遊行業專業技術培訓和職業道德教育。

北京旅遊諮詢服務中心朝陽服務站利用市旅遊資訊諮詢服務網路系統，為旅遊者提供旅遊資訊諮詢服務；負責旅遊宣傳品展示，旅遊景點、線路介紹；負責旅遊救援及旅遊投訴的受理工作；負責「朝陽旅遊資訊網」的建設與維護；以旅遊代理為基礎，負責為旅遊者提供有關的旅遊服務；負責旅遊便民工作；負責區內旅遊景點的統計工作；負責區假日辦公室及旅遊「黃金週」的具體工作。

朝陽區旅遊行業協會由朝陽區旅遊局發起成立，經朝陽區社會團體行政主管機關核准註冊登記的社會團體法人，組織會員單位參加企業之間的橫向交流活動，提高企業管理水準；舉辦企業工作人員參加各類培訓學習；搞好法律諮詢服務提高企業依法經營水準；根據友好自願原則，協調企業間

的業務協作，提高經濟效益；制定行業規範、評比先進、推出信得過企業或單位。

第三節　中國大陸觀光團體組織

觀光團體組織是指半官方性單位或在政府指導下成立的單位，又或是民間自行成立的行業團體。中國大陸的半官方性的旅遊協會有：中國旅遊協會、中國旅行社協會、中國旅遊飯店業協會、中國旅遊車船協會、中國旅遊報刊協會、北京市旅遊行業協會、北京青年旅舍協會秘書處以及北京青年旅舍協會；民間旅遊團體有：中國露營協會；地方旅遊協會有：鄉村旅遊協會。

下面重點介紹幾個重要的旅遊協會：

一、中國旅遊協會

下屬四個分會：旅遊城市分會、旅遊教育分會（籌備）、旅遊景區分會、旅遊商品與裝備專業委員會（籌備）和婦女旅遊委員會是由中國旅遊行業的有關社團組織和企事業單位在平等自願基礎上組成的全國綜合性旅遊行業協會，具有獨立的社團法人資格，它是 1986 年 1 月 30 日經國務院批准正式宣佈成立的第一個旅遊全行業組織，1999 年 3 月 24 日經民政部核准重新登記，協會接受國家旅遊局的領導、民政部的業務指導和監督管理，其英文名稱為 China Tourism Association（CTA）。

　　中國旅遊協會遵照國家的憲法、法律、法規和有關政策，代表和維護全行業的共同利益和會員的合法權益，開展活動，為會員服務，為行業服務，為政府服務，在政府和會員之間發揮橋樑作用，促進中國大陸旅遊業的持續、快速、健康發展，其主要任務是：（一）、對旅遊發展戰略、旅遊管理體制、國內外旅遊市場的發展態勢等進行調研，向國家旅遊行政主管部門提出意見和建議；（二）、向業務主管部門反映會員的願望和要求，向會員宣傳政府的有關政策、法律、法規並協助貫徹執行；（三）、組織會員訂立行規行約並監督遵守，維護旅遊市場秩序；（四）、協助業務主管部門建立旅遊資訊網路，搞好品質管制工作，並接受委託，開展規劃諮詢、職工培訓，組織技術交流，舉辦展覽、抽樣調查、安全檢查，以及對旅遊專業協會進行業務指導；（五）、開展對外交流與合作；（六）、編輯出版有關資料、刊物，傳播旅遊資訊和研究成果；（七）、承辦業務主管部門委託的其他工作。

　　中國旅遊協會的最高權力機構是會員代表大會，會員代表大會每四年召開一次會議，會員代表大會的執行機構是理事會，理事會由會員代表大會選舉產生，理事會每屆任期四年，每年召開一次會議，在理事會閉會期間，由常務理事會行使其職權，常務理事會由理事會選舉產生，每年召開兩次會議，本屆常務理事會由會長、副會長（9名）、常務理事（84名）和秘書長組成，常務理事會設辦公室作為辦事機構，負責日常具體工作。

　　中國旅遊協會現有理事163名，各省、自治區、直轄市和計畫單列市、重點旅遊城市的旅遊管理部門、全國性旅遊專業協會、大型旅遊企業集團、旅遊景區（點）、旅遊院校、旅遊科研與新聞出

版單位以及與旅遊業緊密相關的行業社團都推選了理事，協會的組成具有廣泛代表性，協會會員為團體會員。凡在旅遊行業內具有一定影響的社會團體和企、事業單位，以及與旅遊業相關的其他行業組織等，均可申請入會。它根據工作需要設立了 5 個分會和專業委員會，分別進行有關的專業活動。即：旅遊城市分會、旅遊區（點）分會、旅遊教育分會、婦女旅遊委員會和旅遊商品及裝備專業委員會。在其指導下，有 4 個相對獨立開展工作的專業協會：中國旅行社協會、中國旅遊飯店業協會、中國旅遊車船協會和中國旅遊報刊協會，它的直屬單位是：中國旅遊出版社、中國旅遊報社、時尚雜誌社、旅遊資訊中心和中國旅遊管理幹部學院。

中國旅遊協會成立以來，根據章程規定的任務，積極開展了有關旅遊體制改革、加強旅遊行業管理、提高旅遊經濟效益和服務品質等方面的調研工作；支援地方建立了旅遊行業組織，提供諮詢服務；與一些國家和地區的旅遊行業機構建立了友好關係，同時還先後加入了世界旅行社協會聯合會（UFTAA）及其所屬亞太地區聯盟（UAPA）、美國旅行商協會（ASTA），發展與國際民間旅遊組織的聯繫與合作，擴大了對外影響；編輯出版了不少旅遊書刊，適應國內外旅遊者之需。

二、中國旅行社協會

英文名稱：China Association of Travel Services 縮寫：CATS，成立於 1997 年 10 月，是由中國境內的旅行社、各地區性旅行社協會或其他同類協會等單位，按照平等自願的原則結成的全國旅行社行業的專業性協會，是經中華人民共和國民政部正式登記註冊的全

國性社團組織，具有獨立的社團法人資格，協會接受國家旅遊局的領導、民政部的監督管理和中國旅遊協會的業務指導，協會會址設在中國首都－北京市。

協會的宗旨是遵守國家的憲法、法律、法規和有關政策，遵守社會道德風尚，代表和維護旅行社行業的共同利益和會員的合法權益，努力為會員服務，為行業服務，在政府和會員之間發揮橋樑和紐帶作用，為中國旅行社行業的健康發展作出積極貢獻。

協會的主要任務是宣傳貫徹國家旅遊業的發展方針和旅行社行業的政策法規；總結交流旅行社的工作經驗，開展與旅行社行業相關的調研，為旅行社行業的發展提出積極並切實可行的建議；向主管單位及有關單位反映會員的願望和要求，為會員提供法律諮詢服務，保護會員的共同利益，維護會員的合法權益；制訂行規行約，發揮行業自律作用，督促會員單位提高經營管理水準和接待服務品質，維護旅遊行業的市場經營秩序；加強會員之間的交流與合作，組織開展各項培訓、學習、研討、交流和考察等活動；加強與行業內外的有關組織、社團的聯繫、協調與合作；開展與海外旅行社協會及相關行業組織之間的交流與合作；編印會刊和資訊資料，為會員提供資訊服務。

協會實行團體會員制，所有在中國境內依法設立，守法經營，無不良信譽的旅行社及與旅行社經營業務密切相關的單位和各地區性旅行社協會或其他同類協會，承認和擁護本會的章程，遵守協會章程，履行應盡義務均可申請加入協會，協會的最高權利機構是會員代表大會，每四年舉行一次。

三、北京市旅遊行業協會

　　由北京地區從事旅遊業務的企事業單位以及熱心旅遊事業的專家、學者、社會知名人士等聯合發起成立，是經北京市社會團體行政主管機關核准註冊登記的社會團體法人。

　　其宗旨是根據北京旅遊業發展的需要，按照建立社會主義市場經濟的總體要求，廣泛聯繫、緊密團結北京地區從事旅遊業務的企事業單位及關心、支持旅遊事業的各界朋友，積極維護旅遊經營者的利益和中外旅遊者的合法權益，為繁榮和發展北京地區的旅遊事業做出貢獻。

　　基本任務是貫徹國家及北京市關於發展旅遊業的方針、政策，做好政府主管部門與企業間的協調和服務工作；系統調查、收集、研究、整理國內外有關旅遊業的資訊、資料，做好市場發展的預測，及時向旅遊行業主管部門和會員提供諮詢服務；在平等協商、協調一致的基礎上，研究並解決涉及全行業的有關問題；規範會員單位的企業行為，保護企業合法利益；幫助會員單位在市場經濟中成為自我約束、自我發展的經濟實體；維護會員單位的合法權益和行業聲譽，代表會員向政府有關部門反映各種要求、意見和建議，承辦政府有關部門授權或委託辦理的事宜，在旅遊行政主管部門和會員之間發揮橋樑和紐帶作用；宣傳黨和政府的有關方針、政策並教育會員遵紀守法，創辦《北京旅遊報》和北京市旅遊行業協會會刊《旅遊業》；負責對北京地區旅遊行業分會的領導工作，加強會員間的團結，協調會員間的關係；團結全市旅遊企業，加強北京地區旅遊行業的整體意識和統一性，共同維護行業的利益和聲譽；廣泛開展

與全國各地及國際有關旅遊組織間的交流與合作，促進北京旅遊的發展，擴大北京旅遊業的影響。

成為會員後協會將提供下列服務：每月向會員單位郵寄旅遊業動態、法律快遞、旅遊行業資訊、旅遊報等資料；每年春季組織旅遊企業參加北方十省市旅遊交易會；每年年底組織召開行業協會會員大會；各分會每半年召開常務理事會；不定期舉辦聯誼、交流、考察、講座等活動，會員單位可根據具體情況酌情參加。

四、北京青年旅社協會

2000 年 9 月由北京市旅遊局、首旅集團所屬的華龍旅遊實業發展總公司等近 50 個單位共同發起成立，當時青年旅社品牌剛剛被引入到北京，為了快速發展這個品牌，北京市旅遊局儲備成立了北京青年旅社協會，協會在引進國際青年旅舍理念的基礎上，為改變經濟型飯店「散、小、弱、差、亂」的面貌，發展大眾旅遊，尤其是青少年旅遊，結合中國經濟型酒店發展的實際，用全新的經營理念和技術手段，創造性地開發中國大陸社會旅館的存量資源，創立了中國青年旅舍的民族品牌─萬里路（連鎖）品牌，北京青年旅社協會旗下的萬里路（連鎖）品牌不僅得到了全國範圍的回應，甚至發展到了日本的東京、菲律賓的馬尼拉、尼泊爾的加德滿都，現在萬里路（連鎖）店數量已經在全國 30 多個城市擁有超過了 80 家的規模。

第三章

中國大陸觀光休閒產業政策

第一節　中國大陸國內（外）旅遊發展方案

　　目前中國大陸旅遊業尚無一部統一系統的旅遊基本法，但已形成了以憲法為龍頭法，全國人大頒佈的法律和國務院頒佈的行政法規為基礎，旅遊行政管理部門和其他與旅遊產業發展相關的國務院頒佈的部門規章，地方人大制定的地方法規以及大量的規範性檔為主題的法律體系，其內容涉及旅遊產業發展的各個領域。

　　以旅遊規劃法為例，它是調整在旅遊資源的開發利用與規劃管理過程中所發生的社會關係的法律規範的總稱。中國大陸現有的旅遊規劃法律法規大致可以分為全國性和地方性法律法規兩部分，全國性法規主要有國家旅遊行政主管部門即國家旅遊局先後以第 12 號令發佈了《旅遊發展規劃管理辦法》和第 13 號令發佈了《旅遊規劃設計單位資質認定暫行辦法》兩部。《旅遊發展規劃管理辦法》於 1993 年 3 月 29 日頒佈並實施，其對中國大陸旅遊發展規劃的原則、範圍以及旅遊發展規劃的編制、審批與實施做了比較概括和粗略的規定。《旅遊規劃設計單位資質認定暫行辦法》是規範中國大陸旅遊規劃市場的重要規範性法律。此外，《旅遊規劃通則》作為國家旅遊局提出、國家技術監督局發佈的國家標準，雖然不是作為

法律的形式出現，但是，仍然對中國大陸旅遊規劃規範化管理發揮著重要作用。地方性的法律法規，地方性法規相對中央更加豐富、更具有超前性，針對性也更強，到 2005 年底，全國出台地方性旅遊法規和規章的省份已經達到了 26 個，大多數的地方性《旅遊業管理條例》將旅遊規劃方面的法律規定融入在旅遊資源開發與保護的章節之中，強調旅遊規劃對旅遊資源開發與保護的積極作用，也有不少省市的《旅遊業管理條例》將旅遊規劃作為專門章節列出，如《北京市旅遊管理條例》第三章專門對旅遊規劃制定的程式以及應當遵守的原則做出了規定。地方性的旅遊規劃立法在一定程度上彌補了目前中國大陸全國性的旅遊規劃立法的不足以及無法可依的局面。

各類評定標準的實施，都伴隨著大量的相關規劃的制訂，在國內、海外兩大市場旅遊需求的強力拉動下，中國優秀旅遊城市，各種類型的旅遊區、點建設大量增加。僅 2007 年，新增中國優秀旅遊城市 24 個、2006 年新增國家 4A 旅遊景區 114 家，對北京故宮等 66 家首批國家 5A 旅遊景區也進行了評議和驗收。此外，為配合中央提出的社會主義新農村建設、生態環境建設以及發展紅色旅遊，各個地區還編制了相當數量的鄉村旅遊規劃、生態旅遊規劃和紅色旅遊規劃。省域旅遊規劃是中國大陸區域旅遊規劃的重要層次，對確定省域旅遊產業發展的戰略方向和發展重點具有重要作用，各省、直轄市、自治區在省域旅遊規劃的編制中都投入了較多的力量，西藏、四川是中國大陸最早聘請世界旅遊組織編制省域旅遊規劃的省、區，此後，中國大陸大部分省區相繼啟動或完成了省域旅遊規劃。

在西部投資規劃、跨省域旅遊發展規劃（如《長江三峽區域旅遊發展規劃》）、省域旅遊發展總體規劃、多數地市旅遊發展總體規劃的基礎上，主要旅遊景區、景點也相繼完成了規劃編制工作，雲南、四川、新疆等省、自治區基本做到了重點旅遊景區、景點規劃編制的全覆蓋。

第二節　中國大陸觀光發展戰略

在 2005 年 5 月大陸方面就宣佈開放大陸居民赴台灣地區旅遊，其後，大陸方面為此進行了很多切實努力，包括授權海峽兩岸旅遊交流協會與台灣有關民間組織進行磋商，國家旅遊局、公安部、國台辦聯合頒佈了《大陸居民赴台灣地區旅遊管理辦法》，國家旅遊局組團實地考察了台灣地區旅遊線路及設施等。相比之下，前總統陳水扁於 2006 年 10 月同意成立一個進行大陸居民赴台旅遊技術性磋商的民間組織，並一直在大陸居民赴台旅遊問題上設置政治障礙，延宕了兩岸旅遊民間組織的磋商進程。2006 年 10 月以來，兩岸旅遊民間組織在澳門進行了多次技術性磋商，雙方在磋商主體、模式、人員身份、旅遊形式、團隊人數、每日配額、開放區域、證件採認、旅遊包機、市場秩序規範、互設辦事機構等諸多事宜上達成一致意見，但是，由於受到前總統陳水扁的種種決策影響，大陸居民赴台旅遊一直未能實現。

馬英九當選中華民國總統後，對開放大陸居民赴台旅遊態度積極，提出了在 2008 年 7 月實現大陸居民赴台旅遊的目標。2008 年

6 月 13 日,海峽兩岸關係協會與海峽交流基金會在北京經過協商,達成並簽署了《海峽兩岸關於大陸居民赴台灣旅遊協議》。至此,大陸居民赴台旅遊於 2008 年 7 月 18 日起正式實施,於 2008 年 7 月 4 日啟動首發團。

自 2008 年 9 月 25 日起,實行台胞證號碼「一人一號,終身不變」,以方便台灣居民持證在大陸辦理相關手續。自 10 月 20 日起,增加了北京、南京、重慶、杭州、桂林、深圳 6 個口岸為台胞證簽注點,同時增加了北京、天津、重慶和浙江省公安機關出入境管理部門,為在大陸的台灣居民補發、換發 5 年有效台胞證。凡持有效往來台灣的通行證及簽注的大陸居民,可以經金門、馬祖、澎湖往來大陸與台灣本島;首批開放赴台旅遊的大陸 13 個省市居民,可以赴金門、馬祖、澎湖旅遊,並經金門、馬祖、澎湖赴台灣本島旅遊,台灣民眾也可通過金門、馬祖、澎湖到大陸旅遊。

另外,國家旅遊局和有關部門將協商,在首批開放大陸 13 個省市居民赴台旅遊的基礎上擴大開放範圍,屆時,參與兩岸旅遊事務的旅行社將會增加,航點、航班將會增加,兩岸交通也會呈現進一步發展的繁榮局面。

第三節　中國大陸開放居民到台灣觀光的政策管理

自 2008 年 7 月 18 日至 2009 年 3 月 29 日,已有高達 14 萬 9358 人次(約 5400 團)大陸遊客赴台觀光,若依針對旅客消費者所做

的調查結果顯示，目前大陸遊客平均平人每日消費金額已達 295 美元[1]。若以旅客平均停留 7 天 6 夜估算，近 15 萬大陸遊客已為台灣觀光相關產業帶來超過 3 億美元的商機，因此大陸居民到台灣旅遊的政策管理就顯得更為重要。

　　海峽兩岸旅遊交流協會經兩次公佈的大陸地區開放台灣旅遊的省市包括：北京、天津、遼寧、上海、江蘇、浙江、福建、山東、湖北、廣東、重慶、雲南、陝西、河北省、山西省、吉林省、黑龍江省、安徽省、江西省、河南省、湖南省、廣西壯族自治區、海南省、四川省、貴州省。

　　海峽兩岸旅遊交流協會 2009 年 2 月 9 日授權宣佈，為進一步方便大陸居民赴台旅遊，海基會與海協會經協商，一致同意將旅遊團人數下限由「十人以上」改為「五人以上」，將旅遊團在台停留期間由「不超過十天」改為「不超過十五天」。以下是公告全文：

海峽兩岸旅遊交流協會公告[2]

海峽兩岸旅遊交流協會今日授權宣佈：

　　為進一步方便大陸居民赴台旅遊，海峽交流基金會與海峽兩岸關係協會經協商，一致同意：將旅遊團人數下限，由「十人以上」改為「五人以上」；將旅遊團在台停留期間，由「不超過十天」改為「不超過十五天」，上述事項自公告之日七日後實施。

[1]　行政院陸委會出版《兩岸會談相關政策說明》說貼中提出。

[2]　《海峽兩岸關於大陸居民赴台旅遊協議書》附件一之第二條為：旅遊團每團人數限十人以上，四十人以下；第三條為：旅遊團自入境次日起在台停留期間不超過十天。

台灣旅遊政策之《大陸居民赴台灣地區旅遊管理辦法》

第一條　　為規範大陸居民赴台灣地區旅遊，依據《中國公民往來台灣地區管理辦法》和《旅行社管理條例》，特制定本辦法。

第二條　　大陸居民赴台灣地區旅遊（以下簡稱赴台旅遊），須由指定經營大陸居民赴台旅遊業務的旅行社（以下簡稱組團社）組織，以團隊形式整團往返。參遊人員在台灣期間須集體活動。

第三條　　組團社由國家旅遊局會同有關部門，從已批准的特許經營出境旅遊業務的旅行社範圍內指定，由海峽兩岸旅遊交流協會公佈，除被指定的組團社外，任何單位和個人不得經營大陸居民赴台旅遊業務。

第四條　　台灣地區接待大陸居民赴台旅遊的旅行社（以下簡稱接待社），經大陸有關部門會同國家旅遊局確認後，由海峽兩岸旅遊交流協會公佈。

第五條　　大陸居民赴台旅遊實行配額管理。配額由國家旅遊局會同有關部門確認後，下達給組團社。

第六條　　組團社在開展組織大陸居民赴台旅遊業務前，須與接待社簽訂合同、建立合作關係。

第七條　　組團社須為每個團隊選派領隊。領隊經培訓、考核合格後，由地方旅遊局向國家旅遊局申領赴台旅遊領隊證。組團社須要求接待社派人全程陪同。

第八條　　組團社須要求接待社不得引導和組織參遊人員參與涉及賭博、色情、毒品等內容的活動。

第九條　　組團社須要求接待社嚴格按照合同規定的團隊排程活動；未經雙方旅行社及參遊人員同意，不得變更日程。

第十條　　大陸居民須持有效《大陸居民往來台灣通行證》（以下簡稱《通行證》）及旅遊簽注（簽注字頭為 L，以下簡稱簽注）赴台旅遊。

第十一條　　大陸居民赴台旅遊須向指定的組團社報名，並向其戶口所在地公安機關出入境管理部門申請辦理《通行證》及簽注。

第十二條　　赴台旅遊團須憑《大陸居民赴台灣地區旅遊團名單表》，從大陸對外開放口岸整團出入境。

第十三條　　旅遊團出境前已確定分團入境大陸的，組團社應事先向有關出入境邊防檢查總站或省級公安邊防部門備案。旅遊團成員因緊急情況不能隨團入境大陸或不能按期返回大陸的，組團社應及時向有關出入境邊防檢查總站或省級公安邊防部門報告。

第十四條　　參遊人員應按期返回，不得非法滯留。當發生參遊人員非法滯留時，組團社須及時向公安機關及旅遊行政主管部門報告，並協助做好有關滯留者的遣返和審查工作。

第十五條　　違反本辦法之規定的旅行社，旅遊行政主管部門將根據《旅行社管理條例》予以處罰。對組團單位和參遊人員違反國家其他有關法律、法規的，由有關部門依法予以處理。

第十六條　　本辦法由國家旅遊局、公安部、國務院台灣事務辦公室負責解釋。

《海峽兩岸關於大陸居民赴台灣旅遊協議》

一、聯繫主體

（一）本協定議定事宜，雙方分別由海峽兩岸旅遊交流協會（以下簡稱海旅會）與台灣海峽兩岸觀光旅遊協會（以下簡稱台旅會）聯繫實施。

（二）本協議的變更等其他相關事宜，由海峽兩岸關係協會與財團法人海峽交流基金會聯繫。

二、旅遊安排

（一）雙方同意赴台旅遊以組團方式實施，採取團進團出形式，團體活動，整團往返。

（二）雙方同意按照穩妥安全、循序漸進原則，視情對組團人數、日均配額、停留期限、往返方式等事宜進行協商調整。具體安排如下：

1. 接待一方旅遊配額以平均每天三千人次為限。組團一方視市場需求安排，第二年雙方可視情協商作出調整。

2. 旅遊團每團人數限十人以上，四十人以下。

3. 旅遊團自入境次日起在台停留期間不超過十天。

4. 自七月十八日起正式實施赴台旅遊，於七月四日啟動赴台旅遊首發團。

三、誠信旅遊

雙方應共同監督旅行社誠信經營、誠信服務，禁止「零負團費」等經營行為，宣導品質旅遊，共同加強對旅遊者的宣導。

四、權益保障

（一）雙方應積極採取措施，簡化出入境手續，提供旅行便利，保護旅遊者正當權益及安全。

（二）雙方同意各自建立應急協調處理機制，相互配合，化解風險，及時妥善處理旅遊糾紛、緊急事故及突發事件等事宜，並履行告知義務。

五、組團社與接待社

（一）雙方各自規範組團社、接待社及領隊、導遊的資質，並以書面方式相互提供組團社、接待社及領隊、導遊的名單。

（二）組團社和接待社應簽訂商業合作合同（契約），並各自報備，依照有關規定辦理業務。

（三）組團社和接待社應按市場運作方式，負責旅遊者在旅遊過程中必要的醫療、人身、航空等保險。

（四）組團社和接待社在旅遊者正當權益及安全受到威脅和損害時，應主動、及時、有效地妥善處理。

（五）雙方對損害旅遊者正當權益的旅行社，應分別予以處理。

（六）雙方應分別指導和監督組團社和接待社保護旅遊者正當權益，依合同（契約）承擔旅行安全保障責任。

六、申辦程式

　　組團社、接待社應分別代辦並相互確認旅遊者的通行手續，旅遊者持有效證件整團出入。

七、逾期停留

　　雙方同意就旅遊者逾期停留問題建立工作機制，及時通報資訊，經核實身份後，視不同情況協助旅遊者返回，任何一方不得拒絕送回或接受。

八、互設機構

　　　　雙方同意互設旅遊辦事機構，負責處理旅遊相關事宜，為旅遊者提供快捷、便利、有效的服務。

九、協議履行及變更

（一）雙方應遵守協議。協定附件與本協定具有同等效力。

（二）協議變更，應經雙方協商同意，並以書面形式確認。

十、爭議解決

　　　　因適用本協議所生爭議，雙方應盡速協商解決。

十一、未盡事宜

　　　　本協議如有未盡事宜，雙方得以適當方式另行商定。

十二、簽署生效

　　　　本協議自雙方簽署之日起七日後生效。

　　　　本協議於六月十三日簽署，一式四份，雙方各執兩份。

《海峽兩岸旅遊合作規範》

　　依據本協議第四條、第五條、第七條，兩岸旅遊業者應遵守如下規範：

一、海旅會和台旅會提供的組團社和接待社名單內容包括：旅行社名稱、負責人、位址、電話、傳真、電子郵件、聯繫人及其移動電話等資訊，若組團社或接待社的相關資訊發生變動，應即時以書面方式通知對方。

二、台旅會應設置旅遊諮詢服務及投訴熱線，以便旅遊者諮詢及投訴。

三、海旅會和台旅會作為處理旅遊糾紛、逾期停留、緊急事故及突發事件的聯繫主體，各自建立應急協調處理機制，及時交換資訊，密切配合，妥善解決赴台旅遊過程中出現的問題。

四、組團社應向接待社提供旅遊團旅客名單及相關資訊，組團社應為旅遊團配置領隊，接待社應為旅遊團配置導遊。旅遊過程中出現的問題，由領隊和導遊共同協商，妥善處理，並分別向組團社和接待社報告。

五、接待一方應向組團社提供接待旅遊團團費參考價。

六、接待社不得引導和組織旅遊者參與涉及賭博、色情、毒品及有損兩岸關係的活動

七、組團社、接待社均不得轉讓配額及旅遊團，接待社不得接待非組團社的旅遊者，不得接待持其他證件的旅遊者。如有違反，應分別予以處理。

八、旅遊者未按規定時間返回，均視為在台逾期停留，因自然災害、重大疾病、緊急事故、突發事件、社會治安等不可抗力因素在台逾期停留之旅遊者，接待社和組團社應安排隨其他旅遊團返回。無正當理由、情節輕微者，接待社和組團社應負責安排隨其他旅遊團返回。不以旅遊為目的、蓄意逾期停留情節嚴重者，由台旅會和海旅會與雙方有關方面聯繫，安排從其他管道送回；須經必要程式者，於程式完成後即時送回。

九、旅遊者逾期停留期間及送回所需交通等費用，由逾期停留者本人承擔。若其無能力支付，由接待社先行墊付，並於逾期停留者送回之日起三十天內，憑相關費用票據向組團社索還，組團社可向逾期停留者追償。

第四章

中國大陸觀光人力資源管理

第一節　中國大陸觀光業人力資源開發與管理現況

一、觀光業人力資源開發與管理取得的成效

　　觀光業人力資源隊伍不斷發展壯大，觀光業隊伍整體實力不斷增強，截至 2006 年底，中國星級飯店達 1.2 萬家，旅行社達 1.6 萬家，各類景區景點達 2 萬多家，旅遊直接從業人員 1000 萬人，加上間接從業人員，旅遊就業總數達 4800 多萬人，約占全國就業總數的 5.2%，達到歷史上最大規模。

　　資源的年齡結構、知識結構得到逐步改善，以旅行社為例，中國旅遊從業人員中旅行社經理隊伍年齡結構逐漸趨於合理，以中青年為主，40 歲以下占 80%左右，在 32 萬餘名職業導遊中，30 歲以下占 80%，年齡結構偏年輕，但已有所改善，知識結構看，中國導遊平均學歷偏低，大專及以下學歷者占 80%，外語類導遊人員的學歷比中文類導遊稍高一些，但大專及以下學歷仍占 50%左右。觀光業人才建設及教育培訓工作取得了明顯成效。到 2006 年末，大中專旅遊院校總數增加到 1703 所，在校學生增加到 73.49 萬人，旅遊培訓正朝規範化、制度化發展，2001 年，全行業在職人員培

訓總量達 97.88 萬人次，2006 年全行業職工教育培訓總量達286.5184 萬人次，五年間增長了 65.8%。

舉例：福建省高校觀光休閒事業管理專業

培養目標：

本專業訓練委託台灣親民技術學院觀光休閒事業管理專業開設，注重校企合作平台的搭建，在教學中積極引進企業資源，實行「訂單班」人才培養模式。按照「就業崗位─能力分解─課程設置─資源配套」的理念，確定以台灣彩虹國際旅行社定向培養的「國際導遊」、「休閒事務管理」等崗位為目標的培養方案，培養熟悉觀光、休閒事業管理基本理論知識、具備企業定向技能要求、具有良好職業道德，實用性和技能性較強的人才。實行「訂單式」人才培養模式。

就業方向：

本專業訓練以觀光行銷與休閒資源規劃為發展主軸，培養 21世紀觀光休閒事業研究、規劃、經營管理專業人才為主要目標。預計經過三年的培養，為台企定向培養人才的目標基本實現，學生可在台資觀光企業駐閩機構、本省涉台旅遊企業擔任規劃、設計、經營管理或服務、操作人員，具體如下：

休閒不動產業：以密集資本投資為取向的休閒產業，如：觀光旅館、主題公園、高爾夫球場、休閒渡假村、健康俱樂部、遊艇俱樂部。

旅遊事業：以自然與人文資源作為吸引遊客並安排其行程、活動的產業，如：旅行社、導遊領隊與經紀人、生態觀光解說員等。

　　一般企業：以協助公司團體辦理觀光休閒活動策劃、輔導與執行工作。

　　顧問公司：辦理休閒事業、觀光休閒活動、藝文活動、民俗活動等活動的調查、研究、行銷、規劃、舉辦、經營管理等活動的團體。

主幹課程：

　　《光觀休閒行銷管理》、《旅遊企業財務管理》、《光觀休閒實務專題》、《休閒事業管理》、《菜肴酒水知識》、《康樂管理》、《閩台旅遊文化》。

北京旅遊、觀光與酒店管理大專文憑（全日制）培訓課程簡介：

　　本專業重點是使學生具備繼續商業教育時的學術水準，也為他們成功步入旅遊酒店職業做最好的準備，通過對國際案例學習、小組討論和貫穿整個課程的各類活動來提高學生的學習能力，增強了他們在旅遊酒店業方面的知識和能力。

課程延續：

　　在完成本專業學習之後，學生可繼續參加莎頓旅遊、觀光與酒店大專高級文憑的學習。

學制：

　　14 個月（含 6 個月新加坡星級酒店帶薪實習）

※商業管理　　　　　　　　※金融會計
※人力資源管理　　　　　　※行銷管理
※旅遊酒店管理　　　　　　※商業定量法

※經濟學原理　　　　　　　※基礎市場學

※資訊管理學　　　　　　　※管理決策量化

入學標準：

※18-25 歲，高中畢業

※莎頓旅遊、觀光與酒店管理證書

※莎頓承認的各類證書

※莎頓入學英語考試 70 分以上

※雅思或者托福 500 分以上

二、觀光業人力資源開發與管理面臨的問題

　　管理觀念滯後，管理制度簡單，培養機制不健全。中國大部分觀光企業的人力資源及管理意識較為淡薄，機構設置不完善。一般都沒有專門的人力資源部門，對於人力資源管理的認識也僅僅停留在員工招聘、簡單培訓和工資待遇及勞動合同等方面，很少涉及職業系統培訓及績效考核等，管理者更注重實際經驗，對知識和人才缺少強烈的需求。

　　目前中國觀光業人力資源整體素質偏低，觀光專業人才不適應迅速發展的旅遊業對複合人才的要求。一方面，在管理階層人員中，旅遊企業經濟類、旅遊專業類管理人員明顯缺乏，高學歷、高職稱的人才和國際化、複合型的人才缺乏，遠不能滿足旅遊企業在國際化過程中對人才的渴求。另一方面，旅遊行業內人員平均素質及學歷偏低，已不能適應旅遊者越來越個性化的需求，從業人員素質成為制約旅遊產業發展的薄弱環節。

員工離職率高，人才安定性不夠，大部分旅遊企業一般不願花錢對員工進行專門培訓，從而直接導致一些旅遊業的管理、服務水準上不去，現階段旅遊業的人事管理較統一，強調制度約束和控制性的管理，旅遊人才培訓缺少整體開發的意識，培訓手段和方法較為單一，缺少激勵競爭機制，加上用工制度落後，也造成員工流失快，人才穩定性不盡理想。

三、加強旅遊人力資源開發與管理的思路

樹立強烈的人才意識，要深刻認識到人才在經濟和社會發展中的基礎性、戰略性和決定性的作用，深刻認識人才工作的極端重要性和時代緊迫感，充分認識人才興旅戰略的重要意義，把培養、吸引、用好人才作為一項重大的戰略任務抓緊抓好，樹立強烈的人才意識，並完善人力資源管理制度。

必須建立「以人為本，服務行業」的人才資源管理理念，建立規範化的人才資源管理體制，將人力資源視為企業的核心資源，堅持「企業、員工共同發展的雙贏」，深化社會保障體制改革，積極鼓勵旅遊企業建立與現代企業制度相適應的薪酬制度，加大旅遊人才隊伍建設的資金投入，為全面提升旅遊業從業人員的素質創造物質基礎，提供財力保障。

創造良好的制度，優化環境，穩定和吸引人才。建立健全人力資源管理制度和積極有效的激勵機制，引進和招聘高層次的人才，科學合理地使用人才、管理人才、吸引人才和留住人才；優化人才環境，做好旅遊人力資源開發的調研、分析、規劃工作，推動旅遊人力和人才資源的整體開發；以長遠發展的戰略眼光，把員工看作

是一種資源或無形資產而不是成本，以人力資源開發和培養為主要任務，廣泛吸納各方人才。

加強旅遊隊伍建設，多管道、多形式培育和壯大旅遊人才隊伍。整合旅遊教育資源，形成多層次、多形式的旅遊教育和人才培養體系。堅持本地培訓與區外引進並重，院校培養與在崗培養並重，「繼續教育」與「競賽教育」以及「終身教育」相結合的原則，加強旅遊人力資源開發，多管道、多形式培育和壯大旅遊人才隊伍，適應現代旅遊業發展的需要。

尊重員工，建立完善的激勵機制，培養員工的工作成就感和歸宿感，滿足員工的「尊重」和「自我實現」的需求；建立積極有效的激勵機制，使員工有機會參與管理，增加榮譽感、集體感；為一些緊缺人才和優秀人才建立高職高薪、高風險回報機制；採取積極而有效的激勵措施，營造有利於旅遊人才隊伍成長的機制。

第二節　中國大陸觀光業人力資源的發展態勢

觀光業變革的基本因素取決於旅遊市場的多變性、複雜性，今天的旅遊市場不是單一市場，旅遊市場的細分必然同時促使新的旅遊目的地的增加，每個目的地都強烈表現出自己的特徵，過去很多年的經驗表明，旅遊目的地試圖向旅遊者提供一切的方式，在新旅遊市場的現實情況下，越來越不成功。

人們旅遊的動機各種各樣，今天旅遊者與以往旅遊者之間的重要區別是，由於資訊技術的發展，他們越來越精明。面對遊客動機的多樣性，觀光業的服務不得不提高它提供給旅遊者經歷的品質。

　　觀光業創造的實際上是「經歷」[1]，經歷經濟的產生代表了一種最基本的轉變，這種轉變將影響旅遊市場中消費的模式和期望。在經歷經濟中，旅遊目的地和商業一樣，應該識別出產品被賣和消費已不再僅僅是服務，經歷的傳輸也是一種服務。

　　旅遊者的最佳經歷是在旅遊經歷中的參與性，有創造的角色扮演，因此，經歷本身應該具有人性和個性，作為提供給旅遊者經歷的產品應該是個性化的市場，旅遊目的地的經營者應該意識到，正是這種獨特的經歷才是終極產品，而不僅僅是服務交易。

　　觀光業迅速轉型的另一個重要因素是新技術不斷產生的影響和知識產業的快節奏，觀光業快速地吸收了各種革新成果，從交通體系到英特網把人與產品連接起來，英特網不僅是資訊源，而且是旅遊商業活動的重要媒介，包括預訂飯店、航班、租車和包價旅遊，作為電子商務，英特網增長更快。據統計，美國在網上產生的旅遊銷售值達 16 億美元，可以預見，新技術將滲透到觀光業人力資源的每個部分。

　　新技術將影響人力資源到何種程度呢？誠然，資訊技術會改變觀光業人力資源關係的性質，但不會改變對其依賴性。正如新加坡總理所說：「在資訊時代，是人的技能，而不是物質資源或金融資本，成為經濟競爭和成功的關鍵因素，「那麼，上述的趨勢與人才有何種關係呢？在競爭的環境下，凸顯出人才是商品轉變為特殊品牌和特色產品的關鍵，讓旅遊者擁有難忘的經歷，需要服務人員具有不怕麻煩、勇於承擔責任的精神，同時要求主管在下屬提出比自己更高明的想法時，願意與他們分享權力，還要求人們理解並欣賞

[1]　experince，也有人稱為「閱歷」。

來自不同文化背景的遊客，並滿足他們提出的各項要求，遊客整個旅遊經歷的品質，反映了從計畫、運輸到提供服務產品每個環節的品質。所以，實際上各個環節生產遊客經歷產品的人是決定產品品質的重要因素，包括人的技能、勤奮程度、創造性、適應性以及想像力，服務品質的品質重要性，涉及到每個細節，以至滿足遊客在交易過程中很高的期望值，這都使我們不得不建立新的行為規範，來規定職員的責任和職責。

在資訊時代，競爭全球性，新技術層出不迭，對資訊的快捷獲取，都迫使人們要建立永久學習的模式，未來最成功的企業將是一種「學習型組織「能夠使各階層的所有成員全心投入，並持續不斷學習的組織。而這一組織在未來的唯一持久的競爭優勢，就是具備比競爭對手更快速學習的能力，可以預見，員工將花更多的時間於新技術的學習上，而不是工作活動中，旅遊教學的課程更應是一種過程訓練，而不是強調內容；不是集中在學什麼，而是怎麼去學。目標是發展擁有可轉移性技術的員工，例如他們的批評性思維、人際交流技巧以及領導藝術。

在旅遊不斷變化的環境中，企業如何進行招聘、留用，既使事業發展又使員工工作滿意呢？研究結果表明，傳統財務模式認為雇員是成本的觀點應該徹底改變，即雇員應該被認為是企業的資產，在未來企業策略中會越發使用此種方法，正如在許多組織中採用「授權」方法，更多地注重雇員。例如，觀光業中前沿位置一直被認為企業等級制度中的最低層階梯，但處在前沿位置的員工更有必要在處理與顧客相遇過程中培養企業--員工--遊客的良好關係，授權是建立這種關係的潤滑劑。

　　其實，授權，或者說與別人分權，是領導藝術的一個標誌。領導一個授權給職員的組織就是創造一個工作環境，不僅能讓員工盡最大努力工作，而且讓他們想這樣工作。授權要求培養員工各種技能，包括良好的文化和心理素質，培養部分員工的敏銳性，以便滿足顧客的各種期望，員工和遊客相處是否成功，能否向旅遊大眾提供真正價值的潛在性，取決於雙方相處時各種微妙差異。主客關係處理，必須符合感情和有效性方向與走勢要求，從而決定服務提供者必須不斷提高對顧客需求以及期望值暸解的心理與文化水準。

　　未來需要什麼樣類型的管理人才和技術呢？由於全球競爭性增強，管理層將尋找更聰明、更具有創造性、並且有高度主動性的人才，對產品和服務進行技術性處理更需要有企業家般的才能，最理想的才能應該是具有解決問題的能力，對企業盡心盡責，能力呈現複合型，在權力分散與分享方面具備遊刃有餘的能力，20 多個國家的研究者都認為，未來管理者應該能做到處理突發事件；具有複合型技術；理解企業新價值觀的含義和責任性；擁有很高的技術性知識；在短時間內對公司、顧客、市場的大量資訊進行分析處理。

　　研究表明，技術已經不僅在觀光業中而且在整個經濟中改變了管理者的角色。在資訊技術時代，資訊已成為策略商品，管理者應該發展他們的能力，讓自己的知識處在工作和事業的前沿，並且不斷質疑自己的職業能力，對新知識的渴望追求，研究如何始終處在潮流的前沿，只有這樣，才能在今天的市場中具有競爭力。

　　取悅顧客是任何商業的目標，旅遊管理者應該把他們的服務同競爭對手和其他產業作比較。按世界旅遊組織的預測，下一個 20 年將是中國觀光業的黃金年，中國觀光業的有計劃發展將促進對勞

力和人力資源發展的需求。但另一方面，人力資源發展的許多束縛依然存在，教育、勞力技術水準與業主要求不能正確匹配；在觀光業，特別是行政管理層，將繼續缺少合格成員；缺少旅遊教育設施；缺乏合格的教師；旅遊學學科尚未有地位；對標準與確認未能達成一致；在課程方案設計與具體內容上缺乏選擇性，課程傳授也有所限制，如不能通過 Internet 授課。

這就需要政府把人力資源規劃融入整個發展計畫中，並支持旅遊教育和培訓計畫，很顯然，當今旅遊已不再僅僅局限於旅行活動，它已經發展到對物質、技術、資產的互動，人力資源的適當管理將主宰著觀光業的命運。在各旅遊目的地採取合作策略將產生最大的效益。這意味著地區間人力資源的合作性。因此，我們的教育和培訓方式將不得不調整到傳授技術、分配、管理資源和旅遊管理的新趨向。同時，還會出現企業培訓模式來挑戰公共教育模式。

觀光業比其他產業更多依賴於人的細微差別，依賴於主人與客人、服務提供者與消費者之間的相處，在未來，這些都將是觀光業最根本的東西。所以，制定有利於旅遊人才發展的策略極為重要。我們應該：認識到變化的重要性是永恆的；要有遠見卓識和前瞻性；解決問題要具有創造性、革新性和系統性；瞭解趨勢、事件和人之間的交叉關係；吸收服務中的各項風險擔保，提防潛在的危險及服務中失敗之處；要求有冒險精神、創造性、適應力的員工；創造一種刺激職工具有活力組織氛圍；認識和利用人、產品與市場的多樣性；考慮到商業的多變性和未來可選擇性；鼓勵和發展團隊精神與企業領導技能；讓未來支配我們從事的行為，2020 年中國要成為世界旅遊強國，勢必通過對觀光業人力資源的支援來實現這個宏

偉目標。如果我們運用適合觀光業發展的策略，毫無疑問，中國將不僅在增長率和利潤方面，而且在勞動力品質以及產品服務品質和顧客滿意程度上都將處在世界觀光業領先地位。

中國大陸發展
觀光休閒遊樂產業

第五章

中國大陸風景特定區管理及法規

第一節　中國大陸風景特定區定義及法制現況

　　風景特定區即旅遊景區，是指那些由某一組織或企業對其行使管理的旅遊景點，即有明確的界線同外界相隔並有固定的出入口，對遊人的出入行使有效控制的遊覽點或參觀點是經縣級以上（含縣級）行政管理部門批准成立，有統一管理機構，範圍明確，具有參觀、遊覽、度假、康樂、求知等功能，並提供相應旅遊服務設施的獨立單位。

　　由於大陸旅遊景區很多，各個景區的法規也會有所不同，所以本章節不一一詳述，僅以幾個景區的法規舉例說明大陸風景特定區的法制現況。

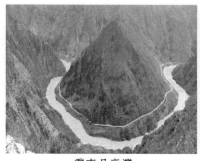
雲南月亮灣

京奧運鳥巢體育競技場

舉例：

（一）《福建省自然保護區管理辦法》

第一條　　加強自然保護區的建設和管理，切實保護自然環境和自然資源，維護自然生態平衡，減輕自然災害，根據《中華人民共和國自然保護區條例》等有關法律、法規規定，結合本省實際，制定本辦法。

第二條　　本省行政區域內建設和管理自然保護區，應遵守有關法律、法規和本辦法。

第三條　　省自然保護區發展規劃由省環境保護行政主管部門會同有關自然保護區行政主管部門編制，經計畫部門綜合平衡後，報省人民政府批准實施。

第四條　　級以上人民政府及其有關主管部門應當採取有效措施，多方籌措資金，加大對自然保護區的資金投入，把自然保護區管理經費、科學研究經費及必要的建設所需資金納入當地國民經濟和社會發展計畫，切實予以安排。

第五條　　然保護區實行綜合管理和分部門管理相結合的管理體制，環境保護行政主管部門負責本行政區域內的自然保護區的綜合管理，其他有關行政主管部門在各自職責範圍內，主管有關的自然保護區。

第六條　　然保護區分為國家級自然保護區和地方級自然保護區；地方級自然保護區分為省級自然保護區、地（市）級自然保護區和縣級自然保護區。

　　　　　自然保護區等級的評定應根據自然保護區的自然環境和保

護對象的典型性、自然性、稀有性、脆弱性、多樣性及科學研究價值、對國內外影響程度等綜合評價確定。

第七條　　立自然保護區應當按照下列規定申報：

1. 國家級自然保護區申報按國家有關規定辦理；

2. 省級自然保護區，由縣、市人民政府或省有關自然保護區行政主管部門提出申請，經省自然保護區評審委員會評審後，由省環境保護行政主管部門進行協調並提出審批建議，報省人民政府批准；

3. 地（市）級自然保護區，由縣（市）人民政府或地（市）有關自然保護區行政主管部門提出申請，經地（市）自然保護區評審委員會評審後，由地（市）環境保護行政主管部門進行協調，提出審批建議，報設區的市人民政府批准，並報省環境保護行政主管部門和有關自然保護區行政主管部門備案；

4. 縣級自然保護區，由鄉（鎮）人民政府或縣（市）有關自然保護行政主管部門提出申請，由縣（市）環境保護行政主管部門進行協調，提出審批建議，報縣（市）人民政府批准，並報省、地（市）環境保護行政主管部門和有關自然保護區行政主管部門備案；

5. 跨行政區域的，由其共同上一級人民政府或其有關自然保護區行政主管部門提出申請；

第八條　　方級自然保護區的範圍和界線，由所在地縣級以上人民政府依據批准檔確定後公告，其區界標誌由有關自然保護區行政主管部門或自然保護區管理機構設置.確定自然保護區範圍和

界線，應當兼顧保護對象的完整性和適度性，以及當地經濟建設和居民生產生活的需要；

第九條　　然保護區的撤銷及其性質、範圍、界線的調整或者變更，應當經原批准建立自然保護區的人民政府同意。任何單位和個人，不得擅自移動自然保護區界標；

第十條　　批准建立的國家和省級自然保護區，有關自然保護區行政主管部門應有相應的管理機構和一定的專業技術人員；省級以下自然保護區可由相應的管理機構或由有關自然保護區行政主管部門指定專人負責管理和保護；

第十一條　　自然保護區及周邊保護地帶建設的專案或設施，必須遵守《中華人民共和國自然保護區條例》第三十二條的規定。需在自然保護區的實驗區和周邊保護地帶建設專案或設施的，應當經省有關自然保護區行政主管部門和省環境保護行政主管部門審核同意後，方可按基本建設程式辦理有關手續；

第十二條　　級以上環境保護行政主管部門和有關自然保護區行政主管部門，應當加強轄區內的自然保護區建設和管理情況的資訊統計工作，並在年度環境狀況公報上發佈；

第十三條　　級以上環境保護行政主管部門和有關自然保護區行政主管部門，應當加強對轄區內的自然保護區的建設和管理進行監督檢查；對違反《中華人民共和國自然保護區條例》和本辦法規定的行為，應當責令其限期改正，逾期不改正的，依法予以處罰；

第十四條　　辦法由福建省人民政府法制辦公室負責解釋；

第十五條　　辦法自發佈之日起施行。

（二）《廈門市鼓浪嶼風景名勝區管理辦法》

第一條　　為了加強對鼓浪嶼風景名勝區的管理，更好地保護、利用
　　　　　和開發風景名勝資源，促進旅遊事業發展，根據國務院《風景
　　　　　名勝區管理暫行條例》和有關法律、法規，制定本辦法。

第二條　　本辦法所稱鼓浪嶼風景名勝區指鼓浪嶼－萬石山國家重點
　　　　　風景名勝區的鼓浪嶼景區，本辦法適用於鼓浪嶼風景名勝區的
　　　　　保護、規劃、建設和管理。

第三條　　市政府設立的鼓浪嶼風景名勝區管理機構（以下簡稱管理
　　　　　機構），根據法律、法規和本辦法對鼓浪嶼風景名勝區實施統
　　　　　一管理，設在鼓浪嶼風景名勝區內的所有單位，除各自業務受
　　　　　上級主管部門領導外，都必須服從管理機構對鼓浪嶼風景名勝
　　　　　區的統一規劃和管理，有關行政管理部門依法在各自職責範圍
　　　　　內，協同管理機構做好鼓浪嶼風景名勝區的相關管理工作。

第四條　　浪嶼風景名勝區應當制定包括下列內容的規劃：

　　　　　1.劃定鼓浪嶼風景名勝區範圍及其周邊保護地帶；

　　　　　2.劃分景區和其他功能區；

　　　　　3.確定保護和開發利用風景名勝資源的措施；

　　　　　4.確定遊覽接待容量和遊覽活動的組織管理措施；

　　　　　5.統籌安排公用、服務及其它設施；

　　　　　6.鼓浪嶼經營區域、網點的設置規劃；

　　　　　7.鼓浪嶼風景名勝區的旅遊線路和服務區域規劃；

　　　　　8.其他需要規劃的事項。

　　　　　鼓浪嶼－萬石山國家重點風景名勝區總體規劃由市人民
　　　　政府組織編制，依照有關規定上報國務院審批；鼓浪嶼風景

名勝區詳細規劃在市政府領導下，由管理機構會同有關部門組織編制，依照《廈門市城市規劃條例》規定上報批准後組織實施。

第五條　　在鼓浪嶼風景名勝區內的單位和個人都必須愛護風景名勝資源、設施和環境，遵守風景名勝區規劃和相關管理規定。

第六條　　在鼓浪嶼風景名勝區內不得新建、改建、擴建破壞景觀、污染環境、危害安全、妨礙遊覽、影響風貌等違反鼓浪嶼風景名勝區規劃的專案、建築和設施，對已建的違反鼓浪嶼風景名勝區規劃的專案、建築和設施，應按法律、法規規定，採取限期治理、改造、遷出或拆除等措施。

第七條　　鼓浪嶼風景名勝區範圍內經批准的各項建設工程，在編制施工方案及施工過程中，必須制定和採取有效措施，保護景物及周圍的林木、植被、水體、地貌、山體、海岸線、風貌建築、文物建築、遺址等，不得污染環境和破壞景觀。施工結束後，必須立即清理場地，恢復環境原貌。建設專案的防治污染設施必須與主體工程同時設計、同時施工、同時投入使用。

第八條　　在鼓浪嶼風景名勝區內從事經營活動的單位和個人，必須依法辦理相關手續，並在規劃確定的功能區域和網點經營，禁止無證照設攤經營、兜售物品和服務、散發廣告物品等。

第九條　　鼓勵在鼓浪嶼風景名勝區投資、經營符合規劃的旅遊專案、產品。相關優惠政策由管理機構組織制定報市政府批准後公佈實施。

第十條　　在鼓浪嶼風景名勝區內從事旅遊服務的單位和個人，應按規劃確定的旅遊線路、服務區域內提供服務，不得擅自改變或減少服務專案、內容。禁止無導遊證人員在鼓浪嶼風景名勝區攬客從事導遊活動。

第十一條　　在鼓浪嶼風景名勝區內從事下列活動，依照法律法規應
　　　　　　當向有關行政管理部門申請行政許可的，由有關行政管理部
　　　　　　門依法委託管理機構實施：

　　　　　　　1.市政園林部門的佔用道路、綠地，挖掘道路，移、伐
　　　　　　　　樹木許可；

　　　　　　　2.港口管理部門的碼頭經營、船舶停靠許可。

　　　　　　　在鼓浪嶼風景名勝區內的建設專案，由管理機構統一受
　　　　　　理申請並提出初步意見後，轉報市規劃部門辦理相關手續。
　　　　　　《廈門市鼓浪嶼歷史風貌建築保護條例》規定的原鼓浪嶼區
　　　　　　政府行使的相關管理職責，由市政府授權管理機構實施。

第十二條　　進入鼓浪嶼的遊客，應當購買景區門票。

第十三條　　客運碼頭與貨運碼頭應嚴格區分，不得擅自改變碼頭用
　　　　　　途及混合經營，載客船舶需經、停鼓浪嶼風景名勝區的，必
　　　　　　須在管理機構指定的碼頭停靠，未經指定的碼頭不得停靠船
　　　　　　舶，不得載客攬客。鼓浪嶼沙灘和遊覽海岸線上禁止洗船、
　　　　　　造船、修船、擱船、修帆、修網、晾曬物品、堆放雜物、廢
　　　　　　棄物等。

第十四條　　禁止機動車、電瓶車、板車、自行車等交通車輛在鼓
　　　　　　浪嶼行駛，確因公共事務、旅遊經營、殘疾人生活保障等
　　　　　　需要使用交通車輛的，公安部門在審批時應嚴格控制，加
　　　　　　強管理。

第十五條　　在鼓浪嶼風景名勝區內從事經營活動的單位和個人
　　　　　　應當誠實守信、合法經營，維護鼓浪嶼旅遊形象，管理機
　　　　　　構應當加強經營秩序的巡查，發現欺詐經營、不正當競
　　　　　　爭、影響市容環境衛生等違法經營的，應當予以及時制止
　　　　　　和處理。

第十六條　　管理機構應當協調制定年度節慶活動計畫，引導、鼓勵經營者投資、經營具有鼓浪嶼特色的節慶旅遊產品、旅遊服務專案。

第十七條　　管理機構應當開展旅遊統計分析，建立旅遊資訊管理系統，實現區域間旅遊資訊互通，向公眾發佈相關的旅遊資訊。

第十八條　　景區、景點應設置規範的遊覽引導標識，遊客集散地、主要景點應設置自助互動式旅遊資訊多媒體設施，為旅遊者提供資訊諮詢服務。

第十九條　　管理機構應當加強鼓浪嶼風景名勝區旅遊安全管理，對船、車、索道、碼頭等交通設施、遊覽設施、繁忙道口及危險地段要定期檢查，落實責任制度。確定旅遊接待的承載力，實行流量控制。制定防颱風、暴雨、大霧、地震等自然災害及其它突發公共衛生事件、恐怖襲擊應急預案，及時向旅遊經營者和旅遊者發佈旅遊警示資訊。

第二十條　　違反本辦法規定的，屬於城市管理相對集中行政處罰權範圍內的，由市城市管理行政執法部門查處；違反文化、旅遊、價格等管理方面法律、法規和規章規定的，有關行政管理部門可以依法委託市城市管理行政執法部門進行查處。

第二十一條　　違反本辦法第八條、第十三條規定，屬非經營性活動的，處以50元以上500元以下的罰款；屬經營性活動的，處以1000元以上10000元以下的罰款。法律、法規另有規定的除外。

第二十二條　　違反本辦法第十二條規定遊客進入景區未購門票的，由管理機構責令補票，並處以50元的罰款。

第二十三條　　管理機構的工作人員怠忽職守、濫用職權、徇私舞弊的，依法給予行政處分；構成犯罪的，依法追究刑事責任。

第二十四條　　管理機構可以根據本辦法制定具體的實施細則，報市
　　　　　　　政府批准後實施。

第二十五條　　本辦法自 2005 年 4 月 1 日起實施。

（三）《杭州西湖文化景觀保護管理辦法》

第一條　　　為加強杭州西湖文化景觀（以下簡稱西湖文化景觀）的保
　　　　　　護和管理，按照《保護世界文化和自然遺產公約》的要求，根
　　　　　　據《中華人民共和國文物保護法》、國務院《風景名勝區條例》
　　　　　　等法律法規規定，制定本辦法。

第二條　　　本辦法適用於杭州市區內列入《中國世界文化遺產預備名
　　　　　　單》的西湖文化景觀的保護和管理。

　　　　　　　西湖文化景觀列入聯合國教科文組織《世界遺產名錄》後，
　　　　　　其保護和管理仍按本辦法執行。

第三條　　　西湖文化景觀保護管理應當堅持保護為主、搶救第一、合
　　　　　　理利用、加強管理的方針，確保文化遺產的真實性和完整性。

第四條　　　市人民政府應當加強對西湖文化景觀保護管理工作的
　　　　　　領導。

　　　　　　　杭州西湖風景名勝區管理委員會負責西湖文化景觀的保
　　　　　　護、管理和利用工作，規劃、建設、國土資源、財政、宗教、文
　　　　　　物、園林、房管、農業、交通、工商、文化等有關行政主管部門
　　　　　　應當按照各自職責，協同做好西湖文化景觀的保護管理工作。

第五條　　　西湖文化景觀保護管理經費應當納入市級財政預算，積極
　　　　　　鼓勵通過社會捐贈、國際援助等形式多管道籌集西湖文化景觀
　　　　　　保護管理資金。

第六條　　　西湖文化景觀保護區、緩衝區的範圍根據《杭州西湖文化
　　　　　　景觀保護管理規劃》確定，由杭州市人民政府公佈。

第七條　　　西湖文化景觀的保護對象包括西湖文化景觀保護區內南宋至清代（西元 13～19 世紀）形成的「兩堤三島」整體格局、「三面雲山一面城」的空間環境、「四字景目」系列題名景觀、相關重要歷史文化遺存、西湖龍井茶園、自然山水以及精神價值與審美特徵。

1. 「兩堤三島」整體格局由蘇堤、白堤和小瀛洲、湖心亭、阮公墩構成。

2. 「三面雲山一面城」的城湖歷史空間關係由西湖水域和南山、北山峰巒系列及杭州城沿湖景觀構成。

3. 「四字景目」系列題名景觀為始於南宋的「西湖十景」：蘇堤春曉、曲院風荷、平湖秋月、斷橋殘雪、花港觀魚、柳浪聞鶯、三潭印月、雙峰插雲、雷峰夕照、南屏晚鐘。

4. 相關重要歷史文化遺存包括：錢塘門遺址、六和塔（含開化寺遺址）、保俶塔、靈隱寺、飛來峰造像、嶽飛墓（廟）、清行宮遺址、文瀾閣（含四庫全書）、舞鶴賦刻石、龍井（泉）。

5. 西湖龍井茶園包括龍井、滿覺隴、翁家山、楊梅嶺、雙峰、靈隱、茅家埠、九溪等 8 村的傳統茶園保護基地。

6. 自然山水包括西湖水域的外湖、西裏湖、小南湖、嶽湖、北裏湖；南山系列的吳山、紫陽山、鳳凰山、將台山、玉皇山、九曜山、南屏山、夕照山、青龍山、大慈山、大華山、五雲山、獅峰山、天竺山、南高峰、丁家山等；北山系列的孤山、葛嶺山、將軍山、靈峰山、北高峰、美人峰、龍門山、飛來峰、月桂峰、天馬山、棋盤山等。

第八條　　對西湖文化景觀各類保護對象實施保護，應當體現以下保護內容或要求：

1. 「兩堤三島」整體格局，應保持其歷史地點與傳統形式的真實性，保護其組成要素、空間環境和歷史規模的完整性。

2. 「三面雲山一面城」空間環境，應保持西湖南、西、北三向自然山水的組成要素、空間環境和歷史規模的真實性與完整性，保持東向城市沿湖景觀與自然山水的和諧關係。

3. 「四字景目」系列題名景觀，應保持歷史性視域空間和審美特徵，保持其觀賞主題、觀賞特徵、植被特色、景觀要素的材料和實體、觀賞功能的歷史特性，保護其觀賞要素、景觀空間、景點規模、歷史格局和歷史遺存（含文物古蹟、歷史建築、相關遺存及其歷史環境）的真實性、完整性。

4. 相關重要歷史文化遺存，應按照世界文化遺產保護要求，保護其文物古蹟、歷史建築、相關遺存及其歷史環境的真實性與完整性。

5. 西湖龍井茶園，應保護其種植基地、傳統品種與土質、傳統種植方式、傳統炒制工藝和分佈地段的真實性，保持其特有的地形地貌、環境氣候和基地規模的完整性。

6. 自然山水，應保持西湖水域岸線和南山、北山系列山體與峰巒輪廓的完整，保護其古樹名木、歷史植被、自然生態與環境品質。

7.精神價值與審美特徵,應傳承題名景觀的文化傳統,維
繫人與自然在審美層面的互動與聯想。

第九條　　《杭州西湖文化景觀保護管理規劃》是西湖文化景觀保
護、管理和利用的依據。

　　《杭州西湖文化景觀保護管理規劃》應當對各類保護對象
分門別類,根據世界文化遺產相應的保護內容或要求,分別劃
定景觀整體和保護單體的保護區劃,制定相應的保護與管理專
項措施,確定西湖文化景觀保護區內合理的環境容量,測算遊
覽接待規模,限定土地利用強度,規定城市利用功能等,在有
效保護遺產真實性、完整性的前提下,處理好遺產保護與城市
發展的和諧關係。

　　《杭州西湖文化景觀保護管理規劃》應當與杭州市城市總
體規劃、杭州市歷史文化名城保護規劃、杭州市土地利用總體
規劃以及杭州西湖風景名勝區總體規劃相銜接。

第十條　　市人民政府應當組織編制《杭州西湖文化景觀保護管理規
劃》,依法報經國家文物行政主管部門審定後公佈實施。

　　《杭州西湖文化景觀保護管理規劃》經批准公佈後,應
當嚴格執行,不得擅自變更,確需變更的,應當按原審批程
式報批。

第十一條　　禁止違反《杭州西湖文化景觀保護管理規劃》,在西湖
文化景觀保護區內進行任何破壞景觀、污染環境或危害安全
的建設活動。

　　已有的建設專案、設施不符合《杭州西湖文化景觀保護
管理規劃》的,應當限期拆除、外遷或整改。

第十二條　　嚴格按照《杭州西湖文化景觀保護管理規劃》和有關法
律法規的規定,控制西湖文化景觀保護區內的各類建設活動

和設施設置.確需在西湖文化景觀保護區內建設的專案,其選址、佈局、高度、體量、造型、風格和色調等,應當與周圍景觀和環境相協調。經杭州西湖風景名勝區管理委員會對其選址進行依法審查後,方可依法辦理立項等相關手續,杭州西湖風景名勝區管理委員會對其選址進行依法審查時,應當組織可行性評估,並實行專家諮詢論證制度,經批准在西湖文化景觀保護區內從事建設活動的,建設單位、施工單位應當在施工前制定污染防治和水土保持方案,組織有關部門和專家對方案進行論證,並報杭州西湖風景名勝區管理委員會備案。

第十三條　　西湖文化景觀緩衝區內的建設專案應當符合《杭州西湖文化景觀保護管理規劃》,確保與西湖文化景觀相協調,保持視覺空間控制帶的暢通。市規劃行政主管部門或鄉、鎮人民政府在組織編制西湖文化景觀緩衝區所在地城市控制性詳細規劃、鄉規劃或村莊規劃時,應當徵求杭州西湖風景名勝區管理委員會的意見。

第十四條　　對列入西湖文化景觀保護對象的題名景觀、相關歷史文化遺存、龍井茶園和自然山水的維護和修復,應當遵循真實性、完整性原則,充分保持其歷史特徵,文化景觀的修復應當以尚存的、有價值的遺跡及確鑿的文獻資料為依據,經過前期必要的考古、研究、調查、勘測、分析、論證和審批等程式後組織實施,並建立詳細的記錄檔案和年代標誌,西湖文化景觀保護區內其他的文物古蹟、歷史遺存、風景名勝、自然景點和自然山水保護和修復,應當按照《文物保護法》、《風景名勝區管理條例》等法律法規執行。

第十五條　　杭州西湖風景名勝區管理委員會應當按照《杭州西湖文化景觀保護管理規劃》要求,嚴格控制西湖文化景觀保

護區內的環境容量、遊覽接待規模。嚴格控制進入西湖文化景觀保護區內營運或行駛的船舶、機動車輛的總量，市人民政府可以根據保護景觀環境、維持遊覽秩序等需要，對進入西湖文化景觀保護區內行駛的船舶、機動車輛實行限制。

第十六條　　西湖文化景觀保護區內的水環境品質、空氣品質應當達到國家規定的功能區標準，在西湖文化景觀保護區內的生產經營服務活動，其產生的廢水、廢氣、廢渣應當符合國家規定的排放標準，並逐步實行污染物排放總量消減。

第十七條　　杭州西湖風景名勝區管理委員會應當加強對西湖文化景觀的日常監測，形成記錄檔案，妥善保管，並提出日常監測報告，報省有關行政主管部門備案。

第十八條　　杭州西湖風景名勝區管理委員會應當制定應急預案，在發生危及西湖文化景觀安全的突發事件，或發現西湖文化景觀存在安全隱患時，要採取必要的控制措施，並及時向市人民政府和省有關行政主管部門報告。

第十九條　　杭州西湖風景名勝區管理委員會應當積極開展西湖文化景觀世界突出普遍價值的詮釋、展示與傳播工作，增進公眾對文化遺產價值的認識和理解，增強公眾對文化遺產的尊重和保護意識。西湖文化景觀世界突出普遍價值的詮釋與展示應當遵循有利於接近和理解、注重依據、保持價值、保證真實性、維護可持續性、兼具包容性和廣泛性、堅持持續研究和培訓的原則。

第二十條　　進入西湖文化景觀保護區內的單位和個人，應當遵守有關規定，愛護西湖文化景觀資源，維護公共秩序和環境衛生。

第二十一條　　任何單位和個人都有保護西湖文化景觀的義務,有權
　　　　　　　制止、舉報破壞西湖文化景觀的行為。積極鼓勵單位和個
　　　　　　　人參與西湖文化景觀保護活動。

　　　　　　　　　對西湖文化景觀保護作出突出貢獻的單位和個人,由
　　　　　　　市人民政府或杭州西湖風景名勝區管理委員會予以表彰
　　　　　　　和獎勵。

第二十二條　　違反本辦法規定的行為,其他法律、法規或規章已作
　　　　　　　處罰規定的,由杭州西湖風景名勝區管理委員會或其他有
　　　　　　　關行政主管部門依照有關法律、法規或規章實施處罰。

第二十三條　　違反本辦法第十二條第四款規定,建設單位、施工單
　　　　　　　位未在施工前將污染防治和水土保持方案報杭州西湖風
　　　　　　　景名勝區管理委員會備案的,由杭州西湖風景名勝區管理
　　　　　　　委員會責令其補辦手續,並可處以 1000 元以上 10000 元
　　　　　　　以下的罰款。

第二十四條　　杭州西湖風景名勝區管理委員會或其他有關行政主管
　　　　　　　部門的工作人員,在西湖文化景觀保護管理工作中怠忽職
　　　　　　　守、濫用職權、徇私舞弊的,由有權機關依法追究其法律
　　　　　　　責任。

第二十五條　　本辦法自公佈之日起施行。

第二節　中國大陸風景及觀光地區管理組織體系

　　以北京故宮風景區的組織機構為例，截至 2003 年，故宮大約有 2000 名工作人員，他們被分為三大類：行政管理；專業研究；後勤服務每一大類又由 5 至 9 個部門組成，共計 20 個部門。

　　第一大類是管理機構，包括院長辦公室、人事處、保衛處、古建部、黨委和紀委。院長辦公室又分成四個部門，每個副院長分管一處：即藝術；保衛、後勤與修繕；出版與旅遊；專業事務。第二大類是業務科研機構，包括研究室、展宣處、古書畫部、古器物部、古代科學技術部、圖書館和資訊中心。第三大類被稱為服務機構，包括綜合服務中心、開發辦（負責籌資）、工程部、財務部及旅遊辦。

　　各組織機構的職能：

　　院辦公室是故宮博物院綜合性行政辦事機構。主要協助院長處理院日常行政工作，保證工作的正常運行。負責院政務性服務、事務性工作及院外事工作。古器物部主要負責院藏陶瓷器、青銅器、各類工藝品、雕塑品等近六十萬件古代器物的保管。組織和實施陶瓷館、青銅器館、玉器館、琺瑯館等專題展館的展出及其更新改陳。參與上述文物的鑒定和收購工作。

　　古書畫部負責院藏曆代繪畫、書法和碑帖的保管，負責繪畫館的繪畫、書法和碑帖的陳列展覽工作，參與繪畫、書法和碑帖等文物的鑒定和收購工作。宮廷部負責明清兩朝宮內皇室使用物品（即宮廷文物）的保管、陳列和研究工作，兼管曆代織繡文物。調整、

充實開放區域的宮廷原狀陳列及宮廷文物專館陳列；組織小型及專題的宮廷文物臨時展覽。

展覽部負責全院陳列展覽的形式和美工設計、製作以及陳列設備的管理、更新、改造；承接國內外來院展覽、外地巡迴展覽的總體設計、組織和實施，資料資訊中心負責故宮博物院各類文物資訊以及其他有關資訊的採集、整理、儲存和利用服務，其中包括所有影像資料的拍攝、洗印、整理、儲存和利用服務；負責國際互聯網故宮博物院網站的編輯、製作和發佈及全院電腦資訊網路的開發組織、系統管理和日常維護。

古建部負責故宮範圍內的文物建築的保護和管理。負責制定故宮文物建築的保護規劃方案及年度修繕計畫，編制相關預算，負責修繕品質的監督和工程驗收。負責文物建築防雷的技術設計、管理和檢測。建立健全的文物建築檔案，收集、整理、保管有關文物建築資料。負責故宮內古樹、花木、水池河道的保護和管理，文保科技部負責院藏的各類質地文物的保護研究、修復和複製以及藝術品質、技術工藝品質的監製工作。承接國內外文物的保護、修復和複製任務。

科研處（研究室）主要是制定院科研規劃，協調各業務部門的科學研究，為我院重大科研課題及業務決策提供諮詢；組織和協調院科研課題專案的申報、評審、經費使用和日常管理。承擔重要科學研究課題；承擔文物的鑒定；組織開辦文物鑒定研討班和業務學術講座；翻譯介紹國內外文物博物館資訊資料及我院陳列、展覽、圖書出版文稿和國際交流信件。院學術委員會的辦事機構。

　　紫禁城出版社負責編輯出版與故宮博物院業務相關的歷史、文物、藝術、古建築、博物館旅遊等方面的圖書和《故宮博物院院刊》、《紫禁城》兩個刊物。

　　圖書館負責保管館藏圖書，尤其是善本、特藏等屬文物範圍的圖書以及孤本或經濟價值較高的其他圖書、資料，負責借閱和開架閱覽業務；負責接待經院批准的或因工作需要並經館負責人批准的院外讀者。

　　故宮文化服務中心負責院內商業性服務的經營開發和管理；負責新項目的洽談和可行性論證，負責簽訂具有法律效力的項目合同，並承擔經濟活動中的法律責任；負責對在院經營的商品及售價進行監督、檢查；對所有經營人員進行遵紀守法、文明經商的教育、監督、檢查工作。

　　工程管理處是故宮古建維修工程的總執行機構，同時仍主管故宮保護範圍內基本建設、基礎設施整修和古建築零修。具體任務有：負責對獲得批准的建設專案委託設計、組織審核設計及設計預算；完成專案的審批程式；組織編寫工程標的，辦理招投標或委託有資質機構進行上述工作；組織審核施工預算、制定月度經費計畫，實施經費管理；與批准的中標單位簽訂合同；定購、定制、保管、發放工程建材；實施施工現場管理，履行甲方職責和甲方中期事務；組織工程驗收；收集、整理、保管工程檔案；承辦工程指揮辦公室的文秘工作及其下達的其他任務。

　　古建修繕中心是故宮博物院直屬的事業單位。承接由院工程領導小組批准的故宮古建大修維修工程項目，承接院工程管理處下達的各項古建零修工程、陳列展覽專案工程及院宿舍、辦公室等

維修工程，同時肩負著在古建維修工程中傳承古建傳統工藝技術的重任。

第三節　中國大陸風景及觀光地區經營管理及評鑒分級

聯合國教科文組織《世界遺產名錄》將世界遺產分為文化遺產、自然遺產、文化與自然混合遺產三種。世界遺產的標誌為 ◎，對於文化與自然混合遺產，《實施保護世界文化和自然遺產公約業務指南》規定，只有同時部分滿足或完全滿足文化遺產和自然遺產定義的遺產才能認為是文化與自然混合遺產，為了充分實現立法宗旨，結合中國大陸世界遺產工作的實際，《世界文化遺產保護管理辦法》所稱世界文化遺產的範圍，包括列入《世界遺產名錄》的世界文化遺產和文化與自然混合遺產中的文化遺產部分。為改變各地不同程度存在的「重申報輕管理」現象，加強對列入《中國世界文化遺產預備名單》的文化遺產的保護和管理，《世界文化遺產保護管理辦法》規定列入該預備名單的文化遺產，參照本辦法的規定實施保護和管理。

中國於 1985 年 12 月 12 日加入《保護世界文化和自然遺產公約》，1999 年 10 月 29 日，中國當選為世界遺產委員會成員，中國於 1986 年開始向聯合國教科文組織申報世界遺產專案。自 1987 年至 2008 年 7 月，中國先後被批准列入《世界遺產名錄》的世界遺產已達 37 處。

　　《國務院辦公廳轉發文化部、建設部、文物局等部門關於加強中國大陸世界文化遺產保護管理工作意見的通知》要求，國家文物局負責世界文化遺產保護和管理的監督工作。據此，《世界文化遺產保護管理辦法》規定：國家文物局主管全國世界文化遺產工作，協調、解決世界文化遺產保護和管理中的重大問題，監督、檢查世界文化遺產所在地的世界文化遺產工作；縣級以上地方政府及其文物主管部門依照本辦法的規定，制定管理制度，落實工作措施，負責本行政區域內的世界文化遺產工作。此外，《辦法》確定了專家諮詢制度和監測巡視制度作為世界文化遺產工作的基本法律制度，考慮到這兩項法律制度有豐富的內涵，且需要在實踐中逐步完善，《辦法》規定：國家對世界文化遺產保護的重大事項實行專家諮詢制度，由國家文物局建立專家諮詢機制開展相關工作；國家對世界文化遺產保護實行監測巡視制度，由國家文物局建立監測巡視機制開展相關工作；世界文化遺產保護專家諮詢工作制度和世界文化遺產保護監測巡視工作制度分別由國家文物局制定並公佈。

　　保護規劃的編制和組織實施，是世界文化遺產保護工作的重要組成部分。《辦法》對組織編制保護規劃和組織實施保護規劃的責任人、保護規劃編制機構的資質要求，以及保護規劃內容的基本要求等，作了明確規定。為確保保護規劃的科學性和權威性，《辦法》規定：保護規劃的編制機構要取得國家文物局頒發的資格證書，保護規劃須經國家文物局審定方可實施，保護規劃組織編制工作和組織實施工作的責任人是省級政府，保護規劃的要求也應當納入縣級以上地方政府的國民經濟和社會發展計畫、土地利用總體規劃和城鄉規劃。

　　將文物保護法確定的各項不可移動文物保護管理制度納入世界文化遺產保護管理體系，在現階段是比較有效的。世界文化遺產中的不可移動文物，應當根據其歷史、藝術和科學價值依法核定公佈為文物保護單位；尚未核定公佈為文物保護單位的不可移動文物，由縣級文物主管部門予以登記並公佈；世界文化遺產中的不可移動文物，按照文物保護法及其實施條例的有關規定實施保護和管理；世界文化遺產中的文物保護單位，應當根據世界文化遺產保護的需要依法劃定保護範圍和建設控制地帶並予以公佈；保護範圍和建設控制地帶的劃定，應當符合世界文化遺產核心區和緩衝區的保護要求。

　　中國世界文化遺產警示名單制度，是《辦法》確定的世界文化遺產工作的又一項基本法律制度。這項制度，總結了中國大陸世界文化遺產工作的經驗，也借鑒了聯合國教科文組織有關機構的工作制度，將保護管理的日常工作和違法行為的懲戒措施有機結合，因保護和管理不善，致使真實性和完整性受到損害的世界文化遺產，由國家文物局列入《中國世界文化遺產警示名單》予以公佈；列入《中國世界文化遺產警示名單》的世界文化遺產所在地省級政府，應當對保護和管理工作中存在的問題提出整改措施，限期改進保護管理工作。

　　國家旅遊局在《旅遊區（點）等級劃分與評定》標準中，將景區導入 150（國際標準化組織的英文縮寫）所頒佈的 ISO9000 品質管制標準和 150 土 4000 環境管理標準這兩個體系列為評分專案。2000 年前後，全國旅遊景區掀起了一股貫標熱潮，峨眉山、武夷山、九寨溝等國內重點風景名勝區先後通過了貫標認證，2003 年張家界武陵源風景名勝區更是在其所轄的景區八大旅遊服務企業

中同時開展 IS09000、SO14000 和 0HSASl800l 三個體系的一體化
（QE0）認證，其中，將職業安全衛生管理體系（OHSAS18001）
納入貫標範疇，在中國大陸重點風景名勝區中尚屬首次。

個案分析：《杭州西湖文化景觀保護管理辦法》

在辦法的第四條、第五條、第六條中都明確表明西湖的保護和
管理的主要執行者為杭州市市委，第七條明確指出杭州西湖景觀保
護對象的範圍，並且在第八條中提出對保護對象實施保護的內容和
要求，最後則提出《杭州西湖文化景觀保護管理規劃》是西湖文化
景觀保護、管理和利用的依據。

中國的世界遺產名單[1]：

遺產種類	景區名稱
文化遺產	故宮、蘇州古典園林、青城山—都江堰、頤和園、明清皇家陵寢、承德避暑山莊及周圍寺廟、長城、龍門石窟、秦始皇陵及兵馬俑、雲岡石窟、麗江古城、曲阜孔林孔廟孔府、天壇、武當山古建築、周口店北京人遺址、莫高窟、皖南古村落、布達拉宮（大昭寺、羅布林卡）、平遙古城、大足石刻、高句驪王城、王陵及貴族墓葬、澳門歷史城區
自然遺產	九寨溝、黃龍、武陵源、三江並流、四川大熊貓棲息地
文化景觀	廬山
文化與自然遺產	泰山、黃山、峨眉山—樂山大佛、武夷山
非物質文化遺產	昆曲、古琴、新疆維吾爾木卡姆藝術、蒙古族長調民歌

[1] 資料來源中國網 www.china.com.cn。

大陸景區遺產名錄分類表[2]

地功能變數名稱稱	批准時間	遺產種類
長城	1987.12	文化遺產
北京故宮、瀋陽故宮	1987.12	文化遺產
陝西秦始皇陵及兵馬俑	1987.12	文化遺產
甘肅敦煌莫高窟	1987.12	文化遺產
北京周口店北京猿人遺址	1987.12	文化遺產
山東泰山	1987.12	文化與自然雙重遺產
安徽黃山	1990.12	文化與自然雙重遺產
湖南武陵源國家級名勝區	1992.12	自然遺產
四川九寨溝國家級名勝區	1992.12	自然遺產
四川黃龍國家級名勝區	1992.12	自然遺產
西藏布達拉宮	1994.12	文化遺產
河北承德避暑山莊及周圍寺廟	1994.12	文化遺產
山東曲阜的孔廟、孔府及孔林	1994.12	文化遺產
湖北武當山古建築群	1994.12	文化遺產
江西廬山風景名勝區	1996.12	文化景觀
四川峨眉山－樂山風景名勝區	1996.12	文化與自然雙重遺產
雲南麗江古城	1997.12	文化遺產
山西平遙古城	1997.12	文化遺產
江蘇蘇州古典園林	1997.12	文化遺產
北京頤和園	1998.11	文化遺產
北京天壇	1998.11	文化遺產
重慶大足石刻	1999.12	文化遺產
福建武夷山	1999.12	文化與自然雙重遺產
四川青城山和都江堰	2000.11	文化遺產
河南洛陽龍門石窟	2000.11	文化遺產
明清皇家陵寢：明顯陵（湖北鍾祥市）、清東陵（河北遵化市）、清西	2000.11	文化遺產

[2]　資料來源新華網 www.xinhuanet.com。

陵（河北易縣）、盛京三陵		
安徽古村落：西遞、宏村	2000.11	文化遺產
山西大同雲岡石窟	2001.12	文化遺產
雲南三江並流	2003.7	自然遺產
高句麗王城、王陵及貴族墓葬	2004.7	文化遺產
澳門歷史城區	2005.7	文化遺產
四川大熊貓棲息地	2006.7	自然遺產
安陽殷墟	2006.7	文化遺產
中國南方喀斯特	2007.6	自然遺產
開平碉樓與村落	2007.6	文化遺產
福建土樓	2008.7	文化遺產
江西三清山	2008.7	自然遺產

第四節　中國大陸生態旅遊

一、生態旅遊的內涵

　　「生態旅遊」這一術語，最早由世界自然保護聯盟（IUCN）於 1983 年首先提出，1993 年國際生態旅遊協會把其定義為：具有保護自然環境和維護當地人民生活雙重責任的旅遊活動。生態旅遊的內涵更強調的是對自然景觀的保護，是可持續發展的旅遊。

　　「生態旅遊」不僅是指在旅遊過程中欣賞美麗的景色，更強調的是一種行為和思維方式，即保護性的旅遊。不破壞生態、認識生態、保護生態、達到永久的和諧，是一種層次性的漸進行為，生態旅遊以旅遊促進生態保護，以生態保護促進旅遊，準確點說就是有

目的地前往自然地區瞭解環境的文化和自然歷史，它不會破壞自然，還會使當地從保護自然資源中得到經濟收益。

　　生態旅遊是綠色旅遊，以保護自然環境和生物的多樣性、維持資源利用的可持續發展為目標，它強調以一顆平常心尊崇自然的異質性，把自然作為有個性的獨立生命來看待。參加生態旅遊的人們在欣賞自然美色的同時，要注意不以個人一己意志強加於自然和其他生命，如見到野獸不要去打擾，更不可去捕捉，學會靜觀默察、敬天惜物，認真聽取周圍的天籟之聲，並通過攝影、寫生、觀鳥、自然探究等活動，充分感悟和審美自然。

雍布拉康　　　　　　　　　　新疆天山

二、生態旅遊的特徵

　　與傳統旅遊相比，生態旅遊的特徵有：

1. 生態旅遊的目的地是一些保護完整的自然和文化生態系統，參與者能夠獲得與眾不同的經歷，這種經歷具有原始性、獨特性的特點。

2. 生態旅遊強調旅遊規模的小型化，限定在承受能力範圍之內，這樣有利於遊人的觀光品質，又不會對旅遊造成大的破壞。

3. 生態旅遊可以讓旅遊者親自參與其中，在實際體驗中領會生態旅遊的奧秘，從而更加熱愛自然，這也有利於自然與文化資源的保護。

4. 生態旅遊是一種負責任的旅遊，這些責任包括對旅遊資源的保護責任，對旅遊的可持續發展的責任等，由於生態旅遊自身的這些特徵能滿足旅遊需求和旅遊供給的需要，從而使生態旅遊興起成為可能。

三、中國生態旅遊的發展現況

中國是世界上旅遊資源最豐富的國家。據考證，中國生態旅遊始於舜，盛於唐、宋，即中國生態旅遊具有悠久的歷史。但作為一種產業則是近代的事，即生態旅遊，尤其是森林公園建設，則是一項新興產業，森林公園的建立與發展，為社會提供了遊覽、觀光、度假、健身、科學考察、探險等多種形式的森林旅遊活動場所。

自 1982 年中國在湖南誕生了第一個正式命名的國家森林公園張家界國家森林公園以來，至 1997 年底，全國已建立各類森林公

園 847 處（其中經原林業部批准建立的國家森林公園 292 處），總
經營面積 748 萬公頃，各地已投入資金十多億元，進行森林公園景
區、景點及基礎服務設施建設，已擁有賓館、商店類設施近 40 萬
平方米，接待床位 7 萬張，水、電、路、通訊等基礎設施得到了相
應的發展，大部分森林公園已基本形成配套服務體系，不少森林公
園已成為中國新的旅遊勝地，年接待遊客 5000 萬人次以上。生態
效益、社會效益和經濟效益齊發展。

根據《中國林業「九五」計畫和 2010 年遠景目標綱要》以及
國家旅遊事業的總體規劃，當前和今後一個時期，將以森林公園建
設和開展特色旅遊為重點，依託國內和國際兩個市場，科學規劃，
規範管理，增強效益，提高水準，到 2010 年，中國森林公園將發
展到 2000 處，面積達到 1900 萬公頃，使森林公園真正成為森林資
源保護和生態環境建設的重要基地。

1. 生態旅遊開發實踐的主要區域

目前，在國內，開放的生態旅遊區主要有森林公園、風景名勝
區、自然保護區等。生態旅遊開發較早、開發較為成熟的地區主要
有香格里拉、中甸、西雙版納、長白山、瀾滄江流域、鼎湖山、廣
東肇慶、新疆哈納斯等地區。按開展生態旅遊的類型劃分，中國目
前著名的生態旅遊景區可以分為以下九大類：（1）山嶽生態景區，
以五嶽、佛教名山、道教名山等為代表；（2）湖泊生態景區以長白
山天池、肇慶星湖、青海的青海湖等為代表；（3）森林生態景區以
吉林長白山、湖北神農架、雲南西雙版納熱帶雨林等為代表；（4）
草原生態景區以內蒙古呼倫貝爾草原等為代表；（5）海洋生態景區

以廣西北海及海南文昌的紅樹林海岸等為代表；(6)觀鳥生態景區以江西鄱陽湖越冬候鳥自然保護區、青海湖鳥島等為代表；(7)冰雪生態旅遊區以雲南麗江玉龍雪山、吉林延邊長白山等為代表；(8)漂流生態景區以湖北神農架等為代表；(9)徒步探險生態景區以西藏珠穆朗瑪峰、羅布泊沙漠、雅魯藏布江大峽谷等為代表。

2.中國生態旅遊產品的主要類型

早在 99 年生態環境旅遊年的時候，當時推出的生態旅遊的類型主要包括了觀鳥、野生動物旅遊、自行車旅遊、漂流旅遊、沙漠探險、保護環境、自然生態考察、滑雪旅遊、登山探險、香格里拉探秘游、海洋之旅等十大類專項產品，共 193 項，向世界推薦開展生態旅遊的森林公園 119 個，《世界遺產名錄》中的中國風景名勝區 7 個，中國生物圈保護區 19 個，中國植物園 11 個。1999 年，國家旅遊局同有關部門逐步規劃開發，建設了一批生態旅遊區，主要類型包括了海洋、山地、沙漠、草原、熱帶動植物等。目前，中國生態旅遊形式已從原生的自然景觀發展到半人工生態景觀，旅遊對象包括原野、冰川、自然保護區、農村田園景觀等，生態旅遊形式包括遊覽、觀賞、科考、探險、狩獵、垂釣、田園採摘及生態農業主體活動等，呈現出多樣化的格局。

四、中國生態旅遊發展的建議

針對生態旅遊實踐中的一系列的問題，應該著力構建中國生態旅遊適宜的開發和經營模式，以糾正目前生態旅遊發展中的偏差，

而就目前的現狀和問題來看，適宜的生態旅遊開發經營模式著重要從以下幾個方面考慮：

1. 構建生態旅遊區發展的利益驅動機制

在中國直接參與生態旅遊活動過程的以下幾個利益主體，第一個就是參與生態旅遊活動的遊客；第二個就是生態旅遊區所在的當地居民；第三個就是生態旅遊區的管理部門；第四個就是在生態旅遊區經營的企業，針對生態旅遊者開發和經營生態旅遊產品的旅遊企業，瞭解每個利益主體的目的並合理劃分各個利益主體的合理許可權和職責，建立生態旅遊區發展的利益驅動機制，協調和保障各方在生態旅遊發展中的利益，是中國生態旅遊實踐的關鍵所在，生態旅遊者的旅遊目的在於親近自然、享受無污染的自然環境、認識自然、增長環境自然保護的知識，從而保護自然，因此生態旅遊者希望參與的自然環境是獨特的生態系統，具有豐富的環境教育價值，多數情況下並兼具審美價值。對於國家生態旅遊區或者自然保護區等生態旅遊資源的管理部門來說，對資源進行有效的保護，合理的利用是其主要目的，在此基礎之上，由於有些生態旅遊資源直接歸地方管轄，資源所在地區的經濟增長和社區的穩定也是其關注的目標。對於生態旅遊資源所在的社區來說，在生態資源被保護之後，如何找到替代的經濟來源，是其所最關心的。因此，在構建中國生態旅遊發展的利益驅動機制時，以自然保護區為例，在用於旅遊開發的自然保護區建立國家公園、自然公園和森林公園，國家或者各地相關管理部門作為執法機構進行監管，防止資源的不合理使用和破壞，這就必然要觸及目前中國自然保護區現行的管理體制，把經營和管理截然分開，保護區內的執法人員和科研人員實現公務

員制，這些區域的經營採取許可證制度由企業承擔，企業旅遊收入的部分回饋給當地以求獲得當地政府和社區的支持，管理機構也可以通過增加當地人管理旅遊的許可權更多的吸納當地參與生態旅遊開發，由於生態旅遊企業承擔了部分環境保護的責任和社區就業的壓力，所以國家應該在相關的政策上給予傾斜，企業在管理部門的環境要求框架內經營並對旅遊者進行規範，管理部門對環境品質進行監測和檢查，旅遊者在享受企業提供的生態旅遊產品的同時也要遵守行為規範，在生態旅遊過程中培養自然保護的意識。

2. 加強生態旅遊立法、加強環境管理、科學規劃

由於生態旅遊區涉及生態系統脆弱敏感地區，因此要加強立法，在現有的自然保護區、森林公園等的立法基礎之上，迫切需要建立有關開發和生態旅遊監管的法律法規。

在生態旅遊區的管理方面，應該加強管理審批和環境管理。例如，根據《自然保護區條例》第二十九條規定，國家級自然保護區開展生態旅遊需經省、自治區、直轄市人民政府有關自然保護區行政主管部門審批後，報國務院有關自然保護區行政主管部門批准；地方級自然保護區開發生態旅遊需經省、自治區、直轄市人民政府有關自然保護區行政主管部門批准，特別要重視環境保護的宣傳教育，加強環境管理，以自然保護區為例，針對生態旅遊的環境管理可以分階段進行，在立項階段的環境管理、施工期環境管理以及運營後的生態監測和後評估，不同階段的環境管理的側重點有所不同。

在生態旅遊規劃方面，具有專業水準的生態旅遊規劃隊伍是良好規劃的保障，在規劃過程中要注意聽取各利益主體的聲音，並在規劃中得到協調，同時作為專項規劃的生態旅遊規劃應該服從於保

護區或者森林公園的總體規劃，在生態旅遊規劃之前，進行可行性研究，對旅遊資源價值和市場潛力以及旅遊開發將會造成的環境影響等方面進行調查和評估，制定符合生態旅遊目標的土地利用規劃、景觀規劃、水資源和能源規劃、環境保護規劃等各種專項規劃。

3. 建立生態旅遊開發和經營企業的特殊運營模式

由於生態旅遊產品開發同時要兼顧多重目標，因此進行生態旅遊開發和經營的企業也不僅僅是直接利潤的追逐者，而應該在其戰略的目標中滲入更多的人文關懷的色彩，在其經營中堅持綠色經營，以綠色為品牌在市場上樹立自己的形象，把自己與傳統的旅遊企業區別開來。

生態旅遊企業的發展是對把環境保護目標納入企業戰略目標、承擔環境成本的嘗試，這必將對中國的可持續發展產生良好的推動作用，因此在生態旅遊企業的開發、籌資、稅收等方面，政府應該給予相應政策上的扶持，政府還可以出面爭取國際機構的援助，政府也可以採取更加有效的鼓勵投資政策，把企業對環境保護的收益轉化為特許的經營權，這樣，形成開發和保護的良好循環，必將產生良好的外部性作用，在生態旅遊企業的開發經營過程中，儘量採取對環境影響最小的一種開發方式和經營方式，實現綠色經營。例如住宿問題的解決上可以考慮投入較小、對環境影響較小的青年旅館和家庭旅館等形式的適用性。又如在飯店不出售任何受保護的野生動植物，不提供與本地區社會文化相違背的服務專案等等，創建綠色飯店，在生態旅遊企業的市場行銷中，可以採納一個可靠的認證制度或其他自願性的規範制度，比如生態標識，以便向潛在客戶表明其堅持可持續原則和所提供的產品與服務的可靠性。

4.建立生態旅遊從業人員的培訓體系，吸納當地社區參與

生態旅遊區的開發要帶動地區經濟的可持續發展，就不可能在開發和經營中把當地人排除在生態旅遊開發之外，吸納當地人參加生態旅遊開發和經營，這不僅是生態旅遊發展的群眾基礎，也是當地就業和經濟來源的替代選擇，是決定生態旅遊開發成敗的關鍵。

但由於生態旅遊開發和經營對專業化的要求較高，這就使得建立生態旅遊從業人員的培訓體系顯得尤為重要，教育培訓成為當地勞動力就地轉化的重要橋樑和當地社區真正參與的重要環節。生態旅遊區培訓體系可以主要考慮以下三個層次：首先，管理人員的培訓管理人員包括景區環境管理的主管部門工作人員以及生態旅遊企業的高層管理人員，這種類型的培訓可以採取「借用外腦」的形式，邀請生態學專家、旅遊專家等來舉辦定期講座、培訓班等。其次，一般工作人員的培訓，一般工作人員應該主要堅持就地轉化的原則，對生態旅遊區的規範要求和生態旅遊企業的操作規範進行培訓，這一層次的培訓應該通過生態旅遊發展的利益回饋機制，建立旅遊職業技術學校、旅遊專科學校等得到解決，此外，也可以通過企業內部的在崗培訓完成。第三，對當地社區普通群眾的環保知識教育，運用宣傳教育欄、廣播、電視等形式，把生態旅遊環境保護的觀念和當地文化、風俗等結合進行宣傳，便於當地居民接受，在當地人參與的形式上要不斷探索，當地人不僅要能夠參與生態旅遊的開發和經營，如當地人參與住宿接待、發展特色交通、旅遊購物以及參與反映當地文化特色的旅遊項目等，還要在生態旅遊的開發決策時考慮當地人的意見。

5.加強遊客管理，進行生態旅遊的市場教育

目前中國旅遊者的環保意識還不強，很容易對生態系統造成破壞，開展生態旅遊必須要加強遊客管理，加強遊客管理可以主要通過以下三個方面來進行：

第一，要根據景區內環境承載力的狀況，利用門票等經濟手段、利用線路設計、分區規劃等技術手段對遊客進行引導，使其在時間上和空間上合理佈局，以達到不破壞景區內生態系統的目的。

第二，借助景區的宣傳欄、宣傳畫、演播廳、書籍、手冊指南以及導遊解說系統對旅遊者進行環境教育，旅遊之前就應明確告訴旅遊者應遵守的規範。特別是通過生態旅遊企業服務人員的身體力行和生態旅遊區周圍社區的環保氛圍使旅遊者受到教育和感染。

第三，生態旅遊景區建立一定的法律、法規、制度，對旅遊者的行為進行約束，避免對環境造成的不良影響。例如有的景區實行旅遊者攜帶物品的檢查制度，又如美國旅行社協會（ASTA）提供的生態旅遊者十條「道德標準」。

通過這些措施的實施，不但塑造了負責任的旅遊者，也是在進行中國的生態旅遊市場教育，必將加速中國生態旅遊市場的興起和成熟。

6.建立生態旅遊專家規劃和指導的輔助系統

生態旅遊要求專業化的開發經營人員，必然要求強大的科研支援，而目前中國多數旅遊企業難改小弱散差的局面，企業負擔大量的研發人員是不現實的，但是生態旅遊作為專業性的旅遊形式，一方面，應該隨著環保產業的不斷進步，也不斷地進行技術革新，把

環保產業的新技術不斷地應用到生產中去，另一方面，為了保證把旅遊對生態的影響降低到最小，就要求不斷地進行環境的檢測、研究和比較，而生態旅遊科研機構作為研究機構，也不可能長期的駐留景區進行經營，因此，建立生態旅遊專家規劃和指導的輔助系統就顯得很必要了。

具體在做法上，第一，應該建立生態旅遊區與生態旅遊研究機構之間的良好聯繫，聘請這些機構和專家擔任生態旅遊區的顧問或者組建智囊團，提供指導和諮詢服務，從生態旅遊區的規劃開發前期考察開始就不斷地為生態旅遊的發展提供建議，定期為生態旅遊區的管理部門提供必要的環境情況報告，並不斷對現實發展中的偏差提出糾正意見。

第二，加強生態旅遊管理部門同研究機構的聯繫，建立生態旅遊主管部門通科研單位的合作機制，加強生態旅遊的理論創新研究、推動生態旅遊的技術創新和管理創新，制定科學的生態旅遊規範和技術標準。

通過兩方面的合作，充分吸收生態旅遊研究的成果，把大量的專家和學者納入生態旅遊發展的輔助系統。

第六章

中國大陸自然保護區管理及法規

第一節　定義、法制及發展現況

　　自然保護區就是為了保護自然資源而劃出的一定的空間範圍加以保護的地區是國家為了保護珍貴和瀕危動、植物以及各種典型的生態系統，保護珍貴的地質剖面，為進行自然保護教育、科研和宣傳活動提供場所，並在指定的區域內開展旅遊和生產活動而劃定的特殊區域的總稱，又稱「自然禁伐禁獵區」，自然保護地等。自然保護區往往是一些珍貴、稀有的動、植物種的集中分佈區，候鳥繁殖、越冬或遷徙的停歇地，以及某些飼養動物和栽培植物野生近緣種的集中產地，具有典型性或特殊性的生態系統；也常是風光綺麗的天然風景區，具有特殊保護價值的地質剖面、化石產地或冰川遺跡、岩溶、瀑布、溫泉、火山口以及隕石的所在地等。

　　世界自然保護聯盟（IUCN）將保護地定義為：通過法律及其它有效方式，特別用以保護和維護生物多樣性、自然及文化資源的陸地或海洋。中國大陸的自然保護區被定義為保護各種生態系統或自然環境，保護生物多樣性，拯救瀕臨滅絕的野生生物，以及保護自然歷史遺產而劃定的特殊的自然地域。

　　自然保護區是一個泛稱，實際上，由於建立的目的、要求和本身所具備的條件不同，而有多種類型。按照保護的主要對象來劃

分，自然保護區可以分為生態系統類型保護區、生物物種保護區和自然遺跡保護區 3 類；按照保護區的性質來劃分，自然保護區可以分為科研保護區、國家公園（即風景名勝區）、管理區和資源管理保護區 4 類。不管保護區的類型如何，其總體要求是以保護為主，在不影響保護的前提下，把科學研究、教育、生產和旅遊等活動有機地結合起來，使它的生態、社會和經濟效益都得到充分發展。

一、中國大陸自然保護區的類別

1. 生態系統類，保護的是典型地帶的生態系統，例如廣東鼎湖山自然保護區，保護對象為亞熱帶常綠闊葉林；甘肅連古城自然保護區，保護對象為沙生植物群落；吉林查幹湖自然保護區，保護對象為湖泊生態系統。

2. 野生生物類，保護的是珍稀的野生動植物，例如，黑龍江楘龍自然保護區，保護以丹頂鶴為主的珍貴水禽；福建文昌魚自然保護區，保護對象上文昌魚；廣西上岳自然保護區，保護對象是金花茶。

3. 自然遺跡類，主要保護的是有科研、教育或旅遊價值的化石和孢粉產地、火山口、岩溶地貌、地質剖面等。例如，山東的山旺自然保護區，保護對象是生物化石產地；湖南張家界森林公園，保護對象是砂岩峰林風景區；黑龍江五大連池自然保護區，保護對象是火山地質地貌。

二、中國大陸自然保護區的類型

1. 以保護完整的綜合自然生態系統為目的的自然保護區，例如以保護溫帶山地生態系統及自然景觀為主的長白山自然保護區，以保護亞熱帶生態系統為主的武夷山自然保護區和保護熱帶自然生態系統的雲南西雙版納自然保護區等。

2. 以保護某些珍貴動物資源為主的自然保護區，如四川臥龍和王朗等自然保護區以保護大熊貓為主，黑龍江紮龍和吉林向海等自然保護區以保護丹頂鶴為主；四川鐵布自然保護區以保護梅花鹿為主等。

3. 以保護珍稀孑遺植物及特有植被類型為目的的自然保護區，如廣西花坪自然保護區以保護銀杉和亞熱帶常綠闊葉林為主；黑龍江豐林自然保護區及涼水自然保護區以保護紅松林為主；福建萬木林自然保護區則主要保護亞熱帶常綠闊葉林等。

4. 以保護自然風景為主的自然保護區和國家公園，如四川九寨溝、縉雲山自然保護區、江西廬山自然保護區、台灣省的玉山國家公園等。

5. 以保護特有的地質剖面及特殊地貌類型為主的自然保護區，如以保護近期火山遺跡和自然景觀為主的黑龍江五大連池自然保護區；保護珍貴地質剖面的天津薊縣地質剖面自然保護區；保護重要化石產地的山東臨朐山旺萬卷生物化石保護區等。

6. 以保護沿海自然環境及自然資源為主要目的的自然保護區，主要有台灣省的淡水河口保護區，蘭陽、蘇花海岸等沿海保護區；海南省的東寨港保護區和清瀾港保護區（保護海塗上特有的紅樹林）等。

三、中國大陸自然保護區的保護方式

中國大陸人口眾多，自然植被少，保護區不能像有些國家採用原封不動、任其自然發展的純保護方式，而應採取保護、科研教育、生產相結合的方式，而且在不影響保護區的自然環境和保護對象的前提下，還可以和觀光業相結合，因此，中國大陸的自然保護區內部大多劃分成核心區、緩衝區和周邊區 3 個部分。

核心區是保護區內未經或很少經人為干擾過的自然生態系統的所在，或者是雖然遭受過破壞，但有希望逐步恢復成自然生態系統的地區。該區以保護種源為主，又是取得自然本底資訊的所在地，而且還是為保護和監測環境提供評價的來源地，核心區內嚴禁一切干擾。

緩衝區是指環繞核心區的周圍地區。它是試驗性和生產性的科研基地，如飼養、繁殖和發展本地特有生物；是對各生態系統物質循環和能量流動等進行研究的地區；也是保護區的主要設施基地和教育基地。

周邊區位於緩衝區周圍，是一個多用途的地區，除了開展與緩衝區相類似的工作外，還包括有一定範圍的生產活動，還可有少量居民點和旅遊設施。

四、中國大陸自然保護區的體系

截至 2006 年底，中國大陸已建各種類型、不同級別的自然保護區 2395 個，總面積 15153.5 萬公頃，約占國土面積的 15.8%.其中國家級 265 個，省級 793 個，市級 422 個，縣級 915 個，保護區總面積中，海域面積 600 萬公頃，陸域面積 14553.50 萬公頃，陸域自然保護區面積占國土面積的比例為 15.16%。

2007 年，國家級自然保護區總數已達 303 處，這些自然保護區使中國 75%的陸地生態系統、88%的野生動物、65%的高等植物和絕大多數珍稀瀕危野生動植物都得到有效保護。

一系列的自然保護區的建立，使中國的大熊貓、金絲猴、坡鹿、揚子鱷等一些珍貴野生動物已得到初步保護，有些種群並得以逐步發展。如安徽的揚子鱷保護區繁殖研究中心在研究揚子鱷的野外習性、人工飼養和人工孵化等方面取得了突破，使人工繁殖揚子鱷幾年內發展到 1600 多隻，又如曾經一度從故鄉流失的珍奇動物麋鹿已重返故土，並在江蘇大豐縣和北京南苑等地建立了保護區，以便得到馴養和繁殖，現在大豐縣麋鹿保護區擁有的麋鹿群體居世界第三位。此外，在西雙版納自然保護區的原始林中，發現了原始的喜樹林，有些珍稀樹種和植物在不同的自然保護區中已得到繁殖和推廣。

五、有關中國大陸自然保護區的法律和法規體系

《中華人民共和國憲法》是中國大陸的基本大法，它制定了保護和改善生活環境和生態環境，防治污染和其他公害；保障自然資源的合理利用，保護珍貴的動物和植物，禁止任何組織和個人必須合理地利用土地；保護名勝古蹟、珍貴文物和其他重要歷史文化遺產等規定。《中華人民共和國刑法》規定，凡違反國家有關環境保護的規定，應負有相應的刑事責任。《中華人民共和國環境保護法》是環境保護領域的基本法律，是環境保護專項法的基本依據，環境保護專項法是針對特定的污染防治領域和特定的資源保護對象而制訂的單項法律，目前已頒佈了中華人民共和國「大氣污染防治法」、「水污染防治法」、「固體廢棄物污染環境防治法」、「海洋環境保護法」、「環境雜訊污染防治法」等 5 項。為了合理地開發、利用和保護自然資源，特制定了「森林法」、「草原法」、「煤炭法」、「礦產資源法」、「漁業法」、「土地管理法」、「水法」、「水土保護法」和「野生動物保護法」等多部環境保護資源法。

六、中國大陸森林公園概況

截至 2007 年，中國已建立各類森林公園 1928 處，總面積 1513 萬公頃，共設立國家級森林公園 660 處（含白山市國家森林旅遊區），總經營面積 11241383.69 公頃，17 處森林公園被聯合國列入世界自然文化遺產保護名錄，10 處森林公園被列入世界地質公

園，形成了國家級、省級和市（縣）級森林公園相結合的全國森林公園發展網路。

據林業局發言人介紹，中國森林公園多數是在國有林場的基礎上發展起來的，超過 95% 的森林公園處在農區、山區、林區，有近50% 的森林公園處在國家重點貧困地區和生態脆弱地區，目前全國森林公園直接吸納農業人口就業近 50 萬人，間接提供就業機會超過 300 萬個。森林公園周邊的農民通過從事森林旅遊服務業、發展「農家樂」等，增加了收入，拓寬了致富門路，森林旅遊業已成為林業產業中最具活力和最有希望的替代產業和新興的主導產業。

七、其他相關法律

儘管制訂了一系列的法律法規，但是中國大陸有關自然保護區管理的法律體系還是存在著一定的問題。

目前中國大陸有關自然保護區管理的法律體系是以《自然保護區條例》為中心制定的一系列有關自然保護區的部門、省級和針對具體保護區的管理辦法和實施條例，控制保護區內的人類活動和設施建設，以《野生動物保護法》和《野生植物保護條例》為主要的控制野生動植物資源破壞的執法依據，結合其他的相關法律如《森林法》、《草原法》、《漁業法》等。對於其他的保護地（包括風景名勝區和森林公園），有《風景名勝區管理暫行條例》（1985 年），其他的法律，如《野生動物保護法》等同樣對這些保護地也有效，這個法律法規體系是 1996 年以前建立起來的，其中大部分的法律是在中國大陸計劃經濟氣息很濃的 80 年代中期制定的，該體系的核心《自然保護區條例》是 1994 年制定的，在現行市場經濟條件下，

保護區內及其周邊社區的活動更多地受市場的影響，行政命令已經不再具有絕對權威的情況下，這個法律體系已經不能滿足目前保護地管理的發展，必需要進行完善和提高，例如對保護區分區和區內活動的規定缺乏足夠的靈活性，因而很難有效地管理全國所有1900 多個位於不同地點，具有不同條件，處於不同生態系統，面臨不同人類活動壓力的保護區。另一方面，這個法律體系在很多地方又十分籠統，遇到許多具體問題時又發現無法可依，因此總的來說，雖然中國大陸目前已經有一些有關自然保護區的法律，但仍然缺乏一個有關保護地的合理的、清晰的和靈活的法律框架，同時現行的法律和法規存在很多違背生態原則和自然規律的地方，例如過於強調植樹造林，而沒有強調維持生態完整性的前提，忽略生態恢復，結果造成人工林單一化嚴重，甚至大量種植外來物種，使這些人工林缺乏正常的生態功能。強調人工飼養繁殖野生動物，沒有強調控制外來入侵種和維護野生動物正常生態習性等前提，造成保護區飼養繁殖當地或外來的野生動物的現象嚴重，這造成了 4 個問題：(1)許多保護區成為了野生動物飼養場，使小範圍內的某種或某幾種野生動物的數量遠遠超過這個生態系統的承載量，最後導致生態破壞。(2)如果飼養的是外來動物，特別是涉及種類繁多的情況下，形成生物入侵必不可免。(3)人工飼養的野生動物因為與人類過於密切的接觸，同時由於人工飼養密度通常超出其自然密度，導致出現疾病的可能性增高，如果這些人工條件下的動物再有機會和自然狀態的野生動物接觸，會將這些疾病傳染給野生種群，因而給野生動物的生存帶來威脅。(4)因人工飼養而使野生動物喪失野性，或改變飲食結構，依賴於人工食物，改變了野生動物在生態環境中的食物鏈的位置，或者改變了野生動物的生態習性（例如季節

性遷移），使它們喪失了在生態系統中的正常生態功能，因而也使我們的保護偏離了其根本改善生態系統的初衷。

▶國際相關公約

中國大陸自 80 年代開始就積極參與各種國際保護行動，參加了多項國際公約和網路，並積極履行這些公約規定的義務和接受監督。這些公約分別對野生動植物保護、生物多樣性保護、生態恢復和保護、濕地生態保護等作了明確規定。

1978 年 2 月，中國科學院設立了人與生物圈國家委員會，1993年加入國際人與生物圈保護區網，由中國人與生物圈國家委員會、林業部、農業部和國家環保局等部門共同發起組建的「中國生物圈保護區網路」正式成立。到 2003 年中國大陸共有 23 個自然保護區加入了「世界人與生物圈保護區網路」，它們是吉林長白山；廣東鼎湖山；湖北神農架；福建武夷山；甘肅白水江；雲南西雙版納和高黎貢山；四川臥龍、黃龍、九寨溝、亞丁；河南寶天曼；內蒙古賽罕烏拉和錫林郭勒草原；黑龍江五大連池和豐林；廣西山口紅樹林；江蘇鹽城；浙江南麂列島和天目山；新疆柏格達；貴州梵淨山和茂蘭。

1985 年 11 月，全國人大通過和批准中國大陸參加《保護世界文化和自然遺產國際公約》。截止到 2003 年，共有 29 處世界自然或文化遺產地或自然與文化雙遺產地。其中屬於自然遺產和雙遺產有四川的九寨溝、黃龍寺、峨眉山-樂山風景區；福建的武夷山；雲南的三江並流；湖南武陵源風景區；山東泰山；安徽黃山被列入遺產地的保護區都要按照世界遺產委員會規定的標準進行管理並接受委員會的監督。

　　1981 年簽署了《瀕危動植物物種國際貿易公約》，公約要求對造成或可能造成資源破壞而威脅到物種生存的野生動植物國際貿易進行控制，該公約已經成為強有力地控制某些物種的過度國際貿易的重要工具。

　　1992 年加入並於 1993 年 1 月 5 日批准了《生物多樣性公約》，公約要求締約國建立保護區系統，保護生物多樣性和生態系統功能，防止引進、控制或清除那些威脅到生態系統、生境或物種的外來物種。

　　1992 年簽署了《濕地公約》，公約要求保護對世界具有重要價值的濕地，應設置自然保護區，促進濕地和水禽的保護，公約所指濕地是不問其為天然或人工、常久或暫時之沼澤地、濕原、泥炭地或水域地帶，帶有或靜止或流動、或為淡水、半咸水或咸水水體者，包括低潮時水深不超過六米的水域。中國大陸到 2003 年共有 21 處自然保護區被列入「國際重要濕地名錄」，它們是黑龍江扎龍、三江平原、興凱湖、洪河；吉林向海；海南東寨港；青海湖鳥島；江西鄱陽湖；湖南東洞庭湖、南洞庭湖和西洞庭湖（目平湖）；香港米埔；上海崇明東灘、江蘇大豐和鹽城；內蒙達賚湖和鄂爾多斯；遼寧大連斑海豹；廣東惠東港口；廣西山口紅樹林和湛江。

　　此外，中國與蒙古、俄羅斯等國交界地區分別建立了國際自然保護區（內蒙達賚湖），加強與周邊國家在保護共同生態區域和遷徙物種方面的交流與合作。

第二節　中國大陸自然保護區之申請設置及管理

參照《旅遊景區品質等級評定管理辦法》

第一條　　為了全面推行旅遊景區品質等級評定工作，規範旅遊景區品質等級評定程式，促進旅遊景區發展，特制定本辦法。

第二條　　旅遊景區品質等級評定工作，依據中華人民共和國國家標準《旅遊景區品質等級的劃分與評定》（GB/T 177757－2003）及國家旅遊局頒佈的有關評定細則進行。

第三條　　旅遊景區品質等級評定工作，遵循自願申報、分級評定、動態管理、分類指導的原則。

第四條　　凡在中華人民共和國境內，正式開業從事旅遊經營業務一年以上的旅遊景區，包括風景區、文博院館、寺廟觀堂、旅遊度假區、自然保護區、主題公園、森林公園、地質公園、遊樂園、動物園、植物園及工業、農業、經貿、科教、軍事、體育、文化藝術等旅遊景區，均可申請參加品質等級評定。

第五條　　旅遊景區品質等級評定，是指對具有獨立管理和服務機構的旅遊景區進行評定，對園中園、景中景等內部旅遊點，不進行單獨評定。

第六條　　國家旅遊局負責旅遊景區品質等級評定標準、評定細則的制訂工作，負責對品質等級評定標準實施進行監督檢查。

第七條　　國家旅遊局組織設立全國旅遊景區品質等級評定委員會，全國旅遊景區品質等級評定委員會負責全國旅遊景區品質等級評定工作的組織和管理，各省級旅遊行政管理部門組織設立本地區旅遊景區品質等級評定委員會，並報全國旅遊景區品質等

級評定委員會備案。根據全國旅遊景區品質等級評定委員會的委託，省級旅遊景區品質等級評定委員會進行相應的旅遊景區品質等級評定工作的組織和管理。

第八條　　3A 級、2A 級、1A 級旅遊景區由全國旅遊景區品質等級評定委員會委託各省級旅遊景區品質等級評定委員會負責評定，省級旅遊景區品質等級評定委員會可以向條件成熟的地市級旅遊景區品質等級評定機構再行委託。4A 級旅遊景區由省級旅遊景區品質等級評定委員會推薦，全國旅遊景區品質等級評定委員會組織評定。5A 級旅遊景區從 4A 級旅遊景區中產生。被公告為 4A 級旅遊景區一年以上的方可申報 5A 級旅遊景區。5A 級旅遊景區由省級旅遊景區品質等級評定委員會推薦，全國旅遊景區品質等級評定委員會組織評定。

第九條　　各級旅遊景區的品質等級評定工作按照「創建、申請、評定、公告」的程式進行。

第十條　　參加創建品質等級的旅遊景區要按照國家標準和評定細則的要求，制定創建計畫，明確責任目標，落實各項創建措施。

第十一條　　旅遊景區在創建計畫完成後，進行自檢。自檢結果達到相應等級標準和細則規定的旅遊景區，填寫《旅遊景區品質等級評定報告書》，並向當地旅遊景區品質等級評定機構提出評定申請。經當地旅遊景區品質等級評定機構審核同意，向上一級旅遊景區品質等級評定機構推薦參加相應品質等級的正式評定。

第十二條　　現場評定工作由負責評定的旅遊景區品質等級評定機構委派評定小組承擔，評定小組採取現場檢查、資料審核、抽樣調查等方式進行現場評定工作。

第十三條　　現場評定符合標準的旅遊景區，由負責評定的旅遊景區品質等級評定機構批准其品質等級，並向社會公告。

第十四條　　全國旅遊景區品質等級評定委員會適時公告新達標的各級旅遊景區名單。

第十五條　　旅遊景區品質等級評定現場工作由具有相應資格的檢查員擔負。根據所評定的旅遊景區的資源類型與特色，應有一名相應專家作為評定小組成員。

第十六條　　旅遊景區品質等級評定檢查員分為國家級檢查員和地方級檢查員，國家級檢查員由全國旅遊景區品質等級評定委員會聘任，地方級檢查員由省級旅遊景區品質等級評定委員聘任。

第十七條　　檢查員要接受旅遊景區的監督，不得徇私舞弊，各級旅遊景區品質等級評定機構要加強對檢查員的監督管理，對有違規行為的檢查員取消其檢查員資格。

第十八條　　被委託的旅遊景區品質等級評定機構出現違規操作的，上級評定機構可以撤銷委託其已獲得的最高等級的評定許可權。

第十九條　　各級旅遊景區品質等級評定機構對所評旅遊景區要進行監督檢查和覆核，監督檢查採取重點抽查、定期明查和不定期暗訪以及社會調查、聽取遊客意見回饋等方式進行，全面覆核至少每三年進行一次。

第二十條　　等級覆核工作主要由省級品質等級評定委員會組織和實施。全國品質等級評定委員會有計劃、有重點進行覆核。

第二十一條　　經覆核達不到要求的，或被遊客進行重大投訴經調查情況屬實的景區，按以下方法作出處理：

　　　　　　1.由相應品質等級評定委員會根據具體情況，作出簽發警告通知書、通報批評、降低或取消等級的處

理。對於取消或降低等級的景區，需由相應的評定機構對外公告。

2. 旅遊景區接到警告通知書、通報批評、降低或取消等級的通知後，須認真整改，並在規定期限內將整改情況上報相應的等級評定機構。

3. 凡被降低、取消品質等級的旅遊景區，自降低或取消等級之日起一年內，不得重新申請新的資質等級。

第二十二條　　旅遊景區品質等級評定委員會簽發警告通知書、通報批評、降低或取消等級的處理許可權如下：

1. 1A、2A、3A 旅遊景區達不到標準規定，省、自治區、直轄市旅遊景區品質等級評定委員會有權簽發警告通知書、通報批評、降低或取消等級，降低或取消等級的通知，須報國家旅遊景區品質等級評定委員會備案。

2. 4A、5A 旅遊景區達不到標準規定，省、自治區、直轄市旅遊景區品質等級評定委員會有權簽發警告通知書、通報批評，並報國家旅遊景區品質等級評定委員會備案，如認為應作出降低或取消等級的處理，須報國家旅遊景區品質等級評定委員會審批。

3. 國家旅遊景區品質等級評定委員會有權對各品質等級的旅遊景區，作出簽發警告通知書、通報批評、降低或取消等級通知的處理，但需事先通知有關省、自治區、直轄市旅遊局旅遊景區品質等級評定委員會。

第二十三條　　旅遊景區品質等級的標牌、證書由全國旅遊景區品質等級評定委員會統一製作，由相應評定機構頒發。

第二十四條　　旅遊景區品質等級標牌，須置於旅遊景區主要入口最明顯位置，並在對外宣傳資料中正確標明其等級。

第二十五條　　本辦法由國家旅遊局負責解釋。

第二十六條　　本辦法自 2005 年 8 月 5 日起施行，1999 年 9 月 30 日制定的《旅遊區（點）品質等級評定辦法》同時廢止。

第三節　中國大陸自然保護區組織體系及管理權責

一、自然保護區的行政級別體系

中國大陸的自然保護區按照建立的行政級別分為國家級、省（自治區、直轄市）級、市（自治州）級和縣（自治縣、旗、縣級市）級，這種級別分類和保護區的管理方式沒有直接的關係，但和保護區管理的嚴格程度和獲得政府等方面的重視程度緊密相關，通常保護區的級別越高，獲得地方或國家的支持越大。1979 年 8 個部、委聯合發出的《關於加強自然保護區管理、區劃和科學考察工作的通知》中提出了 4 條建立新的自然保護區的條件規定，滿足這些條件的地區可以申請成立保護區：具有代表不同自然地帶的典型自然生態系統；國家一類保護珍稀動物、珍稀樹種或有特殊保護價值的其他野生動植物的重要生存繁殖地區；自然生態系統或物種已

遭破壞，具有重要價值而必須恢復或更替的地區；有特殊保護意義的地質剖面、冰川遺跡、岩溶、溫泉、化石產地等自然歷史遺跡和重要水源地等。

國家級自然保護區是指在國內外有典型意義、在科學上有重大國際影響或者有特殊科學研究價值，並經國務院批准建立的自然保護區，1991 年開始，國務院建立了國家級自然保護區的申報和審批制度，省級保護區建立 3 年以上的，可由地方向部門提交申請，部門審核，提交給國家環保總局，由國家級自然保護區評審委員會評審，由國家環保總局提交國務院審查批准。國家級自然保護區範圍調整和功能區調整的評審，按照國家級自然保護區評審標準和評審程式進行，對破壞特別嚴重、失去保護價值的，經國家級自然保護區評審委員會評審通過，由國務院環境保護行政主管部門報請國務院批准，取消其國家級自然保護區資格，省級和市縣級的保護區由有關主管部門提出，並由相應級別的人民政府審定、批准，並報上一級主管部門備案。

二、自然保護區的綜合管理體系

1.自然保護區主管部門

《自然保護區條例》第八條規定了國家對自然保護區實行綜合管理與分部門管理相結合的管理體制。國家院環境保護行政主管部門負責全國自然保護區的綜合管理。國務院林業、農業、地質礦產、水利、海洋等有關行政主管部門在各自的職責範圍內，主管有關的自然保護區。林業部門負責森林生態系統及陸棲野生動物類型自然

保護區的建設與管理；農業部門負責草原、荒漠、內陸濕地和淡水水域生態系統以及水生動物類型自然保護區的建設與管理，地礦部門負責自然遺跡類自然保護區的建設與管理；海洋部門負責海洋與海岸生態系統類型自然保護區的建設與管理，環保部門作為綜合、監督管理部門，具體負責組織制定全國自然保護區發展規劃、評價標準、方針政策、法規制度和管理指南；組織國家級自然保護區的評審工作以及監督檢查自然保護區的管理品質等，為便於工作，也建立了部分較典型的自然保護區，目前林業和環保部門建立和負責的保護區占了所有保護區數量的 87%國家林業局因為主管中國大陸生物多樣性最豐富的森林、濕地和陸生野生動物，而建立和負責了中國大陸絕大部分的森林、濕地和森林野生動物保護區，水利、建設和中國科學院等部門也建立了一些自然保護區，這些主管部門對其主管的保護區有管理和執法權利。

2.物種保護主管部門

其他的法律和法規對相應的資源管理和保護也作了類似的有關主管單位的規定，例如《野生動物保護法》第七條規定：「國務院林業、漁業行政主管部門分別主管全國陸生、水生野生動物管理工作，省、自治區、直轄市人民政府林業行政主管部門主管本行政區域內的陸生野生動物管理工作，自治州、縣和市政府陸生野生動物管理工作的行政主管部門，由省、自治區、直轄市人民政府確定，縣以上地方人民政府漁業行政主管部門主管本行政區域內水生野生動物管理工作」因此國家林業局、農業部下屬漁業局分別主管全國陸生、水生野生動物管理工作。《野生植物保護條例》第八條規定國務院林業行政主管部門主管全國林區內野生植物和林區外珍

貴野生樹木的監督管理工作，國務院農業行政主管部門主管全國其他野生植物的監督管理工作，國務院建設行政部門負責城市園林、風景名勝區內野生植物的監督管理工作，國務院環境保護部門負責對全國野生植物環境保護工作的協調和監督，國務院其他有關部門依照職務分工負責有關的野生植物保護工作，對於這些被保護的生物，分別也有相應的主管部門來負責執法，例如林業部門有林業公安來執行違反《野生動物保護法》的案件。

3. 生態保護綜合協調機制

保護區管理部門和機構繁多，部門之間衝突和隔離嚴重，按照《自然保護區條例》《野生植物保護條例》規定國務院環境保護行政主管部門負責全國自然保護區和野生植物的綜合管理工作，但是國家環保部門各級都面臨管理能力不足的問題，導致其協調功能不能正常發揮。各個省，特別是行政更低一級的縣，級環保部門下專門負責生態保護工作的處建立時間都很短，管理人員很少，有的省級的環保局負責生態保護的專職人員只有 2-3 人。同時這些人員還面臨嚴重經驗缺乏和專業知識不夠的問題，導致環保部門的總體機構和管理人員能力不足，另外由於環保部門的有關生態保護的管理機制還正在成長中，經費嚴重不足。由於種種管理能力的不足，導致其在監督執法過程中，威性受到挑戰，出現其他部門不與合作或配合的現象。因此國家環保部門在自然保護區的綜合管理和協調方面的功能遠未得到正常發揮，從而導致保護區管理缺乏足夠的監督和協調機制。

同時針對一個特定的保護區而言，保護區有相應的主管部門，而保護區內不同的資源，又有相應的主管部門，這些主管部門可能

會與保護區的主管部門不同，例如林業部門主管的保護區內河流中的魚類，按照《野生動物保護法》的規定，應由農業部門的漁業局主管，有的時候一個保護區出現十多個部門進保護區執法的現象。目前中國大陸還沒有明確的法律和機制保證有效地協調這些矛盾，因此，一旦部門之間存在衝突，必將導致保護區管理問題。

4. 自然保護區管理機構和人員

目前自然保護區的管理機構主要有以下幾種情況：獨立的管理機構；兩個或兩個以上的保護區共建一個管理機構；與其他管理機構兩塊牌子、一套人馬；管理機構隸屬於政府職能部門，為該部門的一個科（或股）；管理機構隸屬於主管部門下屬的企事業單位等。據 2001 年底的統計，中國大陸約有 62%的保護區建立了管理機構，但有 1/3 以上的保護區尚未建立相應的管理機構。約有 73%的保護區配備有專門的管理人員，管理人員人數近 3 萬人，平均每個保護區 6 人（國家環保總局自然生態保護司，2002）。但有的條件好的保護區，有管理人員近 100 人，有的只有 1、2 個，而且這些管理人員中有許多同時肩負所屬主管部門的其他工作，有相當一部分人雖然被算入保護區管理人員編制，但實際投入保護區管理工作的時間很少。

三、自然保護區的經費機制

保護區的最大經費來源通常來自地方或部門，省級（自治區級）政府和主管部門會對其主管的保護區提供不同支援力度的經費，這些經費主要用於國家級和部分省級保護區，例如雲南到 1999 年，

對國家級和省級的保護區基礎設施投資累計約 5800 萬元（國家林業局野生動植物保護司，2000 年），省級保護區的機構人員事業經費在很多省份都被列入省級財政預算，更低一級市級和縣級的保護區通常只能得到較少的或非常規的當地政府的經費資助。

國家財政每年為國家級保護區提供 3000 萬元基礎能力和管護能力建設費用，全國的 226 個國家級自然保護區都有資格由當地提出申請，經由主管部門審核，上報計委和財政部，通常每年批准大約有 30 個左右的國家級保護區，平均每個得到約 100 萬的資金，這些經費全部用於基礎能力和管護能力建設，其中部分可以用於保護區資源調查（非常規的），但其中不包括保護區人員培訓，保護區的日常管護、資源監測和巡護執法的費用。

通常旅遊收入也是保護區的經費來源之一，特別是象九寨溝、黃龍等有巨額旅遊收入的保護區，保護區的經費就顯得較為充裕，但對於大部分保護區來說，旅遊收入十分少，甚至基本為 0，也有相當多的保護區周邊地區，甚至是保護區內的旅遊收入被旅遊部門或一些企業掌握，保護區主管部門和當地社區獲得的收入十分有限，因而造成利益分配不均，為保護而作出貢獻的單位和個人卻得不到應有的補償，使保護和經濟利益之間的矛盾更加突出，也使保護經費不足成為突出問題。

來自國際的經費不定期地支援中國大陸一些大型和高級別的保護區。全球環境基金（GEF）的直接投資保護區過千萬美元的有 2 次。1995 年 GEF 提供了總額為 1790 萬美元的贈款，用於「中國自然保護區管理」項目。1999－2005 年「中國濕地生物多樣性保護與可持續利用」專案 GEF 投入 1168.9 萬美元。另外還有一些中小型的投資，如 1999－2002 年的「羅布泊自然庇護所生物多樣性

保」項目，GEF 提供了 75 萬美元。截止到 2003 年 6 月，GEF 已經為 35 個中國項目（不包括中國參加的區域專案和全球專案）提供和批准提供了大約 4 億美元的贈款，其中專門用於生物多樣性保護的占 13%，即約 5200 萬美元。英國政府環境基金、歐盟（EU）、荷蘭政府等在中國的保護區都有一些保護項目。非政府國際組織在中國的保護工作也十分活躍，包括世界自然基金會（WWF）、保護國際（CI）、世界自然保護聯盟（IUCN）、英國野生動植物保護國際（FFI）、美國大自然保護協會（TNC）等。因此流入保護區的國際經費正在增長。

很多保護區，特別是級別比較低的保護區，國內的投資十分有限，甚至維持工作人員的工資仍然很困難。能夠得到的國內投資通常被分為基礎建設經費、事業費和特殊項目費。基礎建設費占了所有經費的絕大部分，常用於建設各種用房（如辦公、救護中心、基本旅遊設施，甚至動物園和植物園等）和道路（包括交通和巡護道路）建設；事業費基本上是指保護區工作人員的工資和一部分日常辦公費用；特殊項目經費可能用於最初的保護區資源調查以及其他的短期項目。對於日常巡護、監測和執法，絕大部分保護區沒有長期有保障的預算，就這點而言，可以說絕大部分保護區都面臨嚴重的經費缺乏問題，導致絕大部分保護區並沒有堅持長期有效的日常巡護、監測和執法。國際經費資助常常為一次性或非常規的經費，鼓勵用於提高保護區管理人員的素質、資源調查和社區宣傳和發展，但仍然有相當大的部分被用於基礎設施的建設。通常國際經費為期 5 年左右的較多，現在有相當多的國際經費用於幫助保護區建立長期的基礎和管理人員的巡護和監測能力，但這通常也不能保證這些工作的長期經費問題。

現有的這些經費機制或多或少地鼓勵或引導保護區從事過度的基礎設施建設，而非日常的保護監測、巡護和管理工作，這是目前保護區管理不善的重要原因之一，同時對各類經費的管理缺乏各級監督，經費管理情況各個保護區參差不齊，經費管理不善問題十分嚴重。在大量經費並沒有有效地用於保護工作同時，很多保護區又迫於支付管理人員的工資壓力，而尋求資源利用獲取經費的方法，比較多的現像是不合理地發展生態旅遊而導致保護區內資源的破壞。有的保護區由於管理不善，保護區的資源變成了一些人的賺錢工具。

四、自然保護區的相關法律法規

參照《國家級自然保護區監督檢查辦法》

第一條　　為加強對國家級自然保護區的監督管理，提高國家級自然保護區的建設和管理水準，根據《中華人民共和國環境保護法》、《中華人民共和國自然保護區條例》以及其他有關規定，制定本辦法。

第二條　　本辦法適用於國務院環境保護行政主管部門組織的對全國各類國家級自然保護區的監督檢查。

第三條　　國務院環境保護行政主管部門在依照法律法規和本辦法的規定履行監督檢查職責時，有權採取下列措施：

　　　　　（一）進入國家級自然保護區進行實地檢查；

　　　　　（二）要求國家級自然保護區管理機構彙報建設和管理情況；

（三）查閱或者複製有關資料、憑證；

（四）向有關單位和人員調查瞭解相關情況；

（五）法律、法規規定有權採取的其他措施。

　　監督檢查人員在履行監督檢查職責時，應當嚴格遵守國家有關法律法規規定的程式，出示證件，並為被檢查單位保守技術和業務秘密。

第四條　　有關單位或者人員對依法進行的監督檢查應當給予支援與配合，如實反映情況，提供有關資料，不得拒絕或者妨礙監督檢查工作。

第五條　　任何單位和個人都有權對污染或者破壞國家級自然保護區的單位、個人以及不履行或者不依法履行國家級自然保護區監督管理職責的機構進行檢舉或者控告。

第六條　　國務院環境保護行政主管部門應當向社會公開國家級自然保護區監督檢查的有關情況，接受社會監督。

第七條　　國務院環境保護行政主管部門組織對國家級自然保護區的建設和管理狀況進行定期評估。

　　國務院環境保護行政主管部門組織成立國家級自然保護區評估委員會，對國家級自然保護區的建設和管理狀況進行定期評估，並根據評估結果提出整改建議。對每個國家級自然保護區的建設和管理狀況的定期評估，每五年不少於一次。

第八條　　國家級自然保護區定期評估的內容應當包括：

（一）管理機構的設置和人員編制情況；

（二）管護設施狀況；

（三）面積和功能分區適宜性、範圍、界線和土地權屬；

（四）管理規章、規劃的制定及其實施情況；

（五）資源本底、保護及利用情況；

（六）科研、監測、檔案和標本情況；

（七）自然保護區內建設專案管理情況；

（八）旅遊和其他人類活動情況；

（九）與周邊社區的關係狀況；

（十）宣傳教育、培訓、交流與合作情況；

（十一）管理經費情況；

（十二）其他應當評估的內容。

國家級自然保護區定期評估標準由國務院環境保護行政主管部門另行制定。

第九條　　國務院環境保護行政主管部門組織國家級自然保護區定期評估時，應當在評估開始 20 個工作日前通知擬被評估的國家級自然保護區管理機構及其行政主管部門。

第十條　　國家級自然保護區評估結果分為優、良、中和差四個等級。

國務院環境保護行政主管部門應當及時將評估結果和整改建議向被評估的國家級自然保護區管理機構回饋，並抄送該自然保護區行政主管部門及所在地省級人民政府。

被評估的國家級自然保護區管理機構對評估結果有異議的，可以向國務院環境保護行政主管部門申請覆核；國務院環境保護行政主管部門應當及時進行審查核實。

第十一條　　國家級自然保護區定期評估結果由國務院環境保護行政主管部門統一發佈。

第十二條　　國務院環境保護行政主管部門對國家級自然保護區進行執法檢查。執法檢查分為定期檢查、專項檢查、抽查和專案調查等。

第十三條　國家級自然保護區執法檢查的內容應當包括：

（一）國家級自然保護區的設立、範圍和功能區的調整以及名稱的更改是否符合有關規定；

（二）國家級自然保護區內是否存在違法砍伐、放牧、狩獵、捕撈、採藥、開墾、燒荒、開礦、採石、挖沙、影視拍攝以及其他法律法規禁止的活動；

（三）國家級自然保護區內是否存在違法的建設專案，排汙單位的污染物排放是否符合環境保護法律、法規及自然保護區管理的有關規定，超標排汙單位限期治理的情況；

（四）涉及國家級自然保護區且其環境影響評價檔依法由地方環境保護行政主管部門審批的建設專案，其環境影響評價檔在審批前是否征得國務院環境保護行政主管部門的同意；

（五）國家級自然保護區內是否存在破壞、侵佔、非法轉讓自然保護區的土地或者其他自然資源的行為；

（六）國家級自然保護區的旅遊活動方案是否經過國務院有關自然保護區行政主管部門批准，旅遊活動是否符合法律法規規定和自然保護區建設規劃（總體規劃）的要求；

（七）國家級自然保護區建設是否符合建設規劃（總體規劃）要求，相關基礎設施、設備是否符合國家有關標準和技術規範；

（八）國家級自然保護區管理機構是否依法履行職責；

（九）國家級自然保護區的建設和管理經費的使用是否符合國家有關規定；

（十）法律法規規定的應當實施監督檢查的其他內容。

第十四條　對在定期評估或者執法檢查中發現的違反國家級自然保護區建設和管理規定的國家級自然保護區管理機構，除依照本辦法第十九條的規定處理外，國務院環境保護行政主管部門應當責令限期整改，並可酌情予以通報。

對於整改不合格且保護對象受到嚴重破壞，不再符合國家級自然保護區條件的國家級自然保護區，國務院環境保護行政主管部門應當向國家級自然保護區評審委員會提出對該國家級自然保護區予以降級的建議，經評審通過並報國務院批准後，給予降級處理。

第十五條　因有關行政機關或者國家級自然保護區管理機構濫用職權、怠忽職守、徇私舞弊，導致該國家級自然保護區被降級的，對其直接負責的主管人員和其他直接責任人員，國務院環境保護行政主管部門可以向其上級機關或者有關監察機關提出行政處分建議。

第十六條　被降級的國家級自然保護區，五年之內不得再次申報設立國家級自然保護區。

第十七條　國務院環境保護行政主管部門應當及時向社會公佈對國家級自然保護區執法檢查的結果、被責令整改的國家級自然保護區名單及其整改情況和被降級的國家級自然保護區名單。

第十八條　縣級以上地方人民政府及其有關行政主管部門，違反有關規定，有下列行為之一的，對直接負責的主管人員和其他

直接責任人員，國務院環境保護行政主管部門可以向其上級機關或者有關監察機關提出行政處分建議：

（一）未經批准，擅自撤銷國家級自然保護區或者擅自調整、改變國家級自然保護區的範圍、界限、功能區劃的；

（二）違法批准在國家級自然保護區內建設污染或者破壞生態環境的專案的；

（三）違法批准在國家級自然保護區內開展旅遊或者開採礦產資源的；

（四）對本轄區內發生的違反環境保護法律法規中有關國家級自然保護區管理規定的行為，不予制止或者不予查處的；

（五）制定或者採取與環境保護法律法規中有關國家級自然保護區管理規定相抵觸的規定或者措施，經指出仍不改正的；

（六）干預或者限制環境保護行政主管部門依法對國家級自然保護區實施監督檢查的；

（七）其他違反國家級自然保護區管理規定的行為。

第十九條　國家級自然保護區管理機構違反有關規定，有下列行為之一的，國務院環境保護行政主管部門應當責令限期改正；對直接負責的主管人員和其他直接責任人員，可以向設立該管理機構的自然保護區行政主管部門或者有關監察機關提出行政處分建議：

（一）擅自調整、改變自然保護區的範圍、界限和功能區劃的；

（二）未經批准，在自然保護區開展參觀、旅遊活動的；

（三）開設與自然保護區保護方向不一致的參觀、旅遊項目的；

（四）不按照批准的方案開展參觀、旅遊活動的；

（五）對國家級自然保護區內發生的違反環境保護法律法規中有關國家級自然保護區管理規定的行為，不予制止或者不予查處的；

（六）阻撓或者妨礙監督檢查人員依法履行職責的；

（七）挪用、濫用國家級自然保護區建設和管理經費的；

（八）對監督檢查人員、檢舉和控告人員進行打擊報復的；

（九）其他不依法履行自然保護區建設和管理職責的行為。

第二十條　　國家級自然保護區管理機構拒絕國務院環境保護行政主管部門對國家級自然保護區的監督檢查，或者在監督檢查中弄虛作假的，由國務院環境保護行政主管部門依照《自然保護區條例》的有關規定給予處罰。

第二十一條　　省級人民政府環境保護行政主管部門對本行政區域內地方級自然保護區的監督檢查，可以參照本辦法執行。

縣級以上地方人民政府環境保護行政主管部門對本行政區域內的國家級自然保護區的執法檢查內容，可以參照本辦法執行；在執法檢查中發現國家級自然保護區管理機構有違反國家級自然保護區建設和管理規定行為的，可以將有關情況逐級上報國務院環境保護行政主管部門，由國

　　務院環境保護行政主管部門經核實後依照本辦法的有關
規定處理。

第二十二條　　本辦法自 2006 年 12 月 1 日起施行。

中國大陸觀光遊樂業管理及法規

第一節　法源定義及主管機關

　　觀光遊樂業，指經主管機關核准經營觀光遊樂設施之營利事業，涵蓋了娛樂、休閒、健身和戶外運動等內容，包括遊樂園、主題公園、人造景觀、嘉年華等具體的概念，大陸觀光遊樂業的主管機關為省市政府，當地旅遊局及發改委，如果是大型的則需中央同意，國際休閒經濟專家認為：「世界將進入一個休閒時代，休閒、娛樂和旅遊業掀起的經濟大潮將席捲世界各地」，觀光遊樂業在中國是伴隨著改革開放應運而生的新興產業。二十世紀九十年代，是中國觀光遊樂業發展較快的時期，隨著中國加入世貿組織和 2008 年奧運會申辦成功，目前已成為刺激國民消費，推動經濟增長的新亮點。

第二節　中國大陸觀光遊樂業之設立發照

　　中國大陸觀光遊樂業有關旅遊發展規劃方面，由國家旅遊局負責大陸全國的旅遊發展規劃管理工作；地方各級旅遊局負責本行政區域內的旅遊發展規劃管理工作。[1]並交由國家旅遊局對編制旅遊發展規劃的單位進行資質認定，並予以公告。[2]

　　大陸為加強規範旅遊規劃設計單位資質等級認定工作，根據國家旅遊局《旅遊發展規劃管理辦法》，特制定了《旅遊規劃設計單位資質等級認定管理辦法》。

　　旅遊規劃設計業務是指：編制各級旅遊發展規劃，包括大陸全國旅遊發展規劃、區域旅遊發展規劃、地方各級旅遊發展規劃；編制各類旅遊專項規劃，包括旅遊景區規劃、景觀設計、活動策劃、行銷策劃、資源開發方案等；提供與旅遊規劃設計相關的其他服務。[3]

　　其中把旅遊規劃設計單位資質等級分為甲級、乙級和丙級。[4]由國家旅遊局組織設立全國旅遊規劃設計單位資質等級認定委員會，負責大陸全國旅遊規劃設計單位資質等級認定工作的組織和管理。各省級旅遊行政管理部門組織設立省級旅遊規劃設計單位資質等級認定委員會，並報大陸全國旅遊規劃設計單位資質等級認定委員會備案。省級旅遊規劃設計單位資質等級認定委員會根據大陸全

[1]　旅遊發展規劃管理辦法第五條。
[2]　旅遊發展規劃管理辦法第十五條。
[3]　旅遊規劃設計單位資質等級認定管理辦法第二條。
[4]　旅遊規劃設計單位資質等級認定管理辦法第三條。

國旅遊規劃設計單位資質等級認定委員會的委託，負責本轄區內的
旅遊規劃設計單位資質等級認定工作的組織和管理。[5]

第三節　中國大陸觀光遊樂業之經營管理

針對目前中國大陸觀光遊樂業在經營管理上所存在的主要問
題，需特別強調以下四個方面：

一、強化戰略管理

企業戰略管理決定企業長期表現的一系列重大管理決策和
行動，包括企業戰略的制定、實施、評估和控制。從投入產出的
角度看，企業戰略管理同通常所謂的經營管理、生產管理是有明
顯區別的。

近幾年來，中國觀光遊樂業的數量和投資建設規模越來越大，
內部產品構成日趨豐富，管理範圍和幅度也越來越大，經營企業與
社會的聯繫程度大大緊密，同時，隨著社會經濟的發展和旅遊市場
供需關係的逆轉，企業經營環境的不確定性和複雜性日益增大，企
業相互之間的競爭日益加劇，觀光遊樂業企業為了生存和發展，就
必須對周圍的各項要素及未來的投入產出進行深入透徹的分析，即
讓戰略管理上管理的大舞台，然而，據瞭解，當前中國經營觀光遊

樂業的企業大都依舊停留在生產管理階段，能上升到經營管理階段的企業為數不多，能實施戰略管理的企業少之又少，經營管理水準的落後，使得一大批在設計上「先天不足」的觀光遊樂業雪上加霜，也使得一些創意並不差的觀光遊樂業光彩黯淡、步履維艱。

推行企業戰略管理是中國觀光遊樂業發展的時代所需，觀光遊樂業企業的戰略管理內容廣泛，但總體上是要建立「戰略內容與戰略環境之間的適應關係」。具體地說，戰略要與環境、資源和組織三個因素相適應。環境是企業的外部因素，包括政策、經濟氣候、顧客、競爭等諸多變數；而資源和組織則是企業的內部因素。作為觀光遊樂業經營管理的決策者必須具備差別化、多樣化、集中化、系統化、彈性化等戰略指導思想，保證企業目標的順利實現。

二、在觀光遊樂業生命週期各階段實施不同產行銷策略

較之其他旅遊產品，觀光遊樂業的生命週期一般是有限的，這一特性常常使經營企業陷入困境。反過來說，如何延長觀光遊樂業的生命週期就成為觀光遊樂業經營的一個重要內容。

從大的方面看，要延長觀光遊樂業生命週期必須首先重視設計品質，其次提高製作水準，然後才是投放市場以後的經營管理，觀光遊樂業的生命週期一般都是由弱到強、又由盛轉衰的過程，投放市場之後的觀光遊樂業通常要經歷介紹期、增長期、成熟期和衰退期四個階段，每一個階段呈現不同的特點，需要有不同的行銷模式，採取不同的行銷策略，市場行銷理論告訴人們，產品生命週期

制約行銷策略，而行銷策略又影響品生命週期的變化模式。因此，觀光遊樂業的經營管理者應該注意判斷觀光遊樂業所處的生命階段，確定符合各階段的行銷策略，從而實現觀光遊樂業生命週期的延長，如：香港海洋公園採取有計劃推出新專案的辦法亦即彈性設計與開發，有效地防止了衰退期的出現。

三、降低季節性影響

　　旅遊地氣候環境的變動性和旅遊者閒暇時間的相對集中性必然導致觀光遊樂業經營的季節性，在中國北方地區，觀光遊樂業銷售的季節性尤其明顯，給企業經營帶來諸多困擾，由於觀光遊樂業生命週期有限，季節性成為影響觀光遊樂業經濟效益的重要原因；觀光遊樂業的銷售季節性是不可能完全消除的，但是其強度及對經營效益的影響程度是能夠降低減弱的，降低觀光遊樂業季節性損失可以從兩大方面入手，一是開源，包括優化產品結構設計（如設計針對淡季的產品或不受氣侯左右的室內遊樂產品）、豐富平淡季文化活動內容、施行平淡季行銷組合、著重開發本地市場、與其他企業組建戰略聯盟等等；二是節流，即降低經營管理成本，如實行彈性用工制度，關閉部分區域或專案，尋求閒置設施備的其他用途等。

四、提高員工素質，加強內部管理

　　觀光遊樂業在中國的出現還不到十年歷史，本來就缺乏相關人力資源。隨著觀光遊樂業建設熱的不斷升溫，觀光遊樂業專業人才

不僅僅是設計人才也包括管理人才的短缺問題表見得越來越為清楚。可以說，專門管理人才的匱乏既是近幾年來中國觀光遊樂業行業效益不明顯的重要原因，又是制約觀光遊樂業未來發展的「瓶頸」。因此，提高觀光遊樂業管理人員的業務素質是一件刻不容緩的事情，長期摸著石頭過河畢竟會影響效率和效益。

　　觀光遊樂業企業屬服務性行業，員工的活化勞動是其所提供產品的重要組成部分，人員服務品質直接影響和決定顧客的滿意程度，因此，觀光遊樂業企業應該像涉外飯店那樣注重內部管理，規範員工行業，創造良好的旅遊環境，這方面深圳華僑城文化旅遊區可稱楷模。

中國大陸旅行業及
領隊、導遊人員

旅行社管理及法規

第一節　旅行社沿革、定義及發展

　　旅行社是為旅遊者提供服務的機構。1996 年 10 月頒佈的《旅行社管理條例》規定：「旅行社，是指有營利目的，從事觀光業務的企業」其中的觀光業務是指「為旅遊者代辦出境、入境和簽證手續，招徠、接待旅遊者，為旅遊者安排食宿等有償服務的經營活動」，根據《旅行社管理條例》，旅行社還應包括從事觀光業務的旅遊公司、旅遊服務公司、旅遊諮詢公司或其他同類性質的企業。

　　中國大陸旅行社的發展：1923 年 8 月，上海商業儲備銀行首先設立了旅行部，為旅客代售車船票，預訂艙位、鋪位和旅館，承擔接待任務，派遣導遊，代管行李和發行旅行支票。先後在鐵路沿線和長江各主要港口城市設立了 11 個辦事機構，並於 1927 年 6 月 1 日正式成立中國旅行社。旅行社是隨著商品經濟的發展而發展的，不同的社會經濟制度對商品經濟的發展方向、範圍和速度會產生影響，從而也會對旅行社的發展產生影響。解放前，雖然中國的旅行社取得了一定的發展，但是，在半封建半殖民地的社會經濟制度下，不能不使旅行社的發展受到很大限制，新中國成立後，為了保護華僑、僑眷的正當權益，方便他們出入境旅行，在黨和政府的

關懷下，1949 年 11 月 19 日，廈門市軍管會僑務組接管了舊華僑服務社，並於同年 12 月開業。至此，新中國第一家華僑服務社誕生了。1956 年 8 月，除原有的廣東、福建兩省的華僑服務社外，天津、瀋陽、鞍山、大連、長春、哈爾濱、撫順、阜新、漢口、南京、無錫、蘇州、上海、杭州、濟南、昆明等 16 個城市也建立了華僑服務社，1957 年 4 月 22 日華僑旅行服務社總社正式成立，隨著中國大陸的國際地位日益提高，同中國大陸建交的國家不斷增加，國際交往越來越多，除政府間代表團互訪外，應邀訪華的外國各人民團體、社會賢達人士以及申請自費來華旅遊的人也在逐慚增多，在這種情況下，經政務院批准，1954 年 4 月 15 日正式成立了中國國際旅行社總社和上海、杭州等 14 個分社。它們是社會主義的「國營企業」，負責承辦政府各部門及群眾團體有關外賓招待事務等事項；並發售國際聯運火車、飛機客票。中國國際旅行社成立不久，對內對外業務活動不斷擴大，先後同蘇聯、波蘭、蒙古、捷克、阿爾巴尼亞簽訂了相互接待自費旅遊者的合同和互訪合同。並同 18 個資本主義國家的 50 多家旅行社發生了業務聯繫，1980 年 6 月，中國青年旅行社正式成立。至此，中國大陸形成了三大旅行社系統，他們在不同的範圍內為中國大陸旅遊事業的發展作出了貢獻，由於國內局勢的影響和國際關係的變化，中國大陸觀光業經歷了一個曲折的發展過程。黨的十一屆三中全會確定對外實行開放政策以後，中國大陸國際觀光業作為開放政策的部分獲得了蓬勃發展，1978—1985 年，海外入境旅遊者達 6773 萬人次。隨著國內人民生活水準的提高，中國大陸國內旅遊也迅猛發展起來，據統計，1985 年國內旅遊人次約 2‧4 億。國內、國際觀光業的發展，導致了旅行社數量和工作量的急劇增加。到 1985 年底，全國有旅行社 450 餘家，其中有的承接國際觀光業務，有的承辦國內觀光業務，1989 年各

省、自治區、直轄市和計畫單列市逐步開辦海外旅遊公司，直接招襪海外旅遊者，還有的開始承辦中國人出國旅遊探親業務。至此，全國已經形成了一個不同規模、不同檔次、不同服務對象和不同所有制形式的多層次、多功能、適應性較強的旅遊接待體系。

第二節　旅行社之特性及類別

一、中國大陸旅行社的類別

　　旅行社企業按其經營業務範圍的不同，分為三類，第一類是經營對外招株並接待外國人、華僑、港澳同胞、台灣同胞來中國、歸國或回內地旅遊的旅行社；第二類是不對外招株，只經營接待第一類旅行社或其他涉外部門組織的外國人、華僑、港澳同胞，台灣同胞來中國、歸國或回內地旅遊的旅行社；第三類是經營中國公民國內觀光業務的旅行社。

二、中國大陸旅行社的經營範圍

（一）國際旅行社的經營範圍

　　國際旅行社的經營範圍包括：入境觀光業務、出境觀光業務、國內觀光業務，具體指：

1. 株外國旅遊者來中國，華僑與香港、澳門、台灣同胞歸國及回內地旅遊，為其安排交通、遊覽、住宿、飲食、購物、娛樂及提供導遊等相關服務；
2. 招株中國大陸旅遊者在國內旅遊，為其安排交通、遊覽、住宿、飲食、購物、娛樂及提供導遊等相關服務；
3. 經國家旅遊局批准，招襪、組織中華人民共和國境內居民到外國和香港、澳門、台灣地區旅遊，為其安排領隊及委託接待服務；
4. 經國家旅遊局批准，招鐐、組織中華人民共和國境內居民到規定的與中國大陸接壤國家的邊境地區旅遊，為其安排領隊及委託接待服務；
5. 經批准，接受旅遊者委託，為旅遊者代辦入境、出境及簽證手續；
6. 為旅遊者代購、代訂國內外交通客票，提供行李服務；
7. 其他經國家旅遊局規定的觀光業務。

國際旅行社經營範圍包括的出境觀光業務，並不意味著所有國際旅行社均可經營出境觀光業務。中國大陸對出境旅遊實行「有組織、有計劃、有控制」發展的指導方針，未經國家旅遊局批准，任何旅行社不得經營中國境內居民出境觀光業務和邊境觀光業務。

（二）國內旅行社的經營範圍

國內旅行社的經營範圍，僅限於國內觀光業務，具體是：招株中國大陸旅遊者在國內旅遊，為其安排交通、遊覽、住宿、飲食、購物、娛樂及提供導遊等相關服務；為中國大陸旅遊者代購、代訂

國內交通客票提供行李服務；其他經國家旅遊局規定的與國內旅遊有關的業務。

（三）外商投資旅行社的經營範圍

外商投資旅行社可以經營入境觀光業務和國內觀光業務，外商投資旅行社不得設立分支機構，外商投資旅行社不得經營中國公民出國觀光業務以及中國其他地區的人赴香港特別行政區、澳門特別行政區和台灣地區旅遊的業務。

（四）外國旅行社常駐機構的經營範圍

只能從事旅遊諮詢、聯絡、宣傳等非經營性活動，不得經營招徠、接待等觀光業務，包括不得從事訂房、訂餐和訂交通客票等經營性業務。各級旅遊行政管理部門管理的對象：(1)國家旅遊局及其授權的省、自治區、直轄市旅遊行政管理部門的主要管理對象是：中央一級單位設立的國際旅行社、全國性旅行社集團和外國旅行社常駐機構。(2)省、自治區、直轄市旅遊行政管理部門的主要管理對象是：省、自治區、直轄市一級單位在省會城市設立的國際旅行社。(3)地方旅遊行政管理部門的管理對象是：地方所在地旅行社。

三、中國大陸旅行社的權利

1. 旅行社有進行旅遊廣告宣傳促銷和組織旅遊招徠活動的權利，旅行社可根據特許經營的業務範圍充分利用各種宣傳媒體進行旅遊廣告宣傳和開展觀光業務促銷活動，組織招徠和接待旅遊者，但所有這些旅遊資訊必須真實可靠，不得做虛假旅遊廣告，不能以任何欺詐手段騙取旅遊者。

2. 旅行社有權與任何旅遊團體和個人簽訂旅遊合同，約定旅遊服務專案。旅行社與旅遊者雙方應本著公平、自願、合情、合理、合法的原則，共同協商並簽訂旅遊合同，旅遊合同一經簽訂，對雙方都具有約束力，旅行社要按照雙方簽訂旅遊合同所約定的專案為旅遊者提供相應的服務。

3. 旅行社有權向被提供服務的旅遊者收取合理的服務費，旅行社為旅遊者提供綜合配套的各項服務，有權按雙方合同約定收取相應的報酬，提供質價相符的旅遊產品和旅遊服務。

4. 旅行社有權按照雙方簽訂的旅遊合同安排旅遊活動，確定旅遊時間、旅遊線路及遊覽方式等。

5. 旅行社有權向因未按旅遊合同約定參加旅遊活動的旅遊者收取違約金，有權向因旅遊者自身行為造成旅行社損失的旅遊者提出索賠要求。

四、中國大陸旅行社的義務

1. 旅行社最基本的義務是保障旅遊者人身、財產的安全，旅行社所提供的旅遊產品和旅遊服務必須符合相應的國家安全標準，有責任和義務在旅遊活動期間保護旅遊者的人身、財產不受侵害。

2. 旅行社有義務按旅遊合同的約定向旅遊者提供相應的旅遊產品和服務，所提供的旅遊產品和服務必須價質相符。

3. 旅行社有義務對由於自身的過失造成旅遊者合法權益受損害承擔賠償責任，除因不可抗力或法律特別規定外，因旅行社自身原因造成旅遊者合法權益受損害的，旅行社應給予賠償。

4. 旅行社有義務在旅遊活動期間尊重旅遊者的民族習慣。

第三節　旅行社之註冊

　　中國大陸旅行社的申辦條件和中辦程式根據《旅行社管理條例》規定，不同類別的旅行社在取得營業資格時，必須具備一定的條件和向不同級別的主管部門提出申請，並辦理註冊登記手續。

（一）旅行社申辦的條件如下：

(1) 有固定且足夠的營業場所。

(2) 有必要的營業設施。如傳真機、有業務用汽車等。直線電話、電子電腦等辦公設備。

(3) 有經培訓並持有省、自治區、直轄市以上人民政府旅遊行政管理部門頒發的資格證書的經營人員，國際旅行社總經理、副總經理、部門經理及業務主管人員均需持有國家旅遊局頒發的《旅行社經理任職資格證書》，不少於四名，其中總經理或副總經理必須有一名持證；專職財務人員必須有會計師以上職稱，不少於一名，國內旅行社總經理、副總經理、部門經理及業務主管人員均需持有國家旅遊局頒發的《旅行社經理任職資格證書》，不少於二名，其中總經理或副總經理必須有一名持證；專職財務人員必須有助理會計師以上職稱，不少於一名。

(4) 有一定量的註冊資本和品質保證金。國際旅行社註冊資本不低於 150 萬元人民幣，國內旅行社不少於 30 萬元人民幣；經營入境觀光業務的國際旅行社品質保證金交納 60 萬元人民幣，經營出境觀光業務的交納 100 萬元人民幣，

經營國內觀光業務的交納 10 萬元人民幣。品質保證金及其在旅遊行政管理部門負責管理期間產生的利息，屬於旅行社所有；旅遊行政管理部門按照國家有關規定，可以從利息中提取一定比例的管理費。

申請設立旅行社應將出資證明、交納品質保證金承諾書、經理和業務主管人員的資格證書、營業場所和經營設施等有關證明文件，隨同「設立申請書」和「可行性研究報告」，根據所設旅行社的類型，報送接受申請的相應旅遊行政管理部門審查。

申請設立國際旅行社，應當按照《條例》的規定，直接向所在省、自治區、直轄市旅遊行政管理部門提出申請，受理申請的旅遊行政管理部門，在征得擬設地的縣級以上旅遊行政管理政管理部門提出申請，受理申請的旅遊行政管理部門，在征得擬設地的縣級以上旅遊行政管理部門的意見，並簽署審查意見後，報國家旅遊局審批。設立國內旅行社，應當按照《條例》的規定，直接向所在省、自治區、直轄市旅遊行政管理部門或其授權的地、市級旅遊行政管理部門提出申請。受理申請的旅遊行政管理部門在征得擬設地的縣級以上旅遊行政管理部門的意見後，根據《條例》的規定進行審批，並報國家旅遊局備案。

各地旅遊行政管理部門應當自收到符合規定的旅行社設立申請書之日起，30 個工作日內簽署審查意見，或作出批准與不批准的決定，已經審批同意設立的旅行社，審批部門應當向其頒發許可證，國際旅行社發《國際旅行社業務經營許可證》，國內旅行社發《國內旅行社業務經營許可證》，申請者應當在收到許可證起 60 個工作日內，持批准設立檔和許可證到工商行政管理部門領取營業執照。

　　旅行社根據業務經營和發展的需要，可以設立非法人分社和門市部等分支機構，但分社設立必須在總社年接待量在 10 萬人次以上的情況下才行，其經營範圍不能超過設立社的經營範圍，分社設立必須增交品質保證金 30 萬或 15 萬元人民幣、增加註冊資本 75 萬或 15 萬元人民幣，然後到原審批的旅遊行政管理部門領取許可證，再到工商行政管理部門辦理登記註冊手續，市部的設立必須由設立社報原審批旅遊行政管理部門和門市部所在地的旅遊行政管理部門同意並備案，門市部與其設立社必須保持統一的人事管理制度、財務管理制度、組團活動與導遊安排、旅遊路線與產品。

（二）設立旅行社提交的文件及申報審批

　1. 設立旅行社應提交的文件：

　(1) 申請書

　(2) 設立旅行社可行性研究報告

　(3) 旅行社章程

　(4) 旅行社經理、副經理履歷表和<旅行社經理任職資格證書>

　(5) 開戶銀行出具的<資金信用證明>、註冊會計師及會計師事務所或審計事務所出具的<驗資報告>

　(6) 經營場所證明

　(7) 經營設備情況證明

　2. 旅行社的申報及審批

　(1) 設立旅行社申報審批程式

　(2) 審批旅行社的條件

　(3) 審批期限

　(4) 工商登記

第四節　旅行社之經營

　　旅遊對於促進經濟方面有著巨大的作用，預計到 2013 年，中國旅遊年增長率將達到 4.4%，其中個人旅遊消費將以年均 9.8%的速度增長，企業綜合旅遊的速度達到 4.9%，對於 GDP 的直接貢獻達到 8446 億人民幣，並可直接吸納就業人數 1610 萬人，間接提供工作崗位 6520 個，按照中國制定的全國旅遊發展規劃，以 2000 年為基數，到 2020 年，觀光業總收入翻三番，將達到 36000 億人民幣，占 GDP 的 8%，中國將成為世界第一大旅遊目的地國家，因此，作為六大新興消費熱的行業之一的旅遊行業，在今後幾年，將存在廣闊的發展空間。

　　改革開放以來，中國大陸觀光業的增長速度遠遠高於同期 GDP 和同期第三產業。2007 年全國觀光業總收入首次突破 1 萬億元，達 1.09 萬億元，增長 22.6%，占 GDP 的 4.37%。伴隨著中國觀光業的高速發展，作為觀光業重要組成部分的旅行社行業也發展迅速，特別是近十年來，行業規模不斷擴大，從業人員不斷增加.截至 2007 年末，全國納入統計範圍的旅行社共有 18943 家，其中國際旅行社 1797 家，國內旅行社 17146 家.全國旅行社資產總額 517.00 億元，各類旅行社共實現營業收入 1639.30 億元，實際繳納稅金 10.97 億元。

　　中國入境旅遊和國內旅遊的市場規模，為中國大陸眾多的旅行社提供了良好的市場環境和發展機遇。目前，中國國民在出境旅遊方面，對於旅行社的依賴性是最強的，而且呈現出良好的發展態勢，出境旅遊者對於旅行社的依賴性是目前整個出境旅遊的現狀是

密切相關的，首先，出境旅遊的手續比較的煩瑣；其次，中國國民缺乏國際旅遊的經歷和經驗；第三，出境旅遊存在較大的語言和文化差異。這樣，就決定了出境旅遊更多是依靠旅遊社承擔，預計這種狀況還將持續相當一段時間，在國內旅遊方面，由於旅遊者基本不存在語言和文化方面的差異，手續也比較的簡單，加之國內的居民對於旅行社接待品質方面的原因，所以在國內的旅遊方面，對於旅行社的使用方面，相對比較低，但是這樣的狀況，隨著人民旅遊消費觀念的轉變，和旅行社服務品質的提高，有很大的改變，入境旅遊是中國觀光業重點發展的一個方面，中國旅行社在入境旅遊方面，接待的情況相對比較的穩定，每年以 5%-10%的速度增長。中國旅行社總社是新中國第一家旅行社，是一家綜合性的大型旅行社，每年接待 100 多萬中外遊客。近年來，中國旅行社通過購並其他旅行社的方法，逐步建立起覆蓋全國，延伸海外的業務網路，在澳大利亞新設了三家旅行社，2003 年 12 月份，中國旅行社和澳洲最大的旅遊集團成立了中國大陸第一家外資控股的旅行社，2005 年 4 月，中國旅行社和全國 34 家地方旅行社簽訂了中國旅行社系統加入的合同，2005 年 9 月，中國旅行社特許經營加盟商增至 36 家，並且成立了董事會。

綜上所述，相信中國旅行社行業，在繼續穩定入境觀光業務的同時，在出境旅遊和國內旅遊方面，還存在著很大的市場空間。

第五節　旅行社與交通業的整合

　　旅遊交通是旅遊社重要組成部分之一，對旅遊社的發展有著決定性影響，旅行社與交通業整合的途徑，一、以市場為導向，做好旅遊交通規劃，實施交通融入戰略，旅遊交通能否正常、有序的發展，關係到整個旅行社的興衰成敗，提出科學的旅遊交通規劃，應以市場為導向，為旅遊交通業明確發展目標，使得旅遊交通各種方式協調發展，優勢互補，創造便於遊覽、舒適、快捷、安全的旅遊交通條件，以及「旅速遊慢，旅短遊長，旅中有遊，遊旅結合」的旅遊交通環境，滿足旅遊消費者的需求，實現良好的社會效益。二、建設「綠色交通」，突顯景觀價值，交通建設應該突顯本地獨有的自然景觀和人文景觀，增加觀賞性。三、交通運載工具與時代結合，增加並改善工具特色，根據旅遊需要，儘快更新交通工具，提高客車和遊輪的檔次。四、優化交通旅遊線路和交通時刻表，以遊客為核心，以便利為原則，以舒適為目標，達到安全、可靠、便捷、有特色。旅遊交通發展具體實施應「因地而宜，因人而宜，因景而宜，因線而宜」。五、開發交通旅遊產品，充分滿足旅遊過程和遊客各方面不同層次的需求，是旅遊交通作為旅遊重要內容的最基本、最起碼的功能；更生動更發展潛力的是將旅遊交通作為旅遊的重要內容，精心策劃、精心組織，不但可以使旅遊圓滿順利，還可使旅遊價值涵蓋全過程，創造新的旅遊項目，拓展旅行社發展的領域。

旅遊從業人員管理及法規

第一節　領隊人員管理及法規

參照《出境旅遊領隊人員管理辦法》國家旅遊局令第 18 號

第一條　　為了加強對出境旅遊領隊人員的管理，規範其從業行為，維護出境旅遊者的合法權益，促進出境旅遊的健康發展，根據《中國公民出國旅遊管理辦法》和有關規定，制定本辦法。

第二條　　本辦法所稱出境旅遊領隊人員（以下簡稱「領隊人員」），是指依照本辦法規定取得出境旅遊領隊證（以下簡稱「領隊證」），接受具有出境觀光業務經營權的國際旅行社（以下簡稱「組團社」）的委派，從事出境旅遊領隊業務的人員.本辦法所稱領隊業務，是指為出境旅遊團提供旅途全程陪同和有關服務；作為組團社的代表，協同境外接待旅行社（以下簡稱「接待社」）完成旅遊計畫安排；以及協調處理旅遊過程中相關事務等活動。

第三條　　申請領隊證的人員，應當符合下列條件：

　　　　　（一）有完全民事行為能力的中華人民共和國公民；

　　　　　（二）熱愛國家，遵紀守法；

　　　　　（三）可切實負起領隊責任的旅行社人員；

　　　　　（四）掌握旅遊目的地國家或地區的有關情況。

第四條　　組團社要負責做好申請領隊證人員的資格審查和業務培訓.
　　　　業務培訓的內容包括：思想道德教育；涉外紀律教育；旅遊政
　　　　策法規；旅遊目的地國家的基本情況；領隊人員的義務與職責.
　　　　對已經領取領隊證的人員，組團社要繼續加強思想教育和業務
　　　　培訓，建立嚴格的工作制度和管理制度，並認真貫徹執行。

第五條　　領隊證由組團社向所在地的省級或經授權的地市級以上旅
　　　　遊行政管理部門申領，並提交下列材料：申請領隊證人員登記
　　　　表；組團社出具的勝任領隊工作的證明；申請領隊證人員業務
　　　　培訓證明。

　　　　　旅遊行政管理部門應當自收到申請材料之日起 15 個工作
　　　　日內，對符合條件的申請領隊證人員頒發領隊證，並予以登記
　　　　備案。旅遊行政管理部門要根據組團社的正當業務需求合理發
　　　　放領隊證。

第六條　　領隊證由國家旅遊局統一樣式並製作，由組團社所在地的
　　　　省級或經授權的地市級以上旅遊行政管理部門發放。

　　　　　領隊證不得偽造、塗改、出借或轉讓。

　　　　　領隊證的有效期為三年，凡需要在領隊證有效期屆滿後繼
　　　　續從事領隊業務的，應當在屆滿前半年由組團社向旅遊行政管
　　　　理部門申請登記換發領隊證。

　　　　　領隊人員遺失領隊證的，應當及時報告旅遊行政管理部
　　　　門，並聲明作廢，然後申請補發；領隊證損壞的，應及時申請
　　　　換發。

　　　　　被取消領隊人員資格的人員，不得再次申請領隊登記。

第七條　　領隊人員從事領隊業務，必須經組團社正式委派。

　　　　　領隊人員從事領隊業務時，必須佩帶領隊證。

未取得領隊證的人員，不得從事出境旅遊領隊業務。

第八條　　領隊人員應當履行下列職責：

（一）遵守《中國公民出國旅遊管理辦法》中的有關規定，維護旅遊者的合法權益；

（二）協同接待社實施旅遊行程計畫，協助處理旅遊行程中的突發事件、糾紛及其它問題；

（三）為旅遊者提供旅遊行程服務；

（四）自覺維護國家利益和民族尊嚴，並提醒旅遊者抵制任何有損國家利益和民族尊嚴的言行。

第九條　　違反本辦法第四條，對申請領隊證人員不進行資格審查或業務培訓，或審查不嚴，或對領隊人員、領隊業務疏於管理，造成領隊人員或領隊業務發生問題的，由旅遊行政管理部門視情節輕重，分別給予組團社警告、取消申領領隊證資格、取消組團社資格等處罰。

第十條　　違反本辦法第七條第三款規定，未取得領隊證從事領隊業務的，由旅遊行政管理部門責令改正，有違法所得的，沒收違法所得，並可處違法所得 3 倍以下不超過人民幣 3 萬元的罰款；沒有違法所得的，可處人民幣 1 萬元以下罰款。

第十一條　　違反本辦法第六條第二款和第七條第二款規定，領隊人員偽造、塗改、出借或轉讓領隊證，或者在從事領隊業務時未佩帶領隊證的，由旅遊行政管理部門責令改正，處人民幣 1 萬元以下的罰款；情節嚴重的，由旅遊行政管理部門暫扣領隊證 3 個月至 1 年，並不得重新換發領隊證。

第十二條　　違反本辦法第八條第一項規定的，按《中國公民出國旅遊管理辦法》的有關規定處罰。

第十三條　　違反本辦法第八條第二、三、四項規定的，由旅遊行政
　　　　　　管理部門責令改正，並可暫扣領隊證 3 個月至 1 年；造成重
　　　　　　大影響或產生嚴重後果的，由旅遊行政管理部門撤銷其領隊
　　　　　　登記，並不得再次申請領隊登記，同時要追究組團社責任。

第十四條　　旅遊行政管理部門工作人員怠忽職守、濫用職權、徇私
　　　　　　舞弊，構成犯罪的，依法追究刑事責任；未構成犯罪的，依
　　　　　　法給予行政處分。

第十五條　　本辦法由國家旅遊局負責解釋。

第十六條　　本辦法自發佈之日起施行。

第二節　　導遊人員管理及法規

《導遊人員等級考核評定管理辦法》

第一條　　為加強導遊隊伍建設，不斷提高導遊人員的業務素質，根
　　　　　據《導遊人員管理條例》，制訂本辦法。

第二條　　導遊人員等級考核評定工作，遵循自願申報、逐級晉升、
　　　　　動態管理的原則。

第三條　　凡通過全國導遊人員資格考試並取得導遊員資格證書，符
　　　　　合全國導遊人員等級考核評定委員會規定報考條件的導遊人
　　　　　員，均可申請參加相應的等級考核評定。

第四條　　國家旅遊局負責導遊人員等級考核評定標準、實施細則的
　　　　　制訂工作，負責對導遊人員等級考核評定工作進行監督檢查。

第五條　　國家旅遊局組織設立全國導遊人員等級考核評定委員會。

第六條　　全國導遊人員等級考核評定委員會組織實施全國導遊人員等級考核評定工作。

　　　　　省、自治區、直轄市和新疆生產建設兵團旅遊行政管理部門組織設立導遊人員等級考核評定辦公室，在全國導遊人員等級考核評定委員會的授權和指導下開展相應的工作。

第七條　　導遊人員等級分為初級、中級、高級、特級四個等級.導遊員申報等級時，由低到高，逐級遞升，經考核評定合格者，頒發相應的導遊員等級證書。

第八條　　導遊人員等級考核評定工作，按照「申請、受理、考核評定、告知、發證」的程式進行。

　　　　　中級導遊員的考核採取筆試方式，其中，中文導遊人員考試科目;導遊知識專題和漢語言文學知識；外語導遊人員考試科目為「導遊知識專題」和「外語」。高級導遊員的考核採取筆試方式，考試科目為「導遊案例分析」和「導遊詞創作」，特級導遊員的考核採取論文答辯方式。

第九條　　參加省部級以上單位組織的導遊技能大賽獲得最佳名次的導遊人員，報全國導遊人員等級考核評定委員會批准後，可晉升一級導遊人員等級，一人多次獲獎只能晉升一次，晉升的最高等級為高級。

第十條　　旅行社和導遊管理服務機構應當採取有效措施，鼓勵導遊人員積極參加導遊人員等級考核評定。

第十一條　　參與導遊人員等級考核評定的命題員和考核員必須是經全國導遊人員等級考核評定委員會進行資格認定，命題員和考核員接受全國導遊人員等級考核評定委員會的委派，承擔導遊人員等級考核評定相關工作。

第十二條　　參與考核評定的命題員和考核員不得徇私舞弊，全國導
　　　　　　遊人員等級考核評定委員會要加強對考核人員的監督管理，
　　　　　　對有違規行為的要從嚴處理，撤銷其資格。

第十三條　　導遊員等級證書由全國導遊人員等級考核評定委員會統
　　　　　　一印製。

第十四條　　導遊人員獲得導遊員資格證書和中級、高級、特級導遊
　　　　　　員證書後，可通過省、自治區、直轄市和新疆生產建設兵團
　　　　　　旅遊行政管理部門申請辦理相應等級的導遊證。

第十五條　　導遊人員等級考核評定的收費標準按照國家有關部門審
　　　　　　批的標準執行。

第十六條　　本辦法由國家旅遊局負責解釋。

第十七條　　本辦法自 2005 年 7 月 3 日起施行，原有政策、規定與本
　　　　　　辦法不符的，以本辦法為准。

《導遊人員管理條例》

第一條　　為了規範導遊活動，保障旅遊者和導遊人員的合法權益，
　　　　　促進觀光業的發展，制定本條例。

第二條　　本條例所稱導遊人員，是指依照本條例的規定取得導遊
　　　　　證，接受旅行社委派，為旅遊者提供嚮導、講解及相關旅遊服
　　　　　務的人員。

第三條　　國家實行統一的導遊人員資格考試制度。

　　　　　凡具有高級中學、中等專業學校或者以上學歷，身體健康，
　　　　　具有適應導遊需要的基本知識和語言表達能力的中華人民共和
　　　　　國公民，可以參加導遊人員資格考試；經考試合格的，由國務
　　　　　院旅遊行政部門或者國務院旅遊行政部門委託省、自治區、直
　　　　　轄市人民政府旅遊行政部門頒發導遊人員資格證書。

第四條　　在中華人民共和國境內從事導遊活動，必須取得導遊證。

　　　　　取得導遊人員資格證書的，以與旅行社訂立合同或者在導遊服務公司登記，方可持所訂立的勞動合同或者登記證明材料，向省、自治區、直轄市人民政府旅遊行政部門申請領取導遊證。

　　　　　具有特種語言能力的人員，雖未取得導遊人員資格證書，旅行社需要聘請臨時從事導遊活動的，由旅行社向省、自治區、直轄市人民政府旅遊行政部申請領取臨時導遊證。

　　　　　導遊證和臨時導遊證的樣式規格，由國務院旅遊行政部門規定。

第五條　　有下列情形之一的，不得頒發導遊證：

　　　　　（一）無民事行為能力或者限制民事行為能力的；

　　　　　（二）患有傳染性疾病的；

　　　　　（三）受過刑事處罰的，過失犯罪的除外；

　　　　　（四）被吊銷導遊證的。

第六條　　省、自治區、直轄市人民政府旅遊行政部門應當自收到申領到導遊證之日起 15 日內，頒發導遊證；發現有本條例第五條規定情形，不予頒發導遊證的，應當書面通知申請人。

第七條　　導遊人員應當不斷提高自身業務素質和職業技能，國家對導遊人員實行等級考核制度，導遊人員等級考核標準的考核辦法，由國務院旅遊行政部門制定。

第八條　　導遊人員進行導遊活動時，應當佩戴導遊證。

　　　　　導遊證的有效期限為 3 年，導遊人員需要在有效期滿後繼續從事導遊活動的，應當在有效限屆滿 3 個月前，向省、自治區、直轄市人民政府旅遊行政部門申請辦理換發導遊證手續。臨時導遊證的有效期限最長不得超過三個月，並不得延期。

第九條　　　導遊人員進行導遊活動，必須以旅行社委派。

　　　　　　導遊人員不得私承攬或者以其他任何方式直接承攬導遊業務，進行導遊活動。

第十條　　　導遊人員進行導遊活動時，應當拒絕有損其人格尊嚴或者違反其職業道德的不合理要求。

第十一條　　導遊人員進行導遊活動時，應當自覺維護國家利益和民族尊嚴，不得有損害國家利益和民族尊嚴的言行。

第十二條　　導遊人員進行導遊活動時，應當遵守職業道德，著裝整潔，禮貌待人，尊重旅遊者的宗教信仰、民族風俗和生活習慣。

　　　　　　導遊人員進行導遊活動時，應當向旅遊者講解旅遊地點的人文和自然情況，介紹風土人情和習俗；但是，不得迎合個別旅遊者的低級趣味，在講解、介紹中摻雜庸俗下流的內容。

第十三條　　導遊人員應當嚴格按照旅行社確定的計畫，安排旅遊者的旅遊、遊覽活動，不得擅自增加、減少旅遊項目或者終止導遊活動。

　　　　　　導遊人員在引導旅遊者旅行、遊覽過程中，遇到可能危及旅遊者人身安全的緊急情形時，經征得多數旅遊者的同意，可以調整或者變更接待計畫，但是應當立即報告旅行社。

第十四條　　導遊人員在引導旅遊者旅行、遊覽的過程中，應當就可能發生危及旅遊者人身、財產安全的情況，向旅遊者作出真實說明和明確警示，並按照旅行社的要求採取防止危害發生的措施。

第十五條　　導遊人員進行導遊活動，不得向旅遊者兜受物品或者購買旅遊者的物品，不得以明示或者暗示的方式向旅遊者索要小費。

第十六條　　導遊人員進行導遊活動，不得欺騙脅迫旅遊者消費或者與經營者串通欺騙、脅迫旅遊者消費。

第十七條　　旅遊者對導遊人員違反本條例規定的行為，有權向旅遊行政部門投訴。

第十八條　　無導遊證進行導遊活動的，由導遊行政部門責令改正並予以公告，處 1000 元以上 3 萬元以下的罰款；有違法所得的，並處沒收違法所得。

第十九條　　導遊人員未經旅行社委派，私自承攬或者以其他任何方式直接承攬導遊業務，進行導遊活動的，由旅遊行政部門責令改正，處 1000 元以上 3 萬元以下的罰款；有違法所得的，並處沒收違法所得；情節嚴重的，由省、自治區、直轄市人民政府旅遊行政部門吊銷導遊證並予以公告。

第二十條　　導遊人員進行導遊活動時，有損害國家利益和民族尊嚴的言行的，由旅遊行政部門責令改正；情節嚴重的，由省、自治區、直轄市人民政府旅遊行政部門吊銷導遊證並予以公告；對導遊人員所在的旅行社給予警告或者責令其停業整頓。

第二十一條　導遊人員進行導遊活動時未佩戴導遊證的，由旅遊行政部門責令改正；拒不改正的，處 500 元以下罰款。

第二十二條　導遊人員有下列情形之一的，由旅遊行政部門責令改正，暫扣導遊證 3 至 6 個月；情節嚴重的，由省、自治區、直轄市人民政府旅遊行政部門吊銷導遊證並予以公告：

　　　　　　（一）擅自增加或者減少旅遊項目的；

　　　　　　（二）擅自變更接待計畫的；

　　　　　　（三）擅自中止導遊活動的。

第二十三條　導遊人員進行導遊活動，向旅遊者兜售物品或者購買旅遊者的物品的，或者以明示或暗示的方式向旅遊者索要

小費的，由旅遊行政部門責令改正，處 1000 元以上 3 萬元以下的罰款；有違法所得並處沒收違法所得；情節嚴重的，由省、自治區、直轄人民政府旅遊行政部門吊銷導遊證並予以公告；對委派該導遊人員的旅行社給予警告直至停業整頓。

第二十四條　　導遊人員進行導遊活動，欺騙、脅迫旅遊者消費或者與經營者串通欺騙、脅迫旅遊消費的，由旅遊行政部門責令改正，處 1000 元以 3 萬元以下罰款；有違法所得，並處沒收違法所得；情節嚴重的，由省、自治區、直轄市人民政府旅遊行政部門吊銷導遊證並予以公告；對委派該導遊人員的旅行社給予警告直至停業整頓；構成犯罪的，依法追究刑事責任。

第二十五條　　旅遊行政部門工作人員怠忽職守、濫用職權、徇私舞弊，構成犯罪的，依法追究刑事責任；尚不構成犯罪的，依法給予行政處分。

第二十六條　　景點景區的導遊人員管理辦法，由省、自治區、直轄市人民政府參照此條例制定。

第二十七條　　本條例自 1999 年 10 月 1 日起施行。1987 年 11 月 14 日國務院批准、1987 年月 12 月 1 日國家旅遊局發佈的《導遊人員管理規定》同時廢止。

中國大陸
觀光旅館（酒店）產業

第十章

中國大陸觀光旅館（酒店）業管理及法規

第一節　定義及主管機關

（一）酒店的定義

　　酒店（HOTEL）一詞來源於法語，當時的意思是貴族在鄉間招待貴賓的別墅，在港澳地區及東南亞地區被稱為「酒店」，在台灣被稱為「旅館」、「賓館」、「飯店」、「大飯店」、「客棧」、「酒店」，在中國大陸被稱為「酒店」、「飯店」、「賓館」、「旅店」、「旅館」。

　　我們從酒店的稱謂與功能，可以找到對酒店的定義，一個具有國際水準的酒店首先，要有舒適安全並能吸引客人居住的客房，具有能提供有地方風味特色的美味佳餚的各式餐廳，還要有商業會議廳，貿易洽談時所需的現代化會議設備和辦公通訊系統，旅遊者所需要的康樂中心，游泳池、健身房、商品部、禮品部，以及綜合服務部，如銀行、郵局、電傳室、書店、花房、美容廳等等，同時，各單位要有素質良好的服務員，向客人提供一流水準的服務，今日的國際酒店業被稱為「旅遊工業」，歸納起來，現代所謂的酒店，應具備下列基本條件：

1. 它是一座設備完善的眾所周知且經政府核准的建築。

2. 它必須提供旅客的住宿與餐飲。

3. 他要有為旅客以及顧客提供娛樂的設施。

4. 還要提供住宿、餐飲、娛樂上的理想服務。

5. 它是營利的，要求取得合理的利潤。

（二）酒店的主管機關

酒店的主管機構除主要的國家旅遊局外，還包括衛生環境部門及外匯管理部門，國家旅遊局是國務院主管旅遊工作的直屬機構，關於國家旅遊局的主要職責及其內部各組織機構的職能在前面的第一章中就有詳細說明，在這就不贅述，下面介紹一下國家衛生部以及國家外匯管理部門的主要職責。

▶國家衛生部主要職責：

（一）推進醫藥衛生體制改革，擬訂衛生改革與發展戰略目標、規劃和方針政策，起草衛生、食品安全、藥品、醫療器械相關法律法規草案，制定衛生、食品安全、藥品、醫療器械規章，依法制定有關標準和技術規範。

（二）負責建立國家基本藥物制度並組織實施，組織制定藥品法典和國家基本藥物目錄，組織制定國家藥物政策，擬訂國家基本藥物採購、配送、使用的政策措施，會同有關部門提出國家基本藥物目錄內藥品生產的鼓勵扶持政策，提出國家基本藥物價格政策的建議。

（三）承擔食品安全綜合協調、組織查處食品安全重大事故的責任，組織制定食品安全標準，負責食品及相關產品的安全風

　　　險評估、預警工作，制定食品安全檢驗機構資質認定的條件
　　　和檢驗規範，統一發佈重大食品安全資訊。

（四）統籌規劃與協調全國衛生資源配置，指導區域衛生規劃的編
　　　制和實施。

（五）組織制定並實施農村衛生發展規劃和政策措施，負責新型農
　　　村合作醫療的綜合管理。

（六）制定社區衛生、婦幼衛生發展規劃和政策措施，規劃並指導
　　　社區衛生服務體系建設，負責婦幼保健的綜合管理和監督。

（七）負責疾病預防控制工作，制定實施重大疾病防治規劃與策
　　　略，制定國家免疫規劃及政策措施，協調有關部門對重大疾
　　　病實施防控與干預，發佈法定報告傳染病疫情資訊。

（八）負責衛生應急工作，制定衛生應急預案和政策措施，負責突
　　　發公共衛生事件監測預警和風險評估，指導實施突發公共衛
　　　生事件預防控制與應急處置，發佈突發公共衛生事件應急處
　　　置資訊。

（九）起草促進中醫藥事業發展的法律法規草案，制定有關規章和
　　　政策，指導制定中醫藥中長期發展規劃，並納入衛生事業發
　　　展總體規劃和戰略目標。

（十）指導規範衛生行政執法工作，按照職責分工負責職業衛生、
　　　放射衛生、環境衛生和學校衛生的監督管理，負責公共場所
　　　和飲用水的衛生安全監督管理，負責傳染病防治監督。

（十一）負責醫療機構（含中醫院、民族醫院等）醫療服務的全行
　　　　業監督管理，制定醫療機構醫療服務、技術、醫療品質和
　　　　采供血機構管理的政策、規範、標準，組織制定醫療衛生
　　　　職業道德規範，建立醫療機構醫療服務評價和監督體系。

（十二）組織制定醫藥衛生科技發展規劃，組織實施國家重點醫藥衛生科研攻關專案，參與制定醫學教育發展規劃，組織開展繼續醫學教育和畢業後醫學教育工作。

（十三）指導衛生人才隊伍建設工作，組織擬訂國家衛生人才發展規劃，會同有關部門制訂衛生專業技術人員資格標準並組織實施。

（十四）組織指導衛生方面的國際交流合作與衛生援外有關工作，開展與港澳台的衛生合作工作。

（十五）負責中央保健對象的醫療保健工作，負責中央部門有關幹部醫療管理工作，負責國家重要會議與重大活動的醫療衛生保障工作。

（十六）承擔全國愛國衛生運動委員會和國務院防治愛滋病工作委員會的具體工作。

國家衛生部其他事項：

（一）管理國家食品藥品監督管理局和國家中醫藥管理局。

（二）食品安全監管的職責分工，衛生部牽頭建立食品安全綜合協調機制，負責食品安全綜合監督，農業部負責農產品生產環節的監管，國家品質監督檢驗檢疫總局負責食品生產加工環節和進出口食品安全的監管，國家工商行政管理總局負責食品流通環節的監管，國家食品藥品監督管理局負責餐飲業、食堂等消費環節食品安全監管，衛生部承擔食品安全綜合協調、組織查處食品安全重大事故的責任，各部門要密切協同，形成合力，共同做好食品安全監管工作。

（三）食品生產、流通、消費環節許可工作監督管理的職責分工，衛生部負責提出食品生產、流通環節的衛生規範和條件，納入食品生產、流通許可的條件，國家食品藥品監督管理局負責餐飲業、食堂等消費環節食品衛生許可的監督管理，國家品質監督檢驗檢疫總局負責食品生產環節許可的監督管理.國家工商行政管理總局負責食品流通環節許可的監督管理，不再發放食品生產、流通環節的衛生許可證。

（四）職業衛生監管的職責分工，衛生部負責起草職業衛生法律法規草案，擬訂職業衛生標準，規範職業病的預防、保健、檢查和救治，負責職業衛生技術服務機構資質認定和職業衛生評價及化學品毒性鑒定工作，國家安全生產監督管理總局、國家煤礦安全監察局負責作業場所職業衛生的監督檢查工作，負責職業衛生安全許可證的頒發管理，組織查處職業危害事故和有關違法違規行為，衛生部、國家安全生產監督管理總局、國家煤礦安全監察局按照職責分工，建立完善協調機制加強配合，共同做好相關工作。

（五）由衛生部會同國家食品藥品監督管理局適時推進食品安全監管隊伍整合。

（六）所屬事業單位的設置、職責和編制事項另行規定。

▶國家外匯管理部門基本職能

（一）研究提出外匯管理體制改革和防範國際收支風險、促進國際收支平衡的政策建議；研究落實逐步推進人民幣資本項目可兌換、培育和發展外匯市場的政策措施，向中國人民銀行提供制訂人民幣匯率政策的建議和依據。

（二）參與起草外匯管理有關法律法規和部門規章草案，發佈與履行職責有關的規範性檔。

（三）負責國際收支、對外債權債務的統計和監測，按規定發佈相關資訊，承擔跨境資金流動監測的有關工作。

（四）負責全國外匯市場的監督管理工作；承擔結售匯業務監督管理的責任；培育和發展外匯市場。

（五）負責依法監督檢查經常專案外匯收支的真實性、合法性；負責依法實施資本專案外匯管理，並根據人民幣資本專案可兌換進程不斷完善管理工作；規範境內外外匯帳戶管理。

（六）負責依法實施外匯監督檢查，對違反外匯管理的行為進行處罰。

（七）承擔國家外匯儲備、黃金儲備和其他外匯資產經營管理的責任。

（八）擬訂外匯管理資訊化發展規劃和標準、規範並組織實施，依法與相關管理部門實施監管資訊共用。

（九）參與有關國際金融活動。

（十）承辦國務院及中國人民銀行交辦的其他事宜。

第二節　中國大陸觀光旅館業之發展現況

　　觀光業是中國服務業的主要組成部分，而旅遊酒店業是觀光業的不可或缺的重要組成部分，改革開放以來，中國觀光業持續保持快速發展，現已邁入世界大國的行列，成為中國服務業發展的重要

動力因素，中國旅遊酒店業作為觀光業的一個重要組成部分，經過近三十年的快速發展，產業規模進一步擴大，產業結構進一步完善，產業地位、產出水準進一步提高，據調查研究，中國大陸旅遊酒店業的現狀和發展前景呈現以下特點：

1. 星級酒店規模加速擴大，截至 2007 年 8 月，全國星級飯店總數達到 13838 家，其中五星級飯店 340 家，四星級飯店 1523 家，三星級飯店 5279 家，二星級飯店 6061 家，一星級飯店 635 家。此外，首批三家白金五星酒店已經問世（北京中國大飯店、上海波特曼麗嘉酒店和廣州花園酒店），從地區分佈來看，廣東和浙江兩個省的星級飯店數量超過了一千家，分別達到 1275 家和 1089 家，位居全國第一、二位，江蘇、雲南、北京分列三至五位，四、五星級飯店主要集中在東部地區，占全國總數的 61.56%，青海、寧夏、西藏尚沒有五星級飯店。

2. 經濟型酒店成為發展熱點，根據統計調查，上海、北京、江蘇經濟型酒店的數量居全國前三位.國內品牌發展態勢良好，如家、錦江之星不僅連鎖店數量位列全國一、二位，而且通過在美國、香港上市加速擴張，國際品牌也將大規模增加，據瞭解，美國經濟型酒店品牌格林豪泰將以長三角為重點，未來 3 年在國內鋪設 200 多家酒店；美國另一經濟型酒店品牌速 8 也將在未來 15 年時間在中國開 2100 家連鎖店。

3. 高星級酒店的建造方興未艾，據不完全統計，全國待評、在建、待建（2007 年底前開工）的四、五星級酒店總計 1107 家，其中按五星標準建造的飯店就有 554 家，大大超過目前

全國五星級飯店的總量,從地區分佈看,廣東、浙江、北京、上海、安徽分別以 155 家、146 家、97 家、86 家、82 家位居前五位,它們之和占全國總數的 51%。

4. 國際知名酒店管理集團長驅直入,截止 2006 年底,已有 37 個國際知名酒店管理集團的 60 個酒店品牌進入中國,管理了 502 家飯店,世界排名前十的國際酒店管理集團均已進入中國,管理飯店數量位居前五位的國際飯店管理集團是溫德姆、洲際、雅高、喜達屋、萬豪,管理飯店的數量分別為 159 家(包括 110 家速 8 品牌的經濟型酒店)、69 家、43 家、37 家、31 家,而且在未來幾年,國際飯店管理集團管理的飯店數量還將迅速增加,例如,洲際酒店集團最新的全球發展計畫,在中國拓展的飯店數量將占其全球發展總數的三分之一,2008 年在華管理飯店總數將達 125 家。

5. 高星級酒店競爭更趨激烈,隨著國內高星級酒店建造數量增多,洲際(Intercontinental)、裏茲卡爾頓(Ritz Calton)、聖瑞吉斯(St.Regis)、麗晶(Regent)、柏悅(Park Hyatt)、四季(FourSeason)等國際酒店集團頂級品牌全面進入,對中國大陸酒店原有高端客源市場的分配產生重要影響,勢必加劇高星級酒店之間的競爭。

6. 國內酒店管理集團急需提高國際化水準,據不完全統計,全國現有內資酒店管理公司 180 餘家,管理飯店 1299 家,平均每家管理的飯店僅有 7.2 家,內資飯店管理公司不僅規模小,而且品牌建設滯後,整體管理水準有待提高,國際飯店管理集團大舉進入中國形成鮮明對比的是,中國本土飯店集團卻未能跨出國門真正參與國際競爭,國際化程度低,因

此，亟需加快國際化發展步伐，真正成為具有國際水準的飯店管理集團。

7. 非星級飯店急需規範，近年來，隨著北京、上海、杭州、成都、蘇州等地方政府把住宿業管理職能調整到旅遊行政部門，許多地方旅遊飯店管理工作思路也從原來單純的星級飯店管理逐步轉變為對整個飯店業態的管理，非星級飯店加強規範管理勢在必行。2006 年，北京市制訂出台了北京地方標準《住宿業服務品質標準與評定》，並評出首批住宿服務達標單位 250 多家；上海市也制定了《旅館服務品質要求》，並完成了《上海市旅館管理辦法》送審稿；江蘇省還啟動了經濟型酒店標準的制定工作，酒店投資旺盛，需要進行引導，目前全國許多地方飯店投資非常熱，已經導致一些地區飯店供過於求，如何引導投資商理性投資飯店，也是未來飯店發展中面臨的一大挑戰.2006 年，浙江省在充分調研的基礎上，出版了《浙江飯店業發展白皮書》，對引導當地飯店的投資和建設，發揮了積極的作用，日前，國務院頒佈了《關於加快發展服務業的若干意見》這是新時期推進中國大陸經濟結構調整、加快經濟增長方式轉變的重要綱領性檔，也是加快中國大陸觀光業包括酒店業發展的綱領性政策，認真解讀《若干意見》，對研究中國大陸觀光業包括酒店業發展的政策具有十分重要的意義。

無論是已經結束的北京奧運會，還是即將到來的 2010 年上海世博會、2012 年的廣州亞運會，都給觀光業創造了極好的機會，也給酒店行業的發展帶來極大的促進作用，經濟的持續向好發展給酒店業發展夯實了牢固的基礎。

第三節　中國大陸觀光旅館業之經營及管理

　　加入 WTO 之後，中國觀光業面臨新的發展機遇，同時，眾多優秀的世界連鎖酒店紛紛湧入中國大陸，形成新的競爭格局，中國酒店業的發展一直走著引進的道路，引進設備、引進管理、引進人才，假日、喜來登、希爾頓、香格里拉、凱悅等世界一流酒店的先進管理經驗先後引入中國大陸，經過選擇、吸收，到了九十年代，眾多的酒店逐步形成自己的管理風格，有的注重財產經營，有的注重服務品質等，各有千秋。例如，珠海度假村的管理模式是爭取三方滿意：員工滿意、客人滿意、業主滿意，其運行機制是：滿意的員工—滿意的服務—滿意的客人—滿意的效益；青島海景花園大酒店則創立了獨具特色的「雙零動式」管理，即「零距離服務與零缺陷管理」，零距離服務就是把客人當作家人，酒店就是客人的家外家，讓客人找到一種人性化的超近距離感，充分享受家庭式的溫暖，零缺陷管理則是把酒店看成一個系統網路，不斷完善這一過程，使管理品質無限接近零缺陷的過程，其他的先進管理理念如白天鵝的「誠摯、熱情、親切、樸實」的風格；錦江集團「一流服務、一流管理、一流效益」的信念、「謙虛、認真、嚴格、高效」的錦江精神，都充分顯示了中國大陸酒店業的發展成果。

　　但與世界酒店連鎖集團相比，中國大陸酒店業存在的問題也不容樂觀，從縱向和橫向兩個維度具體來看：

　　縱向看，中國大陸的酒店管理普遍處於初級階段，尤其是服務模式「從情緒化到標準化」的提升還沒有完成，除了一些大牌的酒店如白天鵝、錦江、金陵等，大部分中小型酒店服務管理不規範，缺乏科學化、制度化、標準化，員工中存在情緒化服務傾向。

　　橫向看，西方酒店業已完成標準化管理，並向個性化方向邁進．在市場競爭策略上，西方重管理技術、服務品質、企業品牌等策略，而中國的競爭還停留在依靠價格和關係上；西方酒店走的是一條集團化聯盟競爭的道路，採用網路化的行銷手段.中國的酒店則是單槍匹馬闖天下，存在「散、弱、小」等缺點，這無異於小帆船與航空母艦的競爭。此外，目前中國大陸酒店業在管理上的還有個很大的困難就是難以找到合適的人才。首先，由於市場規模擴大，酒店行業在不斷擴充，對人才的需求也不斷增加，現有的酒店人才遠遠不能滿足市場的需求，酒店業人才，特別是高級管理人才十分搶手，其次，正規教育培訓機構培養的人才相對較少，目前國內的職業教育培養的大多是低層服務人員，經營管理人員培養相對欠缺。另外，在酒店從事服務工作，生理和心理上都要接受不斷的挑戰，上班時間不能休息，中午吃飯也只有半個小時，而且必須輪換就餐，這些服務行業的特性使酒店業對年輕人的吸引力下降，據介紹，觀光業人才的奇缺，不僅表現在人數上，而且突出地體現在「質」的差距上，作為國際化酒店人才，不僅要有較高的語言能力、溝通能力和文化素養，而且要有把握市場動態及發展趨勢的能力，要精通經營管理，要善於營造一個「賓至如歸」的氛圍，儘快形成一支具有國際管理能力，熟悉國際酒店業行規、法規、操作模式的酒店高級管理人員隊伍，已是當務之急。

值得推廣的酒店管理案例：

案例 1：《上海市旅館業管理辦法（草案）》

　　據媒體報導，《上海市旅館業管理辦法（草案）》目前已經完成編制，納入該市法制辦立法程序，有望在 2010 年正式出台，這將

是全國首部地方旅館業法規，草案中制定了一系列促進旅館業發展的制度，其中規定旅館收取的押金不得高於預計住宿費用的 1.5倍，旅館收取押金時住宿人與旅館經營者形成了一種住宿合同法律關係，其目的是為了保證住宿費用的完全支付，以及保證住宿人在住宿期間對旅館財產的賠付。目前，中國大陸針對擔保方式規定了 5 種類型，即保證、抵押、質押、留置、定金，對於押金而言，不屬於擔保法的法定擔保方式，沒有法定化。所以，押金的收取應當是合同雙方當事人自願協商的結果，旅館經營人無權強制收取。

該管理辦法的出台，制定了旅館業收取押金標準上限，規範了旅館業的統一管理和運行，有利於旅館業的發展，對於消費者來說，能夠提高他們的法律意識，能夠更清楚明確地選擇適合自己的旅館，所以，該管理辦法值得在全國推廣。

案例 2：廣州酒店業聯合重組

廣州酒店行業打算成立一個由業界、政府及學術精英組成的專門性組織，引入西方先進的酒店管理經驗，並對廣州本地酒店經營現狀進行探討和研究，理論與實踐相結合，以求提升廣州酒店業的管理及經營運作水準，同時實現從高投入、高成本的「粗放式」增長模式向注重生產力和效率的「集約式」增長模式轉變「廣州酒店業要在服務品質上狠下功夫，創造該地區的品牌效應，並提升自己的經營管理水準」北大一位對酒店業頗有研究的經濟學博士表示，「他們要在想辦法增強酒店業的凝聚力、防止人才流失的同時，再嘗試從國內外引入一批高素質的經營管理人才。而且，廣州酒店業要避免遍地開花式的多元化經營，要從「精」和「專」的角度人手，確實將與酒店業相關的客房、餐飲、娛樂等業務提升到一個新的水

準，這樣，廣州的酒店業也許可以止住下滑的頹勢並為自己贏得新的發展契機」。

第四節　中國大陸觀光旅館從業人員之訓練及管理

對於酒店人員的管理很重要的一點應該是運用現代化的激勵機制，酒店管理者要運用現代化的管理手段與激勵理念，充分尊重人、關心人、信任人，發揮員工的主觀能動性，適當授權與授責，使員工主動參與到酒店管理與服務中，以樹立酒店員工強烈的集體責任心和自豪感，培養員工的奉獻精神與忠誠度，作為酒店管理人員，應加強團隊凝聚力的培養，並通過以下措施激勵員工的奉獻精神。

1. 充分授權，適當控制，尊重員工、信任員工，就要器重員工，採用扁平化組織結構，權力中心下移，善於發現人才，大膽授權，充分調動員工的積極性，發揮其創造精神，使員工在工作中找到定位，以酒店為家，主動積極、創造性的完成任務。

2. 採用「走動式管理法」及時與員工溝通，民主與開放式的領導是培養員工奉獻精神的關鍵，作為管理者，要樹立以人為本的理念，關心員工的發展，注重與員工的溝通，採用走動式管理的方法，走到員工中間，瞭解員工的思想、生活，並能及時從員工回饋中發現問題，從而改善管理與服

務品質；採用「開門辦公」的政策，鼓勵員工提出建設性意見；開設總經理熱線，及時收集員工的心聲；注重與員工的交流，重視員工的建議甚至獎勵優秀者等等，這些活動本身就是對員工的激勵手段，能激發員工對酒店的責任感，培養其組織忠誠度。

3. 關心員工生活，在活動中增強感情、緊張的工作之餘，關心員工的精神文化生活，通過開展形式多樣的娛樂活動，培養團隊精神，增強團隊凝聚力，一些大型酒店或企業集團非常注重員工的文化活動，如沃爾瑪、聯想等，酒店業如麥當勞、香格里拉、里茲‧卡爾頓等都有一套富於特色的員工活動，這一點將在企業文化裏論述。

4. 合理的利潤分享政策，經濟利益是員工與企業之間的結合點，建立合理的利潤分配體系，能真正發揮激勵作用，在利潤分配中應注意以下幾個方面：

 (1) 公平原理，員工會拿自己所得與同類型的人相比較，如果發現有不公平因素，就會影響其積極性乃至跳槽，所以工資獎金的發放應遵循公平原理。

 (2) 採用多種形式的激勵手段，如優秀員工獎、最佳服務獎、客人滿意獎、最佳團隊獎、突出貢獻獎，創新獎、服務品質獎等等，需要注意的是，集體獎與個人獎要結合起來。

大型的酒店集團應鼓勵員工入股，員工持股使之成為酒店的主人，將自己的工作與酒店發展緊緊聯繫在一起，提高對公司的忠誠度，培養了奉獻精神，另外，資訊透明化管理，使員工瞭解酒店的運轉情況、財務情況也是很好的管理策略。

此外，目前中國大陸很多四五星級的大型酒店已經完成了標準化管理，因此應向個性化服務與管理的方向發展，也就是說，酒店一定要創出富有特色的個性化品牌，包括酒店的建築風格、硬體設施、目標市場定位、獨特的酒店文化。例如假日集團的「熱情」、希爾頓的「快捷」、喜來登的「關懷體貼」、肯德基的「101%滿意」、香格里拉的「亞洲式」親情服務等等都是品牌特色，具體來說，服務個性化要充分展現服務員的個性，如員工的微笑服務、快捷服務、創造性服務，因此需要提高員工的素質：培養員工善於觀察、用眼睛說話、用微笑溝通的意識；酒店員工在準確判斷客人的需求之後，要迅速行動，避免讓客人過久等候引起投訴；旅遊服務人員要做雜家，上知天文下通地理，對當地的旅遊景點、氣候、交通、民俗文化都要知曉，以滿足不同客人的不同需求；酒店員工的服務語言要講求藝術性，巧妙處理好客服中出現的突發性事件；酒店員工細心、耐心、創新的性格品質也是個性和人情化服務的必備素質。

酒店內部各崗位職責：

▶酒店總經理

報告上級：董事長、董事會
管理範圍：酒店一切經營管理活動，人事任免，財務預算，審核，
　　　　　收支控制
聯繫部門：外部有關部門，內部所有部門
主要職責：
一、實行董事會領導下的總經理負責制。

1. 確定酒店總的經營方向和管理目標。
2. 制定長遠計畫和中短期計畫。
3. 根據市場和國家規定制定房價和毛利率，使酒店價格在市場上具有競爭力。
4. 檢查應收帳款，審查每天的財務報表，檢查應付款項。

二、制定酒店管理、服務、操作規範。

三、確立組織機構，根據酒店經營管理實際設置部門，任免部門經理以上管理人員。

1. 對管理人員進行督導和考察，不斷提高管理人員的素質和業務水準
2. 協調各部門關係，使各部門保持良好的合作。
3. 主持部門經理參加的每週例會，廣泛聽取意見，商討酒店業各，努力做到任務明確，使工作建立在制度化、程式化的基礎上。
4. 經常與總監、部門經理研究如何改進經營管理，擴大酒店知名度、美譽度。

四、檢查各部工作，每天安排時間巡視檢查各部門和公共場所。

1. 檢查管理人員在崗工作情況。
2. 檢查員工對客服務標準。
3. 檢查公共揚所秩序。
4. 檢查酒店內、外的環境、綠化、衛生狀況。
5. 檢查酒店設施標準是否合理，美觀。
6. 檢查酒店各部門的經營運作情況服務水準。
7. 檢查餐食品質、廚藝水準。
8. 不定時突查。

五、加強安全管理，制定嚴格的保安制度和消防制度使每位管理人員和員工都予以重視，長抓不懈。

六、妥善處理公共關係，樹立全員公關意識。

七、審閱文件，處理投訴。

八、視員工以身作則，選賢任能，關心員工生活和福利。

九、指導培訓，親自授課。

▶行政總監

報告上級：總經理

督導下級：行政管家，餐廳經理

聯繫部門：酒店各部門

崗位職責：

1. 對總經理負責，負責前廳部，客戶部，餐廳及娛樂部的全面工作，以及各部的考勤，考績，根據管理的實績，進行表揚獎勵或批評處理。

2. 執行總經理下達的各項工作任務和指示，全權處理所管部門的日常業務，制定房務部門的經營宗旨和政策，組織推動各項計畫實施。

3. 審閱和批示房務各部門報告及早請，審閱每天的營業報表，進行市場分析，做出經營決策。

4. 組織和主持各部日常業務和部門會議，協調各部門關係，使各部門有一個全域觀念目標一致地做好經營管理工作。

5. 根據部門實際情況，有權增減員工和調動他的工作。

6. 對所屬管理人員的工作進行督導，培養他們不斷提高管理意識和業務能力。

7. 負責向總經理建議任免所轄部門的管理人員。

8. 當經理外出時，主持所屬部門的日常管理工作。

▶客房經理

報告上級：行政總監

督導下級：所轄員工、領班

聯繫部門：餐廳，娛樂部，工程保安部

崗位職責：

1. 對行政總監負責，負責客房的全面工作。

2. 負責對部屬員工考勤、考績，根據他們工作表現的好壞，有權進行表揚或批評。

3. 根據部門工作需要和要求，有權向部屬發指示或調動他們的工作。

4. 對員工素質，服務水準，工作效率等有管理和培訓的責任。

5. 對所管部門的工作要熟悉，負責對部門的工作策劃，督導，與本部門的財政預算。

6. 熟悉部門的運作情況，處理每天的事務，善於發現問題及時進行指導。

7. 監督部門物品使用，以便控制成本。

8. 對整個飯店的機構，業務有個較詳細的瞭解、協調、溝通，聯絡各部門之間的關係。

9. 努力學習業務知識不斷擴大知識面，提高管理水準。

10. 熟練掌握一門外語，主要是英語。

▶迎賓員

報告上級：客房經理

崗位職責

1. 指揮並疏導門前車輛，做好賓客迎送服務工作。
2. 注意站立姿勢，重視酒店形象，站立要端正、自然、要禮貌待客，不能做出有損酒店形象的一切不良的行為。
3. 開車門時要面帶笑容，躬身向客人致意，並用手擋住車門上沿，以免客人碰頭，如客人是孩童、老人或行動不便者，要扶助下車。
4. 提卸行李時要請客人清點，並檢查有無物品遺留在車上（注意計程車號）。
5. 客人離店時要幫助客人提行李上車，關車門時不要讓車門夾住客人的衣裙及對象，車輛開努後要向客人揮手致意。
6. 觀察出入門廳人員動向，做好防竊工作，並協助保衛人員做好賓客抵離時的保衛工作。

▶接待員

報告上級：客房經理

聯繫部門：酒店各部門

崗位職責：

1. 嚴格遵守各項制度和操作服務程式。
2. 執情、周到地接受訂房和團體開房。
3. 開房時主動向客人介紹房間，講清房價，避免客人誤解。
4. 做好客人驗證手續和開房登記。

5. 熟悉當天抵 VIP 客人身份，房號及抵離時間。

6. 熟悉當天會議，旅行團的開房情況，掌握當天的房間狀態。

7. 辦理加床要向客人講明加收費用，註明住入，離店日期及加床費。

8. 辦理客人換房要搞清帳目，並及時更改住宿證，以便查詢。

9. 夜班當班員工，負責製作當日報表，反映房間，到房情況，搞好班組衛生。

10. 努力掌握一門外語，主要是英語。

▶總台收款員

報告上級：客房經理、主管會計

崗位職責：

1. 嚴格遵守財務制度和酒店各項管理規定及崗位工作程式。

2. 熟練掌握客人入住及結帳的各項工作服務程式，準確無誤的為客人辦理入住押金及結帳的各種手續。

3. 熟悉前台接待和問詢的工作程式，製作相關統計報表，掌握準確的房態。

4. 準確熟練地收點客人、客戶的現金和支票。

5. 準確填寫發票，大寫小寫分清，數字位置務必準確。

6. 做好交接班，錢物交接清楚，並做好與會計的結帳工作。

7. 按規定及時結清各種旅行團的經費。

8. 完成領導交辦的其他工作。

9. 掌握一門外語，主要是英語。

▶餐廳經理

報告上級：行政總監

督導下級：餐廳領班

聯繫部門：酒店各部門

崗位職責：

1. 對行政總監負責，負責大廳，雅間的管理工作，負責領班以下員工的考勤。
2. 負責對本部門工作的策劃，員工的培訓。
3. 根據工作需要，有權向員工髮指示，調動他們的工作，須向上級請示。
4. 處理本部門的日常工作，處理客人投訴。
5. 熟悉和掌握中餐、西餐、宴會、及散餐的服務規程設計佈置與安排。
6. 熟悉飲食部各餐廳的營業時間及供應品種。
7. 瞭解各類賓館的風俗習慣，口味特點，特別是重要的客人，熟客的習慣特點，以便有針對性的對客人服務。
8. 熟練掌握一門外語，主要是英語。

▶娛樂部經理

報告上級：行政總監

督導下級：舞廳的主管，洗浴主管

聯繫部門：

崗位職責：

1. 對行政總監負責，並負責娛樂部的全面工作。

2. 負責對部屬的考勤，考績工作，根據員工表現的好壞，進行表揚或批評。

3. 根據本部門的工作需要，合理調配人力，並有權調動本部門員工的工作。

4. 對酒店的娛樂活動專案的選擇，活動的管理，及時向總監彙報，使其更加完善、合理、豐富多彩，對賓客更具吸引力。

5. 對酒店洗浴、舞廳等活動專案鈾有全面管理的責任保證這些活動專案能夠正常、健康的開展。

6. 對本部門的員工的素質，工作意識，業務能力和技術的提高負有培訓的責任。

7. 善於策劃本部門的工作。

8. 熟悉娛樂部各種活動項目的特點。

9. 瞭解和掌握各種活動設施，設備的性能、功能及使用方法。

▶總經理辦公室主任

報告上級：酒店總經理

聯繫部門：酒店各部門

崗位職責：

1. 根據總經理的指示，管理總經理辦公室的日常行政事務和全體工作人員，及時回饋和處理酒店所發生的各種問題。

2. 協調酒店各部門的關係，以使總經理的決策得到貫徹，落實，促進酒店各項工作的開展。

3. 負責管理酒店的各種證照、印章，嚴格按審批程式使用公章、證明、介紹信等。

4. 負責接聽電話和處理往業函電，並將有關資訊及時通報總經理和有關部門。

5. 負責組織起草酒店的各種公函，即：請示、報告、計畫、決策等。

6. 負責對內、外公共關係與協調工作，並安排好各項接待事宜。

7. 負責召集酒店各種會議，編寫重要會議及會議紀要和決議。

8. 負責催辦和追綜總經理的決定或會議執行情況，並及時將資訊回饋給經理。

9. 負責培訓，督導屬下工作人員，以提高他們的工作水準。

▶財務總監

報告上級：總經理

督導下級：所轄員工

聯繫部門：酒店各部門

崗位職責：

1. 對總經理負責，負責處理所管部門的一切日常業務和事務工作。

2. 負責對所管部門負責人的考績、考勤工作，根據他們管理的實績好壞，進行表揚或批評。

3. 有權向總經理建議任免所管部門的管理人員。

4. 根據本部門的實際情況和工作需要，有權增減員工和調動他們的工作。

5. 控制預算，指導制定本酒店經營政策。

6. 管理現金流量、貨款、貨幣兌換。

7. 審察和批示各部門日營業報表和工作報告。

8. 參加總經理召開的總監一級和部門經理例會，因為物協調會議，建立良好業務關係。

9. 瞭解和掌握酒店經濟活動情況。

10. 對會議系統進行內部控制，定期檢查下屬部門的工作。

11. 主持召開所管部門的部門會議，進行業務溝通，解決工作疑難，進行工作和決策。

12. 辦理總經理交代的其他事物。

第十一章

中國大陸觀光旅館（酒店）業其他相關法規

第一節　中國大陸觀光旅館業之設立、發照及專用標識

旅遊飯店星級評定的程式

一、星級評定的責任分工

1. 旅遊飯店星級評定工作由全國旅遊飯店星級評定機構統籌負責，其責任是制定星級評定工作的實施辦法和檢查細則，授權並督導省級以下旅遊飯店星級評定機構開展星級評定工作，組織實施五星級飯店的評定與覆核工作，保有對各級旅遊飯店星級評定機構所評飯店星級的否決權。

2. 各星級的評定許可權如下：

五星級：由省、自治區、直轄市的旅遊飯店星級評定機構負責初檢，全國旅遊飯店星級評定機構負責終檢；

四星級：由地市的旅遊飯店星級評定機構負責初檢，省、自治區、直轄市的旅遊飯店星級評定機構負責終檢；

三星級：由省、自治區、直轄市或地級優秀旅遊城市的旅遊飯店星級評定機構負責評定；

二星級：由地市或縣級優秀旅遊城市的旅遊飯店星級評定機構負責評定；

一星級：由各縣、區的旅遊飯店星級評定機構負責評定。

中國大陸的旅館　　　　　　中國大陸鑫海錦江大酒店

二、星級的申請

1. 申請星級的飯店，均須執行《旅遊統計調查制度》，承諾履行向全國旅遊飯店星級評定機構提供不涉及本飯店商業機密的經營管理資料的義務。

2. 旅遊飯店申請星級，應向相應評定許可權的旅遊飯店星級評定機構遞交星級申請材料；申請四星級以上的飯店，應按屬地原則逐級遞交申請材料，申請材料包括：飯店星級申請報告、自查自評情況說明及其它必要的文字和圖片資料。

三、星級的評定規程

1. 受理：接到飯店星級申請報告後，相應評定許可權的旅遊飯店星級評定機構應在核實申請材料的基礎上，於 14 天內做出受理與否的答復，對申請四星級以上的飯店，其所在地旅遊飯店星級評定機構在逐級遞交或轉交申請材料時應提交推薦報告或轉交報告。

2. 檢查：受理申請或接到推薦報告後，相應評定許可權的旅遊飯店星級評定機構應在一個月內以明查和暗訪的方式安排評定檢查，檢查合格與否，檢查員均應提交檢查報告，對檢查未予通過的飯店，相應星級評定機構應加強指導，待接到飯店整改完成並要求重新檢查的報告後，於一個月內再次安排評定檢查，對申請四星級以上的飯店，檢查分為初檢和終檢。

 (1) 初檢由相應評定許可權的旅遊飯店星級評定機構組織，委派檢查員以暗訪或明查的形式實施檢查，並將檢查結果及整改意見記錄在案，供終檢時對照使用；初檢合格，方可安排終檢。

 (2) 終檢由相應評定許可權的旅遊飯店星級評定機構組織，委派檢查員對照初檢結果及整改意見進行全面檢查；終檢合格，方可提交評審。

3. 評審：接到檢查報告後一個月內，旅遊飯店星級評定機構應根據檢查員意見對申請星級的飯店進行評審，評審的主要內

容有：審定申請資格，核實申請報告，認定本標準的達標情況，查驗違規及事故、投訴的處理情況等。

4. 批復：對於評審通過的飯店，旅遊飯店星級評定機構應給予評定星級的批復，並授予相應星級的標誌和證書，對於經評審認定達不到標準的飯店，旅遊飯店星級評定機構不予批復。

四、星級的評定辦法

1. 星級的評定按照中華人民共和國國家標準《旅遊飯店星級的劃分與評定》（GB/14308-2003）及其附錄 A、附錄 B 和附錄 C 中給出的最低得分和得分率執行，服務與管理制度評價表參見該標準的附錄 D。
2. 星級評定和覆核的檢查工作由星級標準檢查員承擔。

五、星級的評定原則

1. 飯店所取得的星級表明該飯店所有建築物、設施設備及服務專案均處於同一水準，如果飯店由若干座不同建築水準或設施設備標準的建築物組成，旅遊飯店星級評定機構應按每座建築物的實際標準評定星級，評定星級後，不同星級的建築物不能繼續使用相同的飯店名稱，否則，旅遊飯店星級評定機構應不予批復或收回星級標誌和證書。
2. 飯店取得星級後，因改造發生建築規格、設施設備和服務專案的變化，關閉或取消原有設施設備、服務功能或專案，導致達不到原星級標準的，應向原旅遊飯店星級評定機構申

報，接受覆核或重新評定。否則，原旅遊飯店星級評定機構應收回該飯店的星級證書和標誌。

六、例外

某些特色突出或極其個性化的飯店，若其自身條件與標準規定的條件有所區別，可以直接向全國旅遊飯店星級評定機構申請星級，全國旅遊飯店星級評定機構應在接到申請後一個月內安排評定檢查，根據檢查和評審結果給予評定星級的批復，並授予相應星級的證書和標誌。

七、星級評定檢查工作一般流程

主要檢查項目順序

重點內容及注意事項

（一）申請準備

由申請飯店自主完成，或請所在地星級評定機構指導完成。

1. 明確內部負責機構及其負責人

按照《旅遊飯店星級標準檢查員章程》，申請星級的飯店應選聘內部星級標準檢查員，通過參加相應星級評定機構的培訓，瞭解星級標準的內容，並對照標準逐一檢查達標。

2. 上述人員接受星級標準培訓

3. 建立健全服務與管理制度相關檔

按照標準的要求，建立健全各項規章制度，並形成書面材料備查。

4. 作好其他迎檢準備

　　準備申請報告和其他必要材料；迎接檢查要重視但不浮誇；接待要務實但不虛假。

（二）檢查

　　重點：三核心區域（前廳、客房、餐飲）的舒適度感受，各區域的硬軟什檔次匹配和各功能區域劃分合理程度，設施設備養護情況、使用方便程度，指示和服務用文字規範程度，公共資訊圖形符號的規範程度和實用效果。

1. 開好情況彙報會

　　由檢查員主持，當地星級評定機構人員參加，飯店中層以上人員須全部到場，認真記錄。

　（1）飯店彙報內容：

　　（a）飯店基本情況、特色及缺陷或不足。

　　（b）創星準備情況、達標情況（含選項情況）、現存差距。

　　（c）服務與管理制度的有關文件

　　（d）經營管理情況及在本地區同行中的地位。

　　（e）檢查員重申檢查要求。

　（2）推薦機構彙報內容：

　　　具體說明檢查達標情況、飯店整改結果、推薦的理由、（高星級）初檢意見、結果及飯店整改現狀。

2. 實地檢查

　　（可不分組，也分為多組）檢查員和飯店協商安排檢查路線，檢查中注意核對申請材料與實際情況是否相符。

　（1）外部環境

　　飯店的地理位置、周圍環境、建築外觀、停車場及門廊。

(2) 前廳

　　裝飾材料、藝術品、綠色植物、燈光、指示標誌、總服務台、大堂吧、商務中心及商場等區域。

(3) 客房

　　除常規專案外，重點是傢俱、客用品的檔次、舒適性和協調性，光照度，溫濕度和噪音等：檢查員住房應各不相同。

(4) 餐飲（包括廚房）

　　保證西早、中早、正餐的零點和宴請各一次：重點檢查各餐廳（包括宴會廳）出品品質和熱度、分區設計、廚房設備及清潔狀況。

(5) 會展

　　會議廳、多功能廳及商務中心的設備配置。

(6) 康樂

　　美容美髮、歌舞廳、桑拿等的衛生狀況和康體項目的安全性。

(7) 其他客用公共區域

　　電梯、衛生間、走廊等區域的格調檔次的統一性。

(8) 員工活動區域

　　設施齊全程度，有無生活、學習的基本保障。

(9) 共用系統

　　綜合佈線、電腦管理、互聯網通訊、空調、導向、消防安全等系統的實際性能和效用。

3. 檢查員意見匯總會

　　檢查員參加，飯店和當地星級評定機構人員不參加；留

有充足時間，供檢查員匯總情況，統一認識，確定最後評分和回饋的原則意見。

4. 開好檢查意見回饋會

由檢查員主持，當地星級評定機構人員參加，飯店中層以上人員須全部到場認真記錄，會後整理成書面材料。

(1) 檢查員回饋意見

通報檢查情況，肯定飯店達標努力和成績，糾正評分誤差並分析原因，指出目前存在差距以及要求和建議，表明將如實向星評機構彙報本次檢查結果、是否合格交由星評機構做結論。

(2) 推薦機構表達意見

對檢查工作的客觀公正性明確表態和申述。

(3) 飯店表態

可就檢查員提出的疑問作出解釋，就要求和建議表態是否接受以及準備在多長時間裏完成整改。

（三）檢查善後工作

檢查員可協助有關星級評定機構督促飯店整改達標，飯店任務也是重在整改；切忌任何方面只催促評審結果而不認真整改的偏向。

1. 檢查員寫出檢查報告

檢查員可分別或聯合寫出檢查報告，除說明總評分情況，就主要專案進行點評外，須明確表達是否達標的意見，並在檢查報告和評分表上簽名。

2. 飯店提出整改方案

根據檢查員的意見和建議擬訂整改方案，呈交星評機構。

3. 飯店和當地星級評定機構評價檢查員

分別填寫《對 XX 級星級標準檢查員評價表》，交回全國或省級旅遊飯店星級評定機構。

第二節　中國大陸觀光旅館業之獎勵及處罰

目前，中國大陸酒店業的獎項主要有「中國酒店星光獎」、「中國酒店金枕頭獎」、「中國酒店伯樂獎」等。

案例說明：「伯樂獎」獲獎酒店：白天鵝賓館

酒店簡介：

白天鵝賓館於 1983 年 2 月 6 日全面開業，迄今已有 25 年的歷史，坐落在廣州鬧市中的「世外桃源」—沙面島的南邊，瀕臨三江彙聚的白鵝潭，擁有 843 間精心設計的客房和別具特色的中西餐廳，多功能國際會議中心是舉辦各類大小型會議、中西式酒會、餐舞會的理想場所，音樂廳、卡拉 OK 等娛樂場所，特邀著名樂隊現場演奏，另有健康中心、美容髮型中心、商務中心、委託代辦、票務中心、豪華車隊等配套設施，白天鵝賓館的服務風格「真誠、樸實、親切、熱情」，白天鵝賓館在實踐中把國際先進酒店的管理經驗與中國的國情相結合，走出了一條融中西管理模式於一體的酒店管理之路。

突出成就：白天鵝賓館是中國第一家中外合作現代化大型酒店，是當時吸引外資，利用外國資本和先進管理經驗的一次偉大嘗試。

　　白天鵝賓館是中國第一家自行設計、自行建設、自行管理的現代大型中外合作酒店（1979 年 7 月）；是中國第一家全面實施電腦化管理的酒店（1983 年 2 月）；是中國第一家接待國家元首的中外合作酒店（1983 年 3 月）；是中國第一家使用信用卡結賬及接受八種外匯付款方式的酒店（1985 年）；是中國第一家被「世界一流酒店組織」接納為其成員的酒店（1985 年 7 月）；是被國家旅遊局評為中國大陸首批三家五星級酒店之一（1990）；1996 年榮列國家旅遊局舉辦首次全國百優五十佳飯店評選榜首。

　　1986 年白天鵝賓館被評為「中國十大先進企業」，1988 年被評為「中國旅遊優質服務先進單位」，1995 年被評為「全國職業道德建設十佳單位」、「全國用戶滿意服務單位」，1996 年 3 月榮獲「全國百優五十佳星級飯店」的榜首，歷年均被評為廣東省「重合同守信用」單位，歷年均被廣州市稅務局評為「先進納稅單位」，1993 年起連續被世界三大旅遊指南之一的《權威酒店指南》評為「傑出酒店」，2005 年榮獲「全國創建和諧勞動關係模範企業」。

　　26 年來，白天鵝賓館為中國酒店行業培養了大批的精英和基石，成就了大批酒店人的職業夢想，累計選送優秀員工到國外、境外和國內大專院校進修 706 人次，在員工培訓方面累計投入資金約人民幣 2000 多萬元；白天鵝賓館十分注重理論知識的積累和總結，《白天鵝賓館管理實務》一共出版了四版，填補了國內酒店理論領域的空白，也成為了國內旅遊院校和業內同行的理論基礎性教材；白天鵝賓館至今已接待了 280 多位政府首腦和國家元首，累計營業收入 73 億多元，繳納各項稅金 7.5 億多元，淨利潤 7.5 億多元。目前，廣東白天鵝賓館酒店管理集團已經成立，白天鵝賓館用世界的眼光、國際的視野和高效的運作模式謀略新的發展。

第三節 中國大陸觀光旅館建築及設備標準

（一）中國大陸酒店的建築標準及空間組合

▶建築標準：

不同的酒店建築的空間和組織方式雖有差別，但它們所具有的核心是相同的，即可以把它們歸納為典型空間來分析，根據現代酒店建築空間特點，可劃分為以下幾種典型空間形式。

(1) 門廳

門廳，或稱大堂、中庭，規模大貫穿多層者稱共用大廳，是酒店建築空間組織的核心，是給予旅客建築內部空間環境印象的起點和焦點，具有使用功能和心理功能雙重性，現代酒店建築門廳包含許多功能部分，一般有：入口、服務總台、大堂值班經理、交通組織、休息區、零售商店、商務中心等輔助設施，現代酒店建築尤其是大型建築，已習慣於把各種零星的功能集中在大廳裏，以創造新奇的空間尺度感，改善空間品質，營造出種種連續的生活場景，波特曼的「共用空間」所獲得的巨大效應和貝聿銘的「到場空間」所帶來的趣味都證明瞭現代酒店建築門廳的這一特點，如日本福岡哈特區飯店的中庭設計充分體現出「共用空間」的功效，飯店的門廊位於圓形大廳的中央，整個大廳仿佛是一座金字塔式的劇院，從大廳客房的陽台上就能欣賞到它的風采。當然，一個酒店建築的門廳是否設計成功，重要的是看它在合理滿足該建築多種使用功能的同時，面積又不至於浪費—恰到好處，現代酒店建築的門廳雖在一步

一步地擴大以滿足多用途目的和未來的功能變化，但衡量門廳的空間環境品質並不應從規模和檔次上看，而應看門廳是否適合該建築的實際情況，在中庭空間成為時尚的今天，仍有一些中小型酒店建築的門廳，如西班牙拉芒加俱樂部的門廳設計是古典風格和現代風格的結合，雖沒有超常的尺度和堂皇的格調，但追求小巧親切的空間尺度和賓至如歸的空間氛圍而同樣使人們印象深刻。此外，門廳結合休息空間，滿足旅客的多種生理、心理需要，增加空間魅力，形成旅遊生活中理想的交往空間。

(2) 餐飲空間

餐飲空間歷來是酒店建築最基本的組成部分，現代酒店建築的餐飲空間是人類廣泛交流的結果，標準的餐飲空間內容極多，在建築中占較大比重，要求比較便捷的交通路線，其收入占總收入的 1/3 以上，也就是說它直接關係到整個酒店建築的佈局和經濟效益；另一方面，對外開放使餐飲空間在城市生活中起著聯繫和媒介的作用，推動了酒店建築多功能，綜合化發展的進程，也賦予空間自身更多的活力，室內設計師常在這裏大做文章，以表現其獨特的空間設計手法.餐飲空間面向社會，在人流組織上應作合理安排，既要與主門廳保持直接聯繫，又要設次入口和次門廳，方便外來顧客，內部空間必須有良好的導向性，以保證客人可達性，且內外客人在路線上互不干涉，如北京香格里拉飯店、成都岷山飯店的餐飲空間熱餐應集中佈置，以便利用集中廚房，也可以設分廚房，不同的文化架構有著不同的餐飲習慣，進餐只是餐飲空間的表層功能，其深層功能是隱藏在內部的民族文化和氣質的象徵，那麼，在空間環境上應反映飲食文化的歷史背景的同時，也要超越時代，滿足時

代的要求，使每個空間富於獨特性，如美國洛杉磯內大陸飯店的宴會大廳，設計新穎的天花板鑲飾，適於會議廳和舞廳兩種場合使用。

(3) 客房

客房是酒店建築的主要功能部分，一般占總面積 50%－60%，是酒店建築收入的主要來源，越是低標準的酒店建築，客房所占比重越大，客房是建築中最具私密性的空間，應創造出寧靜、和諧的休息環境和「家」的氣氛，酒店建築的標準同客房的標準是相應的，客房有單間、套間、單幢別墅之別，有無衛生間之別，通常可從簡陋的通鋪、多人間、標準間、單人間、套房至總統套房分成若干檔次。紐約四季大飯店在這基礎上，把單間分為四個等級，面積約 56m^2。套房分為五個等級，面積 75～280 m^2；280 m^2 的總統套房有前廳、起居室、餐廳、兩臥室、兩浴室；所有客房採用英國傳統榕木細作裝修和陳設，配以醬色和淺黃色主調，體現出舒適、溫暖、雅致、寬敞、安靜的「旅客之家」的感覺，使客房成為紐約喧鬧都市中的一個理想安靜的避難所，三星級的北京大觀園酒店，重點處理的總統套房以「賈母」為主題，另設「寶玉」「黛玉」兩套間，其餘皆以舒適明快的空間格調，提供一個實際的休息空間，美國伍德森山高爾夫俱樂部飯店的設計風格，致力於使室內的佈置產生一種讓人過目不忘的強烈而又搭配和諧的效果，這種設計可以激發起住宿的旅客對未來旅程的嚮往和對未知旅途的好奇，它的設計思想是從歷史文化的遺跡中獲得的靈感。

(4) 功能空間

酒店建築的功能空間泛指所有的多功能空間，它是酒店建築公共空間中最能體現類型差別的功能系統；其專案構成、空間構成和

規模構成都與酒店建築類型直接有關，並很大程度地影響著其他公共空間的功能構成，本世紀以來，企業或公司團體的發展需要各種規模的空間舉行各種會議和培訓，如團體集會、宴會、會議、展覽等用途，地方組織也常常使用酒店建築的功能空間來進行各種如年會、招待會等，一些重大比賽有時也常常使用酒店建築的功能空間來進行，功能空間是現代酒店建築的新特徵，是為酒店建築更適應社會，更適應市場，更適應變化的未來而應運而生的空間形式，如湖南國際影視會展中心是具有地中海風情及文化的五星級酒店，它的多功能廳設計可以滿足用途的要求。

(5) 康樂空間

隨著酒店建築的不斷完善和人們對健身娛樂要求的不斷提高，康樂空間在酒店建築中越來越顯得重要，作為事實，康樂設施已是衡量酒店建築標準的重要依據之一。對於星級酒店來說，康樂設施與星級的關係有著國際上的規定，酒店建築為康樂設施提供了一個理想的場所，一般情況下四星級以上的酒店幾乎應具有全套康樂設施，康樂空間有較強的心理功能，現代而昂貴的設施能創造一種輕鬆和豪華的環境氣氛，客人們都喜歡它們，但大多無暇享用它們酒店建築中的康樂設施都面向社會（內部使用的私人、政府的豪華酒店建築例外），也對一些體育協會提供服務或組織各種團體比賽，以實現其經濟價值，康樂空間在使用功能上有一定的連續性，各部分應較集中佈置，以求聯繫方便，較集中佈置衛生間、更衣間、淋浴間等輔助空間，並可不須穿過主門廳而到達康樂空間；對外開放的康樂空間，應單獨設出入口，以方便會員使用和不干擾酒店建築的其他部分，如廣東東莞三正半山酒店內的天鵝湖歌舞劇院，簡

直是一個歌舞的殿堂，繪滿彩繪的圓形天頂，精緻的細部裝飾，帶有受阿拉伯文化影響的東歐建築的影子，對某些可能產生的雜訊、振動等影響的康樂設施應作必要的空間安排和技術處理，如保齡球對地板會產生較大的振動，常設在地下層或不怕幹擾的空間上層，否則必須作必要的減振處理，北京大觀園酒店、達川市華川賓館保齡球都設在地下層。

(6) 商場、停車、內部使用空間

商場是酒店建築必須具備的空間部分，一般出售報刊、雜誌、禮品、藥品、日常生活用品、地方紀念品和土特產品等，主要服務對象是酒店建築的客人，因此，面積很小，如成都錦江飯店，九寨溝賓館等，商店都設在過道邊或大廳的一角，數十平方米左右，海口賓館的商場較大，空間獨立，對外開放，所經營商品大多是服裝、電器等，是為城市服務.有些城市型酒店建築，由於所處地段較好，從商業上考慮，設置較大的、面向城市社會的商場，但必須處理好人流對酒店建築本身的幹擾問題，如重慶沙坪壩酒店設置了單獨的出入口，西安唐城賓館商場面積達 300 多 m^2，廈門東海大廈一至四層皆為商場，每層面積為 $2000m^2$，都較好地解決了人流問題。停車雖屬酒店建築中次要空間，但必須考慮設置，停車分為車場和車庫（單層和多層），車庫設在地下層的居多，車庫空間的構成取決於酒店建築類型、規模、環境等諸多因素綜合考慮，廈門東海大廈地下車庫約為 1000 m^2。

內部使用空間是相對酒店建築公共空間而言的，包括洗衣房、設備用房（水、暖、電等各種機房）、備品庫（家私、器具、紡織

品、日用品及消耗物品庫房）、職工用房（行政辦公、職工食堂、更衣室、醫務室等），屬酒店建築的輔助空間。

▶空間組合：

 (1) 豎向空間組織

 豎向空間組織形式即在豎向上展開一系列酒店建築空間，新興的高層（或超高層）酒店建築為豎向空間組織帶來了新的變化，現代豎向空間組織分有裙式、無裙式兩種，設備是保證豎向空間組織運轉的關鍵，如給排水、強弱電、暖通等，其中以電梯為核心的垂直交通是聯繫各層空間的樞紐，深圳貝嶺居是深圳市的一個中等標準的酒店，高十一層，屬無裙式豎向空間組織形式，空間佈置緊湊，一層為門廳、餐廳、廚房、車庫等，二層至十層為客房和小型會議室，十一層為 200 座會議室空間的重迭，荷載集中傳遞，使大空間受到限制.無裙式高層酒店建築適合於規模不大或層數不多的酒店建築，順便提一下，如亞特蘭大海特攝政旅館、香港黃金海岸酒店和遊艇俱樂部、北戴河海灘旅館、廣州溫泉大廈這些酒店建築，其平面佈置成「口」封閉形，中央形成內院，上部做成採光屋頂，即形成舒適的中庭。

 高層酒店建築空間功能的變化集中在頂層的公共活動空間、共用空間、景觀電梯三個焦點上，構成豎向組織的酒店建築最大的特點，這也是空間豎向發展有利的結果之一，頂層公共活動空間有寬廣的視野，無論白天夜晚，陽光溫馨，還是陰雨連綿，皆可滿足人們登高望遠的心理願望，現代絕大多數高層酒店建築都利用頂層設置餐飲、娛樂空間，高層酒店建築需要一個大的門廳，旅客需要一個強調精神功能、可識別的空間環境，現代酒店建築共用空間產生

於前人的基礎之上，並滿足現代社會需求，旅客喜歡具有大中寓小、小中見大、快速的運動感、室內外空間秩序滲透等特色的現代酒店建築共用空間，觀光電梯是電梯的進一步發展，從豎向交通工具到空間組織因素，早先是為了讓人們得到登高觀景的體驗，60年代運用於高層酒店建築，與自動扶梯一起構成了現代酒店建築室內空間環境的移動組景和移動觀景。

(2) 橫向空間組織

橫向空間組織形式，即在水準方向展開酒店建築的一系列空間，高層建築出現之前，建築空間大多採用橫向空間組織，其中，中國園林式酒店建築是最具特點，最為成功的橫向空間組織形式，創造出了妙趣橫生，耐人尋味的室內外空間環境，中國幅員遼闊，山河錦繡，自然地貌富麗多姿，景觀之奇為世界其他國家所難以媲美，長期以來崇尚自然，篤信「天人合一」，形成了中國傳統的自然美學思想，兩千多年的造園史所積澱的豐碩成果，被現代酒店建築創造性吸收，產生出獨樹一幟的中國園林式酒店建築的空間組織形式。

黃山雲穀山莊是典型的中國園林式酒店建築的橫向空間組織形式，該地區地貌複雜，坡度約為 17%，景色奇特，為了保持環境原有的野趣，山莊實際上是依據地勢而成形，巧妙地貼在這一地帶上.建築佈局採用傍水跨溪，分散圍合設置，共分五區：中心區接入口大門，為公共服務部分（門廳、餐廳、娛樂），空間局部採用對稱，反映中國傳統建築特徵；東區緊鄰中心區，設高級客房，名為「停雲館」，接待貴賓時可用東部專設出入口，並直接進入專用小餐廳，自成一組；另三區為客房，南區命名為「竹溪樓」，西區

名為「松韻堂」，並設分區服務台和管理房，區與區之間以廊聯繫，各區以中心為核心向外延伸，相對獨立，並圍合成形狀各異的庭園，廊子作為空間引伸、延續、導向的功能，是橫向空間組織的關鍵，其「隨形而便，依勢而曲」，虛虛實實，真可謂「處處鄰虛，方方側景」妙在其中。

縱觀中國園林藝術，無不包括陰陽互易的辯證哲學：虛與實、形與神、景與情、情與境、因與借、有限與無限、有法與無法，這一系列對立的理性精髓，是中華民族特質的寫照，借鑒中國園林藝術的現代酒店建築，貴在探索園林藝術和建築空間藝術的內涵，在水準方面巧妙地應用變化規律，或浸透、或連隔、或虛實，使有限空間小中見大，局促中見舒展，以豐富空間的層次變化，藉以造成一種極其深遠和不可究盡的氛圍，中國園林式酒店建築，作為一種典型的橫向空間組織形式，優越於國外傳統的酒店建築橫向空間組織形式，在立足傳統的基礎上走向世界，在結合時代中得到發展。

（二）星級飯店的設備標準

1. 一、二星級飯店的配備要求

(1) 毛巾：浴巾每房二條；面巾每房二條；地巾每房一條；軟墊每床一隻。

(2) 床上用品：床單每床二條；枕芯每床二個；枕套每床二隻；毛毯每床一條；床罩每床一條；備用薄棉被（或備用毛毯）每床宜備一條<註：視地區而定>；襯墊每床可備一條。

(3) 衛生用品：香皂每房不少於二塊，每塊淨重不低於 18g；浴液、洗髮液每房二套，每件淨重不低於 20g；牙刷每房

二把；牙膏每房二支，每支淨重不低於 6g；漱口杯每房
二隻；浴帽每房二隻；衛生紙每房一卷；衛生袋每房一隻；
拖鞋每房二雙；汙物桶每房一隻，放於衛生間內；梳子每
房宜備二把；浴簾每房一條；洗衣袋二星級每房二隻。

(4) 文具用品：文具夾（架）每房一隻；信封，每房普通信封、
航空信封各不少於二個；信紙、便箋每房各不少於三張；
圓珠筆每房一支。

(5) 服務提示用品：服務指南、電話使用說明、住宿須知每房
各一份；電視節目表、價目表、賓客意見表、防火指南每
房各一份；提示牌、掛牌應分別有「請勿打擾」、「請打掃
房間」、「請勿在床上吸煙」的說明或標識；洗衣單二星級
每房備二份。

(6) 飲品、飲具：茶葉每房可備袋裝茶四小袋，也可用容器盛
裝；茶杯（熱水杯）每房二隻；暖水瓶每房不少於一個；
涼水瓶、涼水杯每房可備一套<註：視地區而定>。

(7) 其他：衣架每房不少於八個；煙灰缸每房二隻；火柴每房
二盒；擦鞋用具以擦鞋紙為主，每房二份；紙簍每房一隻，
放於臥室內；針線包每房一套。

2. 三星級飯店的配備要求

(1) 毛巾：浴巾每房二條；面巾每房二條；地巾每房一條；方
巾每房二條；軟墊每床一隻。

(2) 床上用品：床單每床不少於二條；枕芯每床二個；枕套每
床二隻；毛毯每床一條；床罩每床一條；備用薄棉被（或
備用毛毯）每床備一條<註：視地區而定>；襯墊每床一條。

(3) 衛生用品：香皂每房不少於二塊，每塊淨重不低於 25g，其中至少一塊不低於 35g；浴液、洗髮液、護髮素每房二套，每件淨重不低於 25g；牙刷每房二把；牙膏每房二支，每支淨重不低於 8g；漱口杯每房二隻；浴帽每房二隻；衛生紙每房一卷；衛生袋每房一隻；拖鞋每房二雙；汙物桶每房一隻，放於衛生間內；梳子每房二把；浴簾每房一條；防滑墊（若已採取其他防滑措施可不備）每房一塊；洗衣袋每房二隻；面巾紙每房可備一盒。

(4) 文具用品：文具夾（架）每房一隻；信封、明信片，每房普通信封、航空信封和國際信封各不少於二隻，明信片二張；信紙、便箋每房各不少於三張，傳真紙宜備二張；圓珠筆每房不少於一支；鉛筆每房宜備一支，與便箋夾配套；便箋夾每房一隻。

(5) 服務提示用品：服務指南、電話使用說明、住宿須知、送餐功能表每房各一份；電視節目表、價目表、賓客意見表、防火指南每房各一份；提示牌、掛牌應分別有「請勿打擾」、「請打掃房間」、「請勿在床上吸煙」、「送餐服務」的說明或標識；洗衣單每房備二份；酒水單一份。

(6) 飲品、飲具：茶葉每房備二種茶葉，每種不少於二小袋，也可用容器盛放.；茶杯（熱水杯）每房二隻；暖水瓶每房不少於一隻；涼水瓶、涼水杯每房備一套<註：視地區而定>；小酒吧烈性酒不少於三種，軟飲料不少於五種；酒杯每房不少於二隻，配調酒棒。

(7) 其他：衣架每房西服架四隻、褲架四隻、裙架四隻；煙灰缸每房不少於二隻；火柴每房不少於二盒；擦鞋用具以亮

鞋器為主，每房二件；紙簍每房一隻，放於臥室內；針線包每房一套；杯墊小酒吧必備，其他場合，酌情使用；禮品袋每房備二隻；標貼每房可備二隻；晚安卡每房一卡。

3. 四、五星級飯店的配備要求

(1) 毛巾：浴巾每房二條；面巾每房二條；地巾每房一條；方巾每房不少於二條；浴衣每床一件；軟墊每床一隻。

(2) 床上用品：床單每床不少於二條；枕芯每床不少於二隻；枕套每床不少於二隻；毛毯每床一條；床罩每床一條；備用薄棉被（或備用毛毯）每床備一條<註：視地區而定>；襯墊每床一條。

(3) 衛生用品：香皂每房不少於二塊，備皂碟，每塊淨重不低於 30g，其中至少一塊不低於 45g；浴液、洗髮液、護髮素、潤膚露每房二套，每件淨重不低於 35g；牙刷每房二把；牙膏每房二支，每支淨重不低於 10g；漱口杯每房二隻；浴帽每房二隻；衛生紙每房二卷；衛生袋每房一隻；拖鞋每房二雙；汙物桶每房一隻，放於衛生間內；梳子每房二把；浴簾每房一條；防滑墊（若已採取其他防滑措施可不備）每房一塊；洗衣袋每房二隻；面巾紙每房一盒；剃鬚刀每房可備二把，可配備須膏；指甲銼每房可備一把；棉花球、棉簽每房宜備一套；浴鹽（泡沫劑、蘇打鹽）五星級可配備。

(4) 文具用品：文具夾（架）每房一隻；信封、明信片，每房普通信封、航空信封和國際信封各不少於二隻，明信片二張；信紙、便箋每房各不少於四張，傳真紙不少於二張；

圓珠筆每房不少於一支；鉛筆每房宜備一支，與便箋夾配套；便箋夾每房一隻。

(5) 服務提示用品：服務指南、電話使用說明、住宿須知、送餐功能表每房各一份；電視節目表、價目表、賓客意見表、防火指南每房各一份；每房備「請勿打擾」、「請打掃房間」、「請勿在床上吸煙」、「送餐服務」各一份，正反面內容宜一致；洗衣單每房備二份；酒水單一份。

(6) 飲品、飲具：茶葉每房備二種茶葉，每種不少於二小袋，也可用容器盛放.；茶杯（熱水杯）每房二隻；暖水瓶每房不少於一隻；涼水瓶、涼水杯每房備一套<註：視地區和客源需要而定>；小酒吧烈性酒不少於五種，軟飲料不少於八種；酒杯不同類型的酒杯每房不少於四隻，配調酒棒、吸管和餐巾紙；五星級宜備咖啡二小盒及相應的調配物，也可用容器盛放；冰桶每房一隻，配冰夾；電熱水壺五星級宜備。

(7) 其他：衣架優質木製品為主，每房西服架、褲架、裙架各不少於四隻.五星級另可配備少量緞面衣架或落地衣架；煙灰缸每房不少於二隻；火柴每房不少於二盒；擦鞋用具以亮鞋器為主，每房二件，宜配鞋拔和擦鞋筐；紙簍每房一隻，放於臥室內；針線包每房一套；杯墊每杯配備一隻；禮品袋每房備二隻；標貼每房不少於二隻；晚安卡每床一卡。

4. 基本品質要求

(1) 毛巾全棉，白色為主，素色以不褪色為準，無色花，無色差，手感柔軟，吸水性能好，無汙漬，無明顯破損性疵點，符合 FZ/T 62006 的規定，普通毛巾紗支：地經紗 21s/2，毛經紗 21s/s，緯紗 21s；優質毛巾紗支：地經紗 32s/2，毛經紗 32s/2，緯紗 32s。

註：21s=29tex，32s=18tex.

浴巾(a) 一、二星級規格：不小於 1200mm × 600mm，重量不低於 400g。

(b) 三星級規格：不小於 1300mm × 700mm，重量不低於 500g。

(c) 四、五星級規格：不小於 1400mm × 800mm，重量不低於 600g。

面巾(a) 一、二星級規格：不小於 550mm × 300mm，重量不低於 110g。

(b) 三星級規格：不小於 600mm × 300mm，重量不低於 120g。

(c) 四、五星級規格：不小於 700mm × 350mm，重量不低於 140g。

地巾(a) 一、二星級規格：不小於 650mm × 350mm，重量不低於 280g。

(b) 三星級規格：不小於 700mm × 400mm，重量不低於 320g。

(c) 四、五星級規格：不小於 750mm × 450mm，重量不低於 350g。

方巾(a) 三星級規格：不小於 300mm × 300mm，重量不低於 45g。

(b) 四、五星級規格：不小於 320mm × 320mm，重量不低於 55g。

浴衣棉製品或絲綢製品，柔軟舒適，保暖。

軟墊平整，彈性適宜，無汙損。一、二星級規格：不小於 1900mm × 900mm；三星級規格：不小於 2000mm × 1000mm；四、五星級規格：不小於 2000mm × 1100mm。

(2) 床上用品

床單全棉，白色為主，布面光潔，透氣性能良好，無疵點，無汙漬，應符合 FZ/T 62007 的規定。

(a) 一、二星級：紗支不低於 20s，經緯密度不低於 6060，長度和寬度宜大於軟墊 600mm。

(b) 三星級：紗支 20s 以上，經緯密度不低於 6060，長度和寬度宜大於軟墊 700mm。

(c) 四、五星級：紗支不低於 32s，經緯密度不低於 6080，長度和寬度宜大於軟墊 700mm。

註：20s=29tex，32s=18tex。6060=236/236，6080=236/318.5。

枕芯鬆軟舒適，有彈性，無異味。

(a) 一、二星級：規格不小於 650mm × 350mm。

(b) 三星級：規格不小於 700mm × 400mm。

(c) 四、五星級：規格不小於 750mm × 450mm。

　　枕套全棉，白色為主，布面光潔，無明顯疵點，無汙損，規格與枕芯相配。

(a) 一、二星級：紗支不低於 20s，經緯密度不低於 6060。

(b) 三星級：紗支 20s 以上，經緯密度 6060 以上。

(c) 四、五星級：紗支不低於 32s，經緯密度不低於 6080。

　　毛毯素色為主，手感柔軟，保暖性能良好，經過阻燃、防蛀處理，無汙損。規格尺寸與床單相配。應符合 FZ 61001 的規定。

(a) 一、二星級：毛混紡或純毛製品。

(b) 三星級：純毛製品為主。

(c) 四、五星級：精紡純毛製品。

　　床罩外觀整潔，線型均勻，邊縫整齊，無斷線，不起毛球，無汙損，不褪色，經過阻燃處理，夾層可使用定型棉或中空棉。

(a) 、二星級：裝飾布面料為主。

(b) 三星級：優質裝飾布面料為主。

(c) 四、五星級：高檔面料，以優質裝飾布或絲綢面料為主。

　　備用薄棉被（或備用毛毯）優質被芯，柔軟舒適，保暖性能好，無汙損。

　　襯墊吸水性能好，能有效防止污染物質的滲透，能與軟墊固定吻合，可使用定型棉或中空棉。

(a) 一、二星級：規格不小於 1900mm × 900mm。

(b) 三星級：規格不小於 2000mm × 1000mm。

(c) 四、五星級：規格不小於 2000mm × 1100mm。

(3) 衛生用品

香皂香味純正，組織均勻，色澤一致，圖案、字跡清晰，無粉末顆粒，無軟化腐敗現象，保質期內。應符合 GB 8113 的規定。

(a) 一、二星級：簡易包裝。

(b) 三星級：精製包裝，印有中英文店名及店標，或用精緻皂盒盛放。

(c) 四、五星級：豪華包裝，印有中英文店名及店標，或用豪華皂盒盛放。

浴液、洗髮液、護髮素、潤膚露粘度適中，無異味，包裝完好，不溢漏，印有中英文店名及店標，保質期內。應符合 GB 11432、ZBY 42003、GB 11431 的規定。

(a) 一、二星級：簡易包裝或簡易容器盛放。

(b) 三星級：精緻包裝或精緻容器盛放。

(c) 四、五星級：豪華包裝或豪華容器盛放。

牙刷刷毛以尼龍絲為主，不得使用對人體有害的材料，如聚丙絲。刷毛潔淨柔軟、齊整，毛束空滿適宜；刷頭、刷柄光滑，手感舒適，有一定的抗彎性能。標誌清晰，密封包裝，印有中英文店名及店標。其他技術指標應符合 QB 1659 的規定。

(a) 一、二星級：簡易包裝。

(b) 三星級：優質牙刷，精緻包裝。

(c) 四、五星級：優質牙刷，豪華包裝。

註：三星級（含三星級）以上的飯店不宜使用裝配式牙刷。

　　牙膏香味純正，膏體濕潤、均勻、細膩，色澤一致，使用的香精、色素必須符合 GB 8372 及其它有關規定。圖案、文字清晰，無擠壓變形，無滲漏汙損。保質期內。

　　漱口杯玻璃製品或陶瓷製品，形體美觀端正，杯口圓潤，內壁平整。每日清洗消毒。

　　浴帽以塑膠薄膜製品為主，潔淨，無破損，帽沿鬆緊適宜，耐熱性好，不滲水。

(a) 一、二星級：簡易包裝。

(b) 三星級：紙盒包裝為主，宜印有中英文店名及店標。

(c) 四、五星級：精緻盒裝，印有中英文店名及店標。

　　衛生紙白色，紙質柔軟，纖維均勻，吸水性能良好，無雜質，無破損，採用 ZBY 39001 中的 A 級和 A 級以上的衛生紙。

　　衛生袋不透明塑膠製品或防水紙製品，潔淨，不易破損，標誌清晰。

　　拖鞋穿著舒適，行走方便，具有較好的防滑性能，至少印有店標。

(a) 一、二星級：一次性簡易拖鞋，有一定的牢度。

(b) 三星級：以紡織品為主，視原材料質地，一日一換或一客一換。

(c) 四、五星級：高級優質拖鞋，一客一用。

　　汙物桶用於放置垃圾雜物，汙物不洩漏，材料應有阻燃性能。

梳子梳身完整、平滑，厚薄均勻，齒頭光滑，不宜過尖。梳柄印有中英文店名及店標。

(a) 一、二星級：簡易包裝。

(b) 三星級：精緻密封包裝。

(c) 四、五星級：豪華包裝。五星級可分粗、細梳齒。五星級宜使用木質梳子。

浴簾以塑膠薄膜或傘面綢為主，無汙損，無黴斑。

防滑墊橡膠製品為主，摩擦力大，防滑性能良好。

洗衣袋塑膠製品或棉麻製品為主，潔淨，無破損，印有中英文店名及店標。

面巾紙白色為主，紙質輕柔，取用方便，採用 ZBY32032 中的 A 等品。

剃鬚刀刃口鋒快平整，剃刮舒適、安全，密封包裝，印有中英文店名及店標。

指甲銼砂面均勻，顆粒細膩，無脫砂現象，有套或套封。

棉花球、棉簽棉花經過消毒處理，棉頭包裹緊密，密封包裝。

浴鹽（泡沫劑、蘇打鹽）香味淡雅，含礦物質，發泡豐富。

(4) 文具用品

文具夾（架）完好無損，物品顯示醒目，取放方便，印有中英文店名及店標。

(a) 一、二星級：普通材料。

(b) 三星級：優質材料。

(c) 四、五星級：高級材料。

信封、明信片，信封應符合 GB/T 1416 的規定。印有店標及中英文店名、地址、郵遞區號、電話號碼、傳真號碼。明信片宜有旅遊宣傳促銷意義。

信紙、便箋紙質均勻，切邊整齊，不洇滲墨蹟，印有店標及中英文店名、地址、郵遞區號、電話號碼、傳真號碼。

(a) 一、二星級：紙質不低於 50g 紙。

(b) 三星級：紙質不低於 60g 紙。

(c) 四、五星級：紙質不低於 70g 紙。

圓珠筆書寫流暢，不漏油，筆桿印有店名及店標。

鉛筆石墨鉛筆，筆芯以 HB 為宜，卷削後供賓客使用。

便箋夾完好無損，平整，使用方便，可印有中英文店名及店標。

(5) 服務提示用品

服務指南、電話使用說明、住宿須知、送餐功能表印刷美觀，指示明瞭，內容準確，中英文對照。五星級宜備城市地圖。

電視節目表、價目表、賓客意見表、防火指南欄目編排清楚完整，中英文對照。

提示牌、掛牌印刷精美，字跡醒目，說明清晰，懸掛方便，中英文對照。

洗衣單、酒水單無碳複寫，欄目清晰，內容準確，明碼標價，中英文對照。

(6) 飲品、飲具

茶葉乾燥潔淨，無異味，須有包裝或容器盛放，標明茶葉品類。

茶杯（熱水杯）以玻璃製品和陶瓷製品為主，形體美觀，杯口圓潤，內壁平滑。

暖水瓶公稱容量不少於 1.6L，應符合 GB 11416 中的優等品的品質規定。

涼水瓶、涼水杯，涼水瓶須有蓋，無水垢，記憶體飲用水。

小酒吧酒和飲料封口完好，軟飲料須在保質期內。

酒杯玻璃製品為主，杯口圓滑，內壁平滑，應與不同的酒類相配。

咖啡以即溶咖啡為主，乾燥潔淨，包裝完好。

冰桶潔淨，取用方便，保溫性能良好。

電熱水壺絕緣性能良好，公稱容量不宜大於 1.7L，須配備使用說明。

(7) 其他

衣架塑膠製品或木製品為主，無毛刺，光滑。

煙灰缸安全型。非吸煙樓層不放置。

火柴採用 GB/T 393 中的 MG-A 型木梗火柴，以優質紙盒或木盒為主，印有中英文店名及店標。火柴梗支、藥頭平均長度和火柴盒尺寸由飯店自行決定。非吸煙樓層不配備。

擦鞋用具含亮鞋器、擦鞋皮、擦鞋布、擦鞋紙等，使用後起到鞋面光亮潔淨的效果。

紙簍存放非液體性雜物。

針線包配有線、鈕扣、縫衣針、搭配合理，封口包裝。

杯墊精緻、美觀，應起到隔熱作用，可印有店標。

　　禮品袋塑膠製品或優質紙製品為主，無破損，印有中英文店名及店標。

　　標貼（或標牌），標貼為不乾膠製品，標牌為紙製品或塑膠製品。精緻美觀，富有藝術性，可印有店標。

　　晚安卡印製精緻，字跡醒目，中英文對照。

附錄

引用標準

　　下列標準所包含的條文，通過在本標準中引用而構成為本標準的條文。本標準出版時，所示版本均為有效。所有標準都會被修訂，使用本標準的各方應探討使用下列標準最新版本的可能性。

GB/T 393－1994 日用安全火柴

GB/T 1416－1993 信封

GB 8113－1987 香皂

GB 8372－1987 牙膏

GB 11416－1989 日用保溫容器

GB 11431－1989 潤膚乳液

GB 11432－1989 洗髮液

GB/T 14308－1993 旅遊涉外飯店星級的劃分及評定

FZ 61001－1991 純毛、毛混紡毛毯

FZ/T 62006－1993 毛巾

FZ/T 62007－1994 床單

JB 4189－1986 電水壺

QB 1659－1992 牙刷

ZBY 32032－1990 紙巾紙

ZBY 39001－1988 縐紋衛生紙

ZBY 42003－1989 護髮素

〔第五篇〕

中國大陸觀光旅遊產業投訴管理

中國大陸觀光旅遊產業投訴管理

參照《旅遊投訴暫行規定》

第一章　總則

第一條　　為了保護旅遊者、旅遊經營者的合法權益，及時、公正處理旅遊投訴，維護國家旅遊聲譽，依據中華人民共和國有關法律、法規，制定本規定。

第二條　　本規定所稱旅遊投訴是指旅遊者、海外旅行商、國內旅遊經營者為維護自身和他人的旅遊合法權益，對損害其合法權益的旅遊經營者和有關服務單位，以書面或口頭形式向旅遊行政管理部門提出投訴，請求處理的行為。

第三條　　本規定適用於在中華人民共和國境內旅遊活動中發生的投訴。

第二章　旅遊投訴管理機關

第四條　　旅遊行政管理部門依法保護旅遊投訴者和被投訴者的合法權益。縣級（含縣級）以上旅遊行政管理部門設立旅遊投訴管理機關。

第五條　　國家旅遊行政管理部門的旅遊投訴管理機關的職責是：

　　　　　（一）制定全國旅遊投訴管理的規章制度並組織實施。

（二）指導、監督、檢查地方旅遊行政管理部門的旅遊投訴管理工作。

（三）對收到的投訴，可以直接組織調查並作出處理，也可以轉送有關部門處理。

（四）受理對省、自治區、直轄市旅遊行政管理部門作出的投訴處理決定不服的覆議申請。

（五）表彰或者通報地方旅遊投訴處理工作，組織交流投訴管理工作的經驗與資訊。

（六）管理旅遊投訴的其他事項。

第六條　　縣級（含縣級）以上地方旅遊行政管理部門的旅遊投訴管理機關的職責是：

（一）貫徹執行國家的旅遊投訴規章制度。

（二）受理本轄區內的旅遊投訴。

（三）受理對下一級旅遊投訴管理機關作出的投訴處理決定不服的覆議申請。

（四）協助上一級旅遊投訴管理機關調查涉及本轄區的旅遊投訴。

（五）向上一級旅遊投訴管理機關報告本轄區內重大旅遊投訴的調查處理情況。

（六）建立健全本轄區旅遊投訴管理工作的表彰或通報制度。

（七）管理本轄區內旅遊投訴的其他事項。

第七條　　跨行政區的旅遊投訴，由被投訴者所在地、損害行為發生地或者損害結果發生地的旅遊投訴受理機關協商確定管理機關；或者由上一級旅遊投訴受理機關協調指定管理機關。

第三章　旅遊投訴者與被投訴者

第八條　　投訴必須符合下列條件：

　　　　　（一）投訴者是與本案有直接利害關係的旅遊者、海外旅
　　　　　　　　行商、國內旅遊經營者和從業人員。

　　　　　（二）有明確的被投訴者、具體的投訴請求和事實根據。

　　　　　（三）屬於本規定所列的旅遊投訴範圍。

第九條　　投訴者對下列損害行為，可以向旅遊投訴管理機關投訴：

　　　　　（一）認為旅遊經營者不履行合同或協議的。

　　　　　（二）認為旅遊經營者沒有提供價質相符的旅遊服務的。

　　　　　（三）認為旅遊經營者故意或過失造成投訴者行李物品破
　　　　　　　　損或丟失的。

　　　　　（四）認為旅遊經營者故意或過失造成投訴者人身傷害的。

　　　　　（五）認為旅遊經營者欺詐投訴者，損害投訴者利益的。

　　　　　（六）旅遊經營單位職工私自收受回扣和索要小費的。

　　　　　（七）其他損害投訴者利益的。

第十條　　投訴者應當向旅遊投訴管理機關遞交投訴狀，並按被投訴
　　　　　者數提出副本。

　　　　　遞交投訴狀確有困難的，可以口訴，由旅遊投訴管理機關
　　　　　記入筆錄，並由本人簽字。

第十一條　投訴狀應當記明下列事項：

　　　　　（一）投訴者的姓名、性別、國籍、職業、年齡、單位
　　　　　　　　（團隊）名稱及地址。

　　　　　（二）被投訴者的單位名稱或姓名、所在地。

　　　　　（三）投訴請求和根據的事實與理由。

（四）證據。

第十二條　　投訴者有權瞭解投訴的處理情況；有權請求調解；有權
　　　　　　與被投訴者自行和解；有權放棄或者變更投訴請求。

第十三條　　被投訴者可以與投訴者自行和解，向投訴者賠禮道歉，
　　　　　　賠償損失；也可以依據事實，反駁投訴請求，提出申辯，請
　　　　　　求保護其合法權益。

第十四條　　被投訴者應當協助旅遊投訴管理機關調查核實旅遊投
　　　　　　訴、提供證據，不得隱情阻礙調查工作。

第四章　　旅遊投訴處理程式

第十五條　　旅遊投訴管理機關接到投訴狀或者口頭投訴，經審
　　　　　　查，符合本規定受理條件的，應當及時調查處理；不符合
　　　　　　本規定受理條件的，應當在 7 日內通知投訴者不予受理，
　　　　　　並說明理由。

第十六條　　被投訴者接到投訴狀或者口頭投訴，應當調查核實，與
　　　　　　投訴者自行協商解決糾紛；不能自行和解的，應當及時移送
　　　　　　旅遊投訴管理機關，由旅遊投訴管理機關審查處理。

第十七條　　旅遊投訴管理機關作出受理決定後，應當及時通知被投
　　　　　　訴者.被投訴者應當在接到通知之日起 30 日內作出書面答復.
　　　　　　書面答復應當載明下列事項：

　　　　　　（一）被投訴事由；

　　　　　　（二）調查核實過程；

　　　　　　（三）基本事實與證據；

　　　　　　（四）責任及處理意見。

　　　　　　旅遊投訴管理機關應當對被投訴者的書面答復進行復查。

第十八條　　旅遊投訴管理機關處理投訴案件，能夠調解的，應當在查明事實、分清責任的基礎上進行調解，促使投訴者與被投訴者互相諒解，達成協定.

　　　　　　調解達成協定，必須雙方自願，不得強迫。

第十九條　　旅遊投訴管理機關處理投訴案件，應當以事實為根據，以法律、法規為準繩.經調查核實，認為事實清楚，證據充分，可以分別作出以下處理決定：

　　　　　　（一）屬於投訴者自身的過錯，可以決定撤銷立案，通知投訴者並說明理由.對投訴者無理投訴、故意損害被投訴者權益的，可以責令投訴者向被投訴者賠禮道歉，或者依據有關法律、法規，承擔賠償責任。

　　　　　　（二）屬於投訴者與被投訴者的共同過錯，可以決定由雙方各自承擔相應的責任.雙方各自承擔責任的方式，可以由雙方當事者自行協商確定，也可以由投訴管理機關決定。

　　　　　　（三）屬於被投訴者的過錯，可以決定由被投訴者承擔責任.可以責令被投訴者向投訴者賠禮道歉或賠償損失及承擔全部或部分調查處理投訴費用。

　　　　　　（四）屬於其他部門的過錯，可以決定轉送有關部門處理。

　　　　　　旅遊投訴管理機關作出的處理決定應當用旅遊投訴處理決定書在 15 日內通知投訴者和被投訴者。

第二十條　　旅遊投訴管理機關作出投訴處理決定時，可以依據有關法律、法規、規章的規定，對損害投訴者權益的旅遊經營者

給予行政處罰；沒有規定的，由旅遊投訴管理機關按照本規定單獨或者合併給予以下處罰：

（一）警告；

（二）沒收非法收入；

（三）罰款；

（四）限期或停業整頓；

（五）吊銷觀光業務經營許可證及有關證件；

（六）建議工商行政管理部門吊銷其工商營業執照。

旅遊投訴管理機關作出的行政處罰決定應當載入投訴處理決定書。

凡涉及對直接責任人給予行政處分的，由其所在單位根據有關規定處理。

第二十一條　投訴人或者被投訴人對旅遊投訴管理機關作出的處理決定或行政處罰決定不服的，可以直接向人民法院起訴，也可以在接到處理決定通知書之日起 15 日內，向處理機關的上一級旅遊投訴管理機關申請覆議；對覆議決定不服的，可以在接到覆議決定之日起 15 日內，向人民法院起訴.逾期不申請覆議，也不向人民法院起訴，又不履行處理決定和處罰決定的，由作出決定的投訴管理機關申請人民法院強制執行或者依法強制執行。

旅遊投訴管理機關覆議投訴案件，依照《行政覆議條例》規定辦理。

第五章　附則

第二十二條　　向旅遊投訴管理機關請求保護合法權益的投訴時效期
　　　　　　　間為 60 天。投訴時效期間從投訴者知道或者應當知道權
　　　　　　　利被侵害時起算.有特殊情況的,旅遊投訴管理機關可以延
　　　　　　　長投訴時效期間。

第二十三條　　本規定由中華人民共和國國家旅遊局負責解釋。

第二十四條　　本規定自 1991 年 10 月 1 日起實施。

第十三章

其他觀光旅遊相關規定

一、中國大陸假日旅遊預報系統

目前中國擬在「三個層次」上建立中國大陸的旅遊預報制度，這「三個層次」分別為國家級、省級、城市級，目前被納入全國假日旅遊資訊統計及預報系統的城市有 21 個，景區有 10 個，涵蓋了全國 23 個省、自治區、直轄市，都是現階段中國大陸國內觀光業比較發達且假日旅遊期間客流比較集中的地區，並明確要求鐵路、民航、公路、水運等相關行業和部門參與統計預報，同時規定各省參照這個預報制度，組織實施對本轄區「黃金週」旅遊的預報監測和統計。也就是說，遊客出門前可以從全國旅遊預報系統中瞭解主要旅遊區的旅遊情報，到達目的地後又可以從各省市的預報系統瞭解當地更為周全的旅遊資訊，做到點面結合。

長期以來，中國大陸的旅遊預警制度基本上是個空白，旅客出行處於盲目狀態，隨著大眾旅遊的不斷發展，尤其是延長假日時間以來，旅遊者對旅遊預警的需求日益強烈，國家旅遊局與國家統計局於 2001 年開始聯手建立的國內假日旅遊資訊預報，在每個「黃金週」期間，在中央電視台等媒體向遊客預先發佈全國數十個景點兩三天之內的多種旅遊資訊，對旅遊景區景點的旅遊人數、接待能力進行預測、預警，並進行動態跟蹤、監測。此舉對大眾化旅遊的普及和發展，起到了很好的推動作用。

國家旅遊局與國家統計局於 2001 年開始聯手建立的國內假日旅遊資訊預報，在每個「黃金週」期間，在中央電視台等媒體向遊客預先發佈全國數十個景點兩三天之內的多種旅遊資訊，對旅遊景區景點的旅遊人數、接待能力進行預測、預警，並進行動態跟蹤、監測。

二、大陸旅遊交通管理

現代交通運輸的發展，大大縮短了旅遊者與旅遊目的地之間的距離，極大地刺激和促進了觀光業的發展，當今可用於旅遊交通的工具有飛機、火車、汽車、輪船等等各類交通工具.與此相適應，作為調整旅行交通法律關係的法律、法規有航空運輸法律，如＜中華人民共和國民用航空法＞以及＜旅客、行李國內運輸規則＞、＜旅客、行李國際運輸規則＞等 s 有鐵路運輸法律，如＜中華人民共和國鐵路法）；有公路運輸法律，如＜中華人民共和國公路法＞；有水路運輸法規，如＜中華人民共和國內河交通安全管理條例＞等等，這些法律、法規、規章構成了中國大陸交通運輸法律體系，在這些法律、法規中有相當一部分屬於旅遊交通條款。

就中國大陸觀光業的管理來說，交通運輸管理仍是薄弱環節，這主要表現在以下幾方面：一是交通運力不足的問題沒有得到根本解決，旅行較難的現狀在很多地區和線路上依然存在。雖然航空、鐵路、公路和水路等交通線路已將全國各地連接成網，但由於受交通基礎設施規模和品質的制約以及定期或定時客運班次數量的影響，很多旅遊目的地的可進入性程度仍然較低，很多旅遊景區不僅路面窄小，而且路面品質差。二是各種機動車輛和非機動車輛混雜

行駛，特別是廣大鄉鎮地區尤為如此，改善交通現狀，提高交通管理水準是當前旅遊交通行業須下大力氣解決的問題。同時，作為觀光業的組成部分，中國大陸交通運輸部門的服務品質落後於其他旅遊服務部門，交通運輸服務所涉及的內容很多，其中主要有兩個方面，一是機場、車站、碼頭等在旅客候車期間的服務品質較差，旅客登乘時普遍存在擁擠和混亂；二是運輸途中的旅行服務較差，除航空公司外，其他客運部門都存在較多的問題。可見，加強旅遊交通投入，提高旅遊交通管理品質是當務之急。

三、《旅遊安全管理暫行辦法實施細則》

（國家旅遊局 1994 年 1 月 22 日頒佈）

第一章　總則

第一條　　為貫徹落實《旅遊安全管理暫行辦法》，特制定本細則。

第二章　安全管理

第二條　　旅遊安全管理工作實行在國家旅遊管理部門的統一領導下，各級旅遊行政管理部門分級管理的體制。

第三條　　各級旅遊行政管理部門依法保護旅遊者的人身、財物安全。

第四條　　國家旅遊行政管理部門安全管理工作的職責是：

　　　　　（一）制定國家旅遊安全管理規章，並組織實施；

　　　　　（二）會同國家有關部門對旅遊安全實行綜合治理，協調處理旅遊安全事故和其他安全問題；

（三）指導、檢查和監督各級旅遊行政管理部門和旅遊企事業單位的旅遊安全管理工作；

（四）負責全國旅遊安全管理的宣傳、教育工作，組織旅遊安全管理人員的培訓工作；

（五）協調重大旅遊安全事故的處理工作；

（六）負責全國旅遊安全管理方面的其他有關事項.

第五條　　縣級以上（含縣級）地方旅遊行政管理部門的職責：

（一）貫徹執行國家旅遊安全法規；

（二）制定本地區旅遊安全管理的規章制度，並組織實施；

（三）協同工商、公安、衛生等有關部門，對新開業的旅遊企事業單位的安全管理機構、規章制度及其消防、衛生防疫等安全設施、設備進行檢查，參加開業前的驗收工作；

（四）協同公安、衛生、園林等有關部門，開展對旅遊安全環境的綜合治理工作，防止向旅遊者敲詐、勒索、圍堵等不法行為的發生；

（五）組織和實施對旅遊安全管理人員的宣傳、教育和培訓工作；

（六）參與旅遊安全事故的處理工作；

（七）受理本地區涉及旅遊安全問題的投訴；

（八）負責本地區旅遊安全管理的其他事項；

第六條　　旅行社、旅遊飯店、旅遊汽車和遊船公司.旅遊購物商店、旅遊娛樂場所其他經營觀光業務的企事業單位是旅遊安全管理工作的基層單位，其安全管理工作的職責是：

（一）設立安全管理機構，配備安全管理人員；

（二）建立安全規章制度，並組織實施；

（三）建立安全管理責任制，將安全管理的責任落實到每個部門、每個崗位、每個職工；

（四）接受當地旅遊行政管理部門對旅遊安全管理工作的行業管理和檢查、監督；

（五）把安全教育、職工培訓制度化、經常化，培養職工的安全意識，普及安全常識，提高安全技能，對新招聘的職工，必須經過安全培訓，合格後才能上崗；

（六）新開業的旅遊企事業單位，在開業前必須向當地旅遊行政管理部門申請對安全設施設備、安全管理機構、安全規章制度的檢查驗收，檢查驗收不合格者，不得開業；

（七）堅持日常的安全檢查工作，重點檢查安全規章制度的落實情況和安全管理漏洞，及時消除不安全隱患；

（八）對用於接待旅遊者的汽車、遊船和其他設施，要定期進行維修和保養，使其始終處於良好的安全技術狀況，在運營前進行全面的檢查，嚴禁帶故障運行；

（九）對旅遊者的行李要有完備的交接手續，明確責任，防止損壞或丟失；

（十）在安排旅遊團隊的遊覽活動時，要認真考慮可能影響安全的諸項因素，制定周密的行程計畫，並注意避免司機處於過分疲勞狀態；

（十一）負責為旅遊者投保；

（十二）直接參與處理涉及本單位的旅遊安全事故，包括事故處理、善後處理及賠償事項等；

（十三）開展登山、汽車、狩獵、探險等特殊旅遊專案時，
要事先制定周密的安全保護預案和急救措施，重
要團隊需按規定報有關部門審批。

第三章　事故處理

第七條　　凡涉及旅遊者人身、財物安全的事故均為旅遊安全事故.

第八條　　旅遊安全事故分為輕微、一般、重大和特大事故四個等級：

（一）輕微事故是指一次事故造成旅遊者輕傷，或經濟損
失在 1 萬元以下者；

（二）一般事故是指一次事故造成旅遊者重傷，或經濟損
失在 1 萬至 10 萬（含 1 萬）元者；

（三）重大事故是指一次事故造成旅遊者死亡或旅遊者重
傷致殘，或經濟損失在 10 萬至 100 萬（含 10 萬）
元者；

（四）特大事故是指一次事故造成旅遊者死亡多名，或經
濟損失在 100 萬元以上，或性質特別嚴重，產生重
大影響者。

第九條　　事故發生後，現場有關人員應立即向本單位和當地旅遊管
理部門報告。

第十條　　地方旅遊行政管理部門在接到一般、重大、特大安全事故
報告後，要儘快向當地人民政府報告，對重大、特大安全事故，
要同時向國家旅遊行政管理部門報告。

第十一條　　一般、重大、特大安全事故發生後，地方旅遊行政管理
部門和有關旅遊企事業單位要積極配合有關方面，組織對旅
遊者進行緊急援救，並妥善處理善後事宜。

第四章　　獎勵與懲罰

第十二條　　對在旅遊安全管理工作中有下列先進事蹟之一的單位，由各級旅遊行政管理部門進行評比考核，給予表揚和獎勵：

（一）旅遊安全管理制度健全，預防措施落實，安全教育普及，安全宣傳和培訓工作紮實，在防範旅遊安全事故方面成績突出，一年內未發生一般性事故的；

（二）協助事故發生單位進行緊急救助、避免重大損失，成績突出的；

（三）在旅遊安全其他方面做出突出成績的。

第十三條　　對在旅遊安全管理工作中有下列先進事蹟之一的個人，由各級旅遊行政管理部門進行評比考核，給予表揚和獎勵：

（一）熱愛旅遊安全工作，在防範和杜絕本單位發生安全事故方面成績突出的；

（二）見義勇為，救助旅遊者，或保護旅遊者財物安全不受重大損失的；

（三）及時發現事故隱患，避免重大事故發生的；

（四）在旅遊安全其他方面做出突出成績的。

第十四條　　對在旅遊安全管理工作中有下列情形之一者，由各級旅遊行政管理部門檢查落實、對當事人或當事單位負責人給予批評或處罰：

（一）嚴重違反旅遊安全法規，發生一般、重大、特大安全事故者；

（二）對可能引發安全事故的隱患，長期不能發現和消
除，導致重大、特大安全事故發生者；

（三）旅遊安全設施、設備不符合標準和技術要求，長
期無人負責，不予整改者；

（四）旅遊安全管理工作混亂，造成惡劣影響者。

第五章　附則

第十五條　本實施細則由國家旅遊局負責解釋.

第十六條　實施細則自 1994 年 3 月 1 日起施行。

四、《重大旅遊安全事故處理程式試行辦法》

第一條　為做好重大旅遊安全事故的處理工作，特制定本辦法.

第二條　重大旅遊安全事故是指：

(1) 造成海外旅遊者人身重傷、死亡的事故；

(2) 涉外旅遊住宿、交通、遊覽、餐飲、娛樂、購物場所
的重大火災及其它惡性事故；

(3) 其他經濟損失嚴重的事故。

第三條　重大旅遊安全事故發生後，報告單位（見《重大旅遊安全
事故報告制度試行辦法》第三條）應執行《重大旅遊安全事故
報告制度試行辦法》，並按本程式做好有關事故處理工作。

第四條　事故處理原則上由事故發生地區政府協調有關部門以及事
故責任方及其主管部門負責，必要時可成立事故處理領導小組。

第五條　事故發生後，報告單位應立即派人趕赴現場，組織搶救工
作，保護事故現場，並及時報告當地公安部門。報告單位如不

　　　　　　屬於事故責任方或責任方的主管部門，應按照事故處理領導小
　　　　　　組的部署做好有關工作。

第六條　　在公安部門人員未進入事故現場前，如因現場搶救工作需
　　　　　　移動物證時，應做出標記，儘量保護事故現場的客觀完整。

第七條　　有傷亡情況的，應立即組織醫護人員進行搶救，並及時報
　　　　　　告當地衛生部門。

第八條　　傷亡事故發生後，報告單位應在及時組織救護的同時，核
　　　　　　查傷亡人員的團隊名稱、國籍、姓名、性別、年齡、護照號碼
　　　　　　以及在國內外的保險情況，並進行登記。有死亡事故的，應注
　　　　　　意保護好遇難者的遺骸、遺體。對事故現場的行李和物品，要
　　　　　　認真清理和保護，並逐項登記造冊。

第九條　　傷亡人員中有海外遊客的，責任方和報告單位在對傷亡人
　　　　　　員核查清楚後，要及時報告當地外辦和中國旅遊緊急救援協調
　　　　　　機構；由後者負責通知有關方面。中國旅遊緊急救援協調機構
　　　　　　在接到報告後，還將及時通知有關國際急救組織；後者做出介
　　　　　　入決策後，有關地方要協助配合其開展救援工作。

第十條　　傷亡人員中有海外遊客的，在傷亡人員確定無誤後，有關
　　　　　　組團旅行社應及時通知有關海外旅行社，並向傷亡者家屬發慰
　　　　　　問函電。

第十一條　在傷亡事故的處理過程中，責任方及其主管部門要認真
　　　　　　做好傷亡家屬的接待、遇難者的遺體和遺物的處理以及其他
　　　　　　善後工作，並負責聯繫有關部門為傷殘者或傷亡者家屬提供
　　　　　　以下證明檔：

　　　　　　　　(1) 為傷殘人員提供醫療部門出具的「傷殘證明書」。

　　　　　　　　(2) 為骨灰遣返者提供：法醫出具的「死亡鑒定書」；喪
　　　　　　　　　　葬部門出具的「火化證明書」。

(3) 為遺體遣返者提供：法醫出具的「死亡鑒定書」；醫
院出具的「屍體防腐證明書」；防疫部門檢疫後出具
的「棺柩出境許可證」。

第十二條　　責任方及其主管部門要妥善處理好對傷亡人員的賠償問
題，報告單位要協助責任方按照國家有關規定辦理對傷亡人
員及其家屬進行人身傷亡及財物損失的賠償；協助保險公司
辦理對購買入境旅遊保險者的保險賠償。

第十三條　　事故處理結束後，報告單位要和責任方及其它有關方面
一起，認真總結經驗教訓，進一步改進和加強安全管理措施，
防止類似事故的再次發生。

第十四條　　本辦法自印發之日起施行，由國家旅遊局負責解釋和
修訂。

中國大陸觀光產業
未來的展望與管理策略

第十四章

抓住經濟復甦契機
加快中國大陸觀光產業的發展

第一節　金融危機沒有改變中國大陸觀光產業總體趨勢

　　觀光產業是全球最大的產業和發展最快的新興產業之一，進入
21 世紀，全球入境過夜觀光產業年均增長 4%以上，國際觀光產業
收入年均增長 8%以上，高於全球經濟增長率 1-3 個百分點，世界
觀光產業組織報告指出，包括中國在內的亞太地區觀光產業業在全
球發展最快，中國入境觀光產業平均增速高於全球 3-5 個百分點，
從 2000 年至 2008 年，中國觀光產業業總收入年均增長 12.5%，延
續了改革開放以來年均兩位數的增長勢頭。

　　儘管金融危機帶來了全球總需求的疲軟，會對中國觀光產業業
帶來不利影響，但中國觀光產業業面臨的重大機遇和基本環境沒有
改變，觀光產業業總體發展趨勢也不可能改變或逆轉。

　　中國經濟社會發展的基本面沒有改變，觀光產業業發展的動力
依然強勁。中國對外開放不斷擴大，各項改革穩步推進，城鄉居民

收入繼續增長，居民觀光產業消費需求潛力依然巨大，改革開放30年奠定的堅實基礎，將有力地支撐中國觀光產業發展。

中國經濟社會已經進入了較高發展水準的新階段，經濟實力和抵禦風險的能力都明顯增強，觀光產業交通、能源、通訊等基礎設施更加完善，觀光產業服務設施、產品體系、目的地體系、人才隊伍建設等觀光產業業發展的基礎更加堅實。

2008年下半年以來，國家宏觀政策對觀光產業發展十分有利，中國觀光產業發展環境良好，中央和地方發展出一系列應對金融危機、擴內需、保增長的政策措施，都有利於觀光產業發展，有利於城鄉居民觀光產業出行。

中國觀光產業需求穩定增長，將有效緩解入境遊客增幅下降的壓力，中國居民年人均出遊僅僅一次多，國內觀光產業增長潛力還很大，調查顯示，即使在受到金融危機的影響下，中國居民仍然有高達92％的受訪者有意願在2009年安排觀光產業活動，觀光產業已經成為國民生活不可或缺的重要內容，成為擴大內需的主要領域之一，而中國作為國際觀光產業目的地仍然充滿魅力。

第二節　確保實現觀光產業平穩發展

根據中國大陸黨中央、國務院應對金融危機的戰略決策，2009年，觀光產業全行業將認真貫徹中央旨在提振信心，確保經濟增長，擴大內需的方針，著力發展觀光產業服務消費，不斷增強最終消費能力，積極開發與節假日調整相適應的觀光產業、文化等熱點

消費，全面提高中國觀光產業的品質結構和效益，今年要重點抓好以下幾個方面的應對工作[1]：

抓熱點領域、重點地區、關鍵方面，推動實施鄉村觀光產業倍增計畫、國民休閒觀光產業計畫、觀光產業促進就業行動計畫等，千方百計撬動觀光產業市場，積極適應觀光產業需求變化，大力發展國內觀光產業，進一步培育假日觀光產業、鄉村觀光產業、生態觀光產業、紅色觀光產業、休閒度假等消費熱點。

深入研究和運用國家擴大內需的新政策，推動試行獎勵觀光產業、觀光產業消費信貸、觀光產業消費券、觀光產業企業促銷讓利，切實增加有效供給，立足於減輕觀光產業企業負擔，幫助企業用好國家鼓勵節能減排、技術改進和扶持中小企業發展的各項優惠政策。

加強對俄羅斯、日、韓、東南亞周邊國家和香港、澳門、台灣地區的宣傳促銷，努力穩定入境觀光產業的基礎份額，同時實施觀光產業服務品質提升計畫，加強整頓和規範觀光產業市場秩序，為觀光產業者提供放心舒適的消費環境。

各地政府、觀光產業部門和觀光產業企業已經積極行動起來，春節期間，全國很多地方和觀光產業企業紛紛推出應對金融危機、活躍節日觀光產業市場的特別舉措，對遊客實行便利服務和讓利銷售，杭州、成都、南京等城市向遊客派發了數億元觀光產業消費券；北京市推出 5 萬張重點景區免費門票；蘇州市推出 300 萬份「旅遊業紅包」，都對觀光產業消費產生了明顯拉動效果，更多省市和企業還在或正擬推出新舉措，這都將有利於觀光產業市場儘早恢復。

目前，世界觀光產業組織未改變到 2015 年中國將成為全球最大的觀光產業目的地和第四位的出境觀光產業客源國的預測，中國

[1]　國家旅遊局局長邵琪偉接受採訪時指出。

居民觀光產業消費信心正在恢復，觀光產業行業加快實現轉型升級步伐，許多省市召開觀光產業產業發展大會傳達了地方政府扶持和推動觀光產業業發展的決心，隨著全球金融危機影響的消退，中國觀光產業業將儘快回到又好又快的發展軌道，觀光產業業將為國民經濟和社會發展做出更大貢獻。

第十五章

中國大陸觀光業的管理策略

　　面對國際金融危機給旅行社帶來的困難，國家旅遊局和各地政府都紛紛採取積極的扶持政策，幫助旅行社渡過難關，儘快走出低谷.2008 年實行的「向旅行社暫退部分品質保證金」的措施，退還比例達 50%至 70%，總計退還旅行社品質保證金 18 億元。與此同時，一些有實力的品牌旅行社不等不靠，迎難而上，採取集體抱團「取暖」，調整企業內部機制和產品結構，提高服務管理水準，發揮品牌優勢，大力開拓國內外市場，在困境中尋找發展機遇，這些企業的經營者普遍認為，困難是暫時的，現在正是積蓄力量，為今後市場回暖、謀求更大發展做好充分準備的最好時機。

變革措施一：攜手合作共渡難關

　　中國旅行社發展中一直存在著小、散、弱等現象，行業之間降價競爭較為嚴重，一定程度上制約了旅行社行業的良性發展，面對困難，一方面需要國家政策的扶持，另一方面更需要企業自身的努力，一些地區的旅遊企業採取「攜手作戰」的方式，共同抗擊危機帶來的市場風險，同時從特定客戶群出發，開拓思路，積極創新，為客人量體裁衣提供符合其需求的旅遊服務，將服務的「創新化」與「細緻化」融合，滿足客人的個性化期望。

變革措施二：提升內部管理水準

中國旅行社應加強企業基礎管理建設，創新經營思路和經營策略，提升服務產品的差異化優勢和品牌價值，降低成本，提高了管理品質，增強了企業抗風險能力。在國內游方面，深化與地方政府、景區等方面的合作，從單一向某一旅遊目的地送客，發展到與旅遊目的地共同策劃產品、聯合宣傳促銷，同時，進行企業機構等內部調整，旅行社應從勞動密集型企業向集勞動密集型、資本密集型和資訊密集型於一身的企業轉變，將資源控制在企業手中。

變革措施三：加快產業重組步伐

由於受國際金融危機影響，目前各地都有一些中小型旅行社逐步退出市場，而對於實力雄厚的大型旅行社而言，在市場低迷時期進行擴張，成本最低，這個時期是進行資源整合、產業兼併重組的最好時機，有關專家預計，今年旅遊行業一部分大企業將憑藉雄厚實力，不僅能夠安然度過經濟下滑期，並且能取得更大的競爭優勢，部分企業甚至可以借機「走出去」；一部分經營能力較強的小企業則在國家政策扶持下，走專業化道路，發揮其豐富產品市場、促進就業的功能，今後，中國旅行社發展的趨勢將朝著集團化、品牌化、多元化等方向發展。

旅行社業未來的行業結構發展趨勢是旅行社根據自身的規模、實力、內部結構、市場需求及競爭狀況，通過專業分工、規模

經營、協作與聯合等途徑最大限度的發揮資源優化配置功能，形成專業化分工體系[1]。

1. 大旅行社轉變為旅行社集團、旅遊批發商

大型旅行社可依據自願、平等、互利互惠、鼓勵競爭和穩定聯合相結合的一般原則，以及符合國家產業政策、堅持公平競爭、禁止行業壟斷和地區封鎖的總體要求，採取市場力量為主，通過合併、兼併或其他方式重新組合，形成一定數量以資本為紐帶的緊密型旅行社集團，旅行社集團的構架可承襲現行一些大社採用的總社和各熱點地區分支社的形式，採用集團企業的管理方式，大旅行社在實現集團化時，其業務重點可放在產品開發、市場開拓和旅遊接待三個方面，而銷售業務可外包出去，以使得旅行社集團能夠集中精力打造核心競爭力，產生規模經濟效應，避免分散的重複勞動和相應的不規模競爭而減少資源消耗。

2. 中型旅行社專業化經營

中型旅行社應調整其經營方向，在充分認識自身情況和對市場進行細分的基礎之上，避開其在經營標準化產品方面的相對劣勢，實現某些產品的深度開發，開展特色產品和優質服務，實現專業化經營，中型旅行社實行的專業化經營在行業內起到了承上啟下的作用，既是旅遊批發商進行產品專項分銷的終點，又是旅行社門市部按照市場需求進行個性化採購的起點。

[1] 龔友國，入世後中國旅行社業競爭力研究[J]，北方經濟。

3. 小旅行社通過代理實現網路化

　　小旅行社可借鑒歐美國家小旅行社的發展經驗，通過內部改造或增設的方式，改制為代理社，在內實現各家旅行社緊密聯繫的網路化經營，代理社不從事產品開發，也基本不擁有太多的接待設施，其業務是專門從事旅遊產品的代理銷售，代理社憑藉其地域優勢和優質的服務，代理包括航空、飯店、汽車租賃及旅遊經營商的產品，從被代理商那裏獲得銷售傭金。

　　「大型旅行社集團化、中型旅行社專業化、小型旅行社網路化」的金字塔形的批發、零售、代理的三級旅行社行業結構將是旅行社業應對未來競爭的發展趨勢，這種垂直分工的體系也將使旅行社的管理水準得到大幅度的提高。

參考文獻

書籍

1. 李建於，《旅遊政策與法規基礎》，中國地圖出版社，2007。
2. 高舜禮，《中國旅遊產業政策研究》，中國旅遊出版社，2006。
3. 國家旅遊局，《旅遊法規常識》，旅遊教育出版社，2007。
4. 國家旅遊局人事勞動教育司，《旅行社經營管理》，旅遊教育出版社，2006。
5. 賀湘輝，《旅遊飯店實務》，中國勞動社會保障出版社，2008。
6. 楊葉昆，《全國導遊基礎知識》，雲南大學出版社，2007。
7. 楊葉昆，《旅遊政策與法規》，雲南大學出版社，2007。
8. 趙景文，《兩岸一家親：大陸居民赴台旅遊首發團》，中信出版社，2009。
9. 蔡家成，《中國旅行社業研究》，中國旅遊出版社，2005。
10. 劉勁柳，旅遊合同，法律出版社，2004。
11. 魏小安，韓健民，《旅遊強國之路（中國旅遊產業政策體系研究）》，中國旅遊出版社，2003。
12. （加）芬內爾（Fennell，D.A.），（澳）道林（Dowling，R.K.）主編，張廣瑞等譯，《生態旅遊政策與規劃—21 世紀高等院校旅遊專業引進教材系列》，南開大學出版社，2005。

期刊

1. 王昆欣，〈中國地方旅遊法規的比較研究[J]〉，《旅遊調研》，2003，(8)。
2. 王健，〈論中國旅遊業的法律環境[J]〉，《南開經濟研究》，1997，(01)。

3. 王權典，屈家樹，高敏，〈再論自然保護區立法諸問題—兼評『自然保護地法』與『自然保護區域法』之草案稿[A]資源節約型、環境友好型社會建設與環境資源法的熱點問題研究〉，《2006 年全國環境資源法學研討會論文集（三）[C]》，2006。

4. 尹益杉，〈因應大陸人士來台觀光旅遊管理之研究[D]〉，《中國優秀碩士學位論文全文資料庫》，2007，(03)。

5. 全華，〈生態旅遊區建設研究綜述[J]〉，《地域研究與開發》，2004，(03)。

6. 谷金明，張晨鬱，〈導遊人員管理法規制度芻議[J]〉，《商場現代化》，2008，(32)。

7. 李崇禧，〈關於區域旅遊開發的幾個問題[J]〉，《財經科學》，2000，(06)。

8. 成濤，〈中國地方旅遊法規建設的新進展和新特點[J]〉，《商務與法律》，2004，(1)。

9. 何其瑩，〈從旅遊合同的性質看旅遊合同立法的必要性[J]〉，《生態經濟》，2006，(07)。

10. 吳必虎，俞曦，黨寧，〈中國主題景區發展態勢分析—基於國家 A 級旅遊區（點）的統計[J]〉，《地理與地理資訊科學》，2006，(01)。

11. 胡敬豔，〈旅遊景區經營管理的相關法規解讀[J]〉，《中國建設資訊》，2002，(266)。

12. 郝索，〈論中國旅遊產業的市場化發展與政府行為[J]〉，《旅遊學刊》，2001，(02)。

13. 孫佑海，陳少雲，〈關於制定『自然保護區法』的論證[J]〉，《環境保護》，2004，(03)。

14. 翁炎英，〈中國旅遊合同研究回顧與展望[J]〉，《旅遊科學》，2004，(04)。

15. 黃大勇，〈關於完善中國旅遊法律體系的思考[J]〉，《西南民族學院學報：哲學社會科學版》，2003，(6)225-228。

16. 湯靜，〈制定旅遊基本法的模式選擇與資源借鑒[J]〉，《湖南師範大學社會科學學報》，2005，(7)：38。

17. 張補宏　伍卓深，〈構建和完善中國旅遊立法體系的若干探討[J]〉，《華南理工大學經濟與貿易學院》，2008。

18. 張廣瑞，〈生態旅遊的理論與實踐[J]〉，《財貿經濟》，1999。

19. 張樹興，許榛，〈論生態旅遊的法律保障體系之完善[A]資源節約型、環境友好型社會建設與環境資源法的熱點問題研究〉，《2006年全國環境資源法學研討會論文集（四）[C]》，2006。

20. 趙立新，〈生態旅遊規劃應納入法制化軌道[J]〉，《綠化與生活》，2003，(05)。

21. 韓鈞雅，〈中國地方綜合性旅遊法規立法體例比較研究[J]〉，《旅遊學刊》，2005，(03)

22. 劉睿文，〈中國生態旅遊的法律保障[J]〉，《社會科學家》，2003，(02)。

23. 劉勁柳，〈中國旅遊法之路在何方?[J]〉，《旅遊學刊》，2006，(01)。

24. 韓玉靈，〈淺析中國的旅遊立法[J]〉，《法學雜誌》，2005，(05)。

25. 繆明聰，〈中國發展生態旅遊的若干法律問題[J]〉，《市場論壇》，2006，(03)。

26. 謝彥君，〈論旅遊的本質與特徵[J]〉，《旅遊學刊》，1998，(04)。

27. 羅文嵐，〈中國旅行社業法律制度評述[J]〉，《桂海論叢》，2002，(01)。

28. 羅明義，〈關於建立健全中國旅遊政策的思考[J]〉，《旅遊學刊》，2008，(23)：10。

29. 羅美安，〈向風行，生態旅遊的發展與管理淺析[J]〉，《旅遊科學》，1999，(1)：5-7。

30. 龔友國，〈入世後中國旅行社業競爭力研究[J]〉，《北方經濟》，2007，(5)：9-11。

網站

1. 張美強，《淺議現代酒店「人本管理」》，中國旅遊飯店網，取自：http：//www.ctha.org.cn/zuixinzixun/content.asp?newsid=3242。

2. 劉思敏，《台灣遊觀察》，中國旅遊報，中國旅遊局官方網站，2009-7，取自：http：//www.cnta.gov.cn/html/2009-7/2009-7-7-9-10-12799.html。

3. 《中國旅行社業的未來—在完全競爭市場下的全面開放》，中國旅遊局官方網站，取自：http：//www.cnta.gov.cn/html/2008-6/2008-6-2-21-16-49-28.html。

4. 《樹立科學發展觀推動中國旅遊業的長遠持續發展》，中國旅遊協會網站，2009-6-9，取自：http：//www.chinata.com.cn/llyd/wxzq/2009/0609/249.html。

5. 《<旅行社條例>實施致旅行社面臨生死「大裂變」》，中國旅行社協會官方網站，2009 年，http：//www.cats.org.cn/html/Article/20090730/12244.shtml。

6. 《中國觀光業發展 30 年：從行政化到產業化》，搜狐網，取自：http：//travel.sohu.com/20081217/n261257347.shtml。

7. 《伯樂獎獲獎酒店：白天鵝賓館》，最佳東方網，取自：http：//news.veryeast.cn/news/meeting/2008-6/24/0862410302661666.htm。

附錄一

《國家旅遊局及相關機關頒布之法規及規定目錄》

一、保留的部門規章和規範性檔				
序號	檔案名稱	文號	發佈機關	發佈日期
1	旅遊統計管理辦法	國家旅遊局令第 10 號	國家旅遊局	1998 年 5 月 15 日
2	旅遊發展規劃管理辦法	國家旅遊局令第 12 號	國家旅遊局	2000 年 10 月 26 日
3	旅遊規劃設計單位資質認定暫行辦法	國家旅遊局令第 13 號	國家旅遊局	2000 年 11 月 22 日
4	旅行社投保旅行社責任保險辦法	國家旅遊局令第 14 號	國家旅遊局	2001 年 5 月 15 日
5	關於印發《旅遊行業技術能手評選、表彰辦法》的通知	旅人勞發〔1997〕33 號	國家旅遊局	1997 年 8 月 12 日
6	關於頒發旅遊行業工人技術等級標準的通知	旅人勞發〔1996〕16 號	國家旅遊局、勞動部	1996 年 3 月 29 日
7	邊境旅遊暫行管理辦法	旅辦發〔1997〕153 號	國家旅遊局、外交部、公安部、海關總署	1997 年 10 月 15 日
8	外國政府旅遊部門在中國設立常駐代表機構管理暫行辦法	旅辦發〔1998〕27 號	國家旅遊局	1998 年 6 月 30 日
9	中俄邊境旅遊暫行管理實施細則	旅辦發〔1998〕05 號	國家旅遊局、外交部、公安部、海關總署	1998 年 6 月 3 日

10	關於啓用新旅遊團隊簽證邀請函格式的通知	旅國際發〔2000〕032 號	國家旅遊局	2000 年 1 月 25 日
11	關於加強旅行社審批和登記管理的通知	旅管理發〔1997〕077 號	國家旅遊局	1997 年 3 月 21 日
12	漂流旅遊安全管理暫行辦法	旅綜發〔1998〕009 號	國家旅遊局	1998 年 4 月 7 日
13	導遊證管理辦法	旅管理發〔1999〕136 號	國家旅遊局	1999 年 8 月 27 日
14	旅遊標準化工作管理暫行辦法	旅管理發〔2000〕046 號	國家旅遊局	2000 年 3 月 3 日
15	關於旅行社公司改造後名稱管理的通知	旅管理發〔1994〕303 號	國家旅遊局	1994 年 9 月 20 日
16	關於印發旅行《創建中國優秀旅遊城市工作管理暫行辦法》的通知和《創建中國優秀旅遊城市工作管理暫行辦法》	旅管理發〔2000〕075 號	國家旅遊局	2000 年 3 月 3 日
17	中華人民共和國評定（涉外）飯店星級的規定	旅值字〔1998〕5 號	國家旅遊局	1988 年 8 月 22 日
18	關於下放三星級飯店審批許可權的通知	旅管理發〔1994〕215 號	國家旅遊局	1994 年 5 月 4 日
19	中華人民共和國旅遊涉外飯店星級評定檢察員制度	旅管理發〔1999〕067 號	國家旅遊局	1999 年 5 月 13 日
20	内河旅遊船星級評定規則（試行）	旅管理發〔1995〕279 號	國家旅遊局	1995 年 12 月 5 日
21	關於組織長江涉外旅遊船參加星級評定有關問題的通知	旅管理發〔1996〕115 號	國家旅遊局	1996 年 5 月 20 日
22	關於對長江涉外旅遊船進行星級評定的通知	旅管理發〔1996〕044 號	國家旅遊局	1996 年 1 月 2 日
23	關於進一步加快飯店星級評定工作的通知	旅發〔2000〕023 號	國家旅遊局	2000 年 3 月 31 日

二、需要修改的部門規章和規範性檔

序號	檔案名稱	文號	發佈機關	發佈日期
1	旅遊安全管理暫行辦法	國家旅遊局令第 1 號	國家旅遊局	1990 年 2 月 20 日
2	旅行社品質保證金暫行規定	國家旅遊局令第 2 號	國家旅遊局	1995 年 1 月 1 日
3	旅行社品質保證金暫行規定實施細則	國家旅遊局令第 3 號	國家旅遊局	1995 年 1 月 1 日
4	旅行社品質保證金賠償暫行辦法	國家旅遊局令第 7 號	國家旅遊局	1997 年 3 月 27 日
5	旅行社經理資格認證管理規定	國家旅遊局令第 8 號	國家旅遊局	1997 年 5 月 8 日
6	旅行社品質保證金財務管理暫行辦法	旅財發〔1995〕120 號	國家旅遊局	1995 年 6 月 28 日
7	關於嚴格禁止在旅遊業務中私自收授回扣和收取小費的規定		國家旅遊局	1987 年 8 月 17 日
8	旅行社業務年檢辦法	旅發〔1999〕118 號	國家旅遊局	1999 年 11 月 19 日
9	關於旅遊企業崗位培訓的試行規定	旅人教發〔1990〕153 號	國家旅遊局	1990 年 11 月 25 日
10	旅遊行業崗位培訓定點單位管理暫行辦法	旅人教發〔1997〕088 號	國家旅遊局	1997 年 12 月 18 日
11	旅行社經理資格考試實施意見	旅人教發〔1997〕046 號	國家旅遊局	1997 年 7 月 18 日
12	關於頒發和管理《全國旅遊行業管理人員崗位證書》的辦法		國家旅遊局	1991 年 1 月 8 日
13	關於國外旅行團組簽證通知問題的規定	旅外字〔1988〕第 180 號	國家旅遊局、外交部	1988 年 11 月 18 日
14	關於參加和舉辦國際旅遊展銷會的管理規定		國家旅遊局	1990 年 8 月 30 日

15	關於參加和舉辦國際旅遊展銷會的若干規定		國家旅遊局	1989 年 5 月 26 日
16	關於在國外設立旅遊經營機構的暫行管理辦法		國家旅遊局	1990 年 3 月 12 日
17	關於外國企業在中國設立旅遊常駐代表機構的審批管理辦法	旅國際發〔1994〕089 號	國家旅遊局	1994 年 5 月 5 日
18	重大旅遊安全事故報告制度試行辦法	旅綜發〔1993〕009 號	國家旅遊局	1993 年 4 月 15 日
19	重大旅遊安全事故處理程式試行辦法		國家旅遊局	1993 年 4 月 15 日
20	關於旅遊涉外飯店加收服務費的若干規定	旅管理字〔1989〕059 號	國家旅遊局、財政部、國家物價局、國家稅務局	1989 年 9 月 30 日
21	轉發國務院批准國家旅遊局、對外經濟貿易部《關於不與外商合營免稅商店及進一步加強免稅品銷售業務集中統一管理的請示》的通知	旅辦值字〔1986〕04 號		1986 年 2 月 21 日
22	飯店管理公司管理暫行辦法	旅管理發〔1993〕075 號	國家旅遊局	1993 年 7 月 29 日
23	旅行社品質保證金賠償試行標準	旅辦發〔1997〕第 038 號	國家旅遊局	1997 年 3 月 27 日
24	關於加強「香港遊」管理工作的通知	旅辦發〔1998〕137 號	國家旅遊局	1998 年 8 月 10 日
25	關於首批出國旅遊領隊審核、培訓、頒證等工作的緊急通知	旅管理發〔1997〕117 號	國家旅遊局	1997 年 6 月 6 日
26	關於旅遊商品類展銷活動的管理暫行辦法	旅綜發〔1997〕013 號	國家旅遊局	1997 年 2 月 18 日
27	旅遊安全管理暫行辦法實施細則		國家旅遊局	1994 年 1 月 22 日

三、廢止的部門規章和規範性檔				
序號	檔案名稱	文號	發佈機關	發佈日期
1	關於在國家旅遊度假區內開辦中外合資經營的第一類旅社的審批管理暫行辦法		國家旅遊局	1993 年 10 月 21 日
2	全國旅遊商品定點生產企業審批及管理試行辦法	旅綜發〔1993〕017 號	國家旅遊局	1993 年 3 月 5 日
3	關於貫徹落實國務院關於支援旅遊商品定點生產企業外匯額度周轉金的通知	旅資發〔1993〕3 號	國家旅遊局、財政部	1993 年 2 月 24 日
4	旅遊基本建設管理暫行辦法		國家旅遊局	1990 年 4 月 20 日
5	關於外國企業在中國設立常駐旅遊辦事處機構的意見		國家旅遊局	1988 年 10 月 17 日
6	關於與蘇方聯合開展第三國和港澳地區旅遊團（者）跨國旅遊業務的暫行管理辦法		國家旅遊局	1989 年 9 月 23 日
7	關於指定港澳地區部分旅行社組織外國旅遊團申辦團隊簽證的規定		國家旅遊局、公安部	1993 年 3 月 17 日
8	旅遊對外招徠管理的若干規定		國家旅遊局	1989 年 9 月 5 日
9	關於試辦中國公民自費赴韓國旅遊業務具體實施辦法的通知	旅辦發〔1998〕122 號	國家旅遊局	1998 年 6 月 24 日
10	旅遊汽車、遊船管理辦法		國家旅遊局	1983 年 12 月 28 日

11	關於加強旅行團餐飲品質管制的意見		國家旅遊局	1994 年 6 月 10 日
12	關於匯率並軌後旅遊企業報價結算問題的通知		國家旅遊局	1994 年 1 月 25 日
13	關於國際旅遊價格管理方式改革的有關問題的通知	旅管理發〔1993〕044 號	國家旅遊局、國家物價局	1993 年 4 月 26 日
14	旅遊對外銷售計價細則		國家旅遊	1990 年 3 月 1 日
15	對國外旅行社旅行費用結算的暫行辦法		國家旅遊局	1988 年 6 月 15 日
16	中國國際旅遊價格管理暫行規定		國家旅遊局、國家物價局	1985 年 12 月 5 日
17	關於加強對全國旅行社審批、登記、年檢管理的通知		國家旅遊局、國家工商管理局	1991 年 7 月 11 日
18	關於旅遊行業實行技師聘任制的實施意見	旅人勞發〔1988〕第 008 號	國家旅遊局、勞動人事部	1988 年 3 月 23 日
19	關於旅遊行業評聘高級技師的實施意見	旅人勞字〔1989〕第 016 號	國家旅遊局、勞動部	1989 年 5 月 26 日

附錄二

相關參考法規

《風景名勝區規劃規範（GB50298-1999）》

《旅遊規劃通則》

《水利風景區管理辦法》

《江蘇省旅遊發展總體規劃》

《麗江大研古城保護詳細規劃》

《天台歷史文化名城保護規劃》

《大陸居民赴台灣地區旅遊管理辦法》

《大陸居民赴台灣地區旅遊注意事項》

《大陸居民赴台灣地區旅遊領隊人員管理辦法》

《世界文化遺產保護管理辦法》

《杭州西湖文化景觀保護管理辦法》

《旅遊資源分類、調查與評價》（GB/T18972－2003）

《旅遊區（點）品質等級評定程式》

《旅遊景區（點）品質等級評定與劃分》

《中華人民共和國環境保護法》

《中華人民共和國自然保護區條例》

《中華人民共和國野生動物保護法》

《中華人民共和國野生植物保護條例》

《自然保護區土地管理辦法》

國家圖書館出版品預行編目

中國大陸觀光管理法規與策略總論 / 趙嘉裕著.
-- 一版. -- 台北市：秀威資訊科技，2009
11
　面 ；　 公分. -- (社會科學類；AF0123)
BOD 版
參考書目：面
ISBN 978-986-221-333-9(平裝)

1. 觀光法規　2. 觀光行政　3. 旅遊管理　4.
中國
992.1　　　　　　　　　　　　　98019657

 社會科學類　AF0123

中國大陸觀光管理法規與策略總論

作　　者 / 趙嘉裕
發 行 人 / 宋政坤
執行編輯 / 林世玲
圖文排版 / 鮑婉琳
封面設計 / 蕭玉蘋
數位轉譯 / 徐真玉　沈裕閔
圖書銷售 / 林怡君
法律顧問 / 毛國樑　律師
出版印製 / 秀威資訊科技股份有限公司
　　　　　 台北市內湖區瑞光路 583 巷 25 號 1 樓
　　　　　 電話：02-2657-9211　　　傳真：02-2657-9106
　　　　　 E-mail：service@showwe.com.tw
經 銷 商 / 紅螞蟻圖書有限公司
　　　　　 台北市內湖區舊宗路二段 121 巷 28、32 號 4 樓
　　　　　 電話：02-2795-3656　　　傳真：02-2795-4100
　　　　　 http://www.e-redant.com

2009 年 11 月 BOD 一版
定價：320 元

讀 者 回 函 卡

感謝您購買本書，為提升服務品質，煩請填寫以下問卷，收到您的寶貴意見後，我們會仔細收藏記錄並回贈紀念品，謝謝！

1.您購買的書名：_____

2.您從何得知本書的消息？

　　□網路書店　□部落格　□資料庫搜尋　□書訊　□電子報　□書店

　　□平面媒體　□ 朋友推薦　□網站推薦　□其他_____

3.您對本書的評價：(請填代號　1.非常滿意 2.滿意 3.尚可 4.再改進)

　　封面設計＿＿　版面編排＿＿　內容＿＿　文/譯筆＿＿　價格＿＿

4.讀完書後您覺得：

　　□很有收獲　□有收獲　□收獲不多　□沒收獲

5.您會推薦本書給朋友嗎？

　　□會　□不會，為什麼？_____

6.其他寶貴的意見：_____

讀者基本資料

姓名：_____　年齡：_____　性別：□女 □男

聯絡電話：_____　E-mail：_____

地址：_____

學歷：□高中(含)以下　　□高中　　□專科學校　　□大學

　　　□研究所(含)以上 □其他_____

職業：□製造業 □金融業 □資訊業 □軍警 □傳播業 □自由業

　　　□服務業 □公務員 □教職　□學生 □其他_____

To：114

台北市內湖區瑞光路 583 巷 25 號 1 樓

秀威資訊科技股份有限公司　　　收

寄件人姓名：

寄件人地址：□□□

--

(請沿線對摺寄回,謝謝!)

秀威與 BOD

BOD（Books On Demand）是數位出版的大趨勢，秀威資訊率先運用 POD 數位印刷設備來生產書籍，並提供作者全程數位出版服務，致使書籍產銷零庫存，知識傳承不絕版，目前已開闢以下書系：

一、BOD 學術著作—專業論述的閱讀延伸
二、BOD 個人著作—分享生命的心路歷程
三、BOD 旅遊著作—個人深度旅遊文學創作
四、BOD 大陸學者—大陸專業學者學術出版
五、POD 獨家經銷—數位產製的代發行書籍

BOD 秀威網路書店：www.showwe.com.tw
政府出版品網路書店：www.govbooks.com.tw

永不絕版的故事・自己寫・永不休止的音符・自己唱